當代建築

MANUAL OF SECTION

剖面学

8大類型小史全覽，
精準掌握建築結構、材料與空間性

PAUL LEWIS
MARC TSURUMAKI
DAVID J. LEWIS

吳莉君———譯

ΙΟΟ 原點

在所有以正投影繪圖方式所產生的二維建築圖中，「剖面圖」無疑是最具瞭解所設計建築內部複雜特性的一種最接近三維建築物件的二維垂直圖，一幅「剖面圖」可以完整看到屋頂、內、外牆、柱、樑、樓板、地下基礎等構成良好建築空間設計與使用的完整構形，幾乎所有的建築工程設計、施工……都離不開以「剖面圖」為建築設計品質檢驗的過程，「剖面圖」因此帶我們進入原本我們看不見的建築內部，深入瞭解建築構成的奧祕。而培養大眾對剖面圖的閱讀及理解能力，是提升社會大眾深入瞭解建築專業的最佳途徑之一。

——吳光庭　國立成功大學建築系主任

在各種的圖面當中，剖面圖讓我們窺見所有重力影響下物件中的構成關係與運作邏輯，同時提供創造空間時無可比擬的力量。當代透過剖面的連續變化操作，更創造了諸多非凡的建築經典。

——何震寰　交通大學建築研究所助理教授

剖面是思考建築空間垂直向度關連性最重要的圖面，本書搜羅了許多著名的現代建築作品的剖面並加以分類探討，雖然分類方式不盡嚴謹，不過豐富的經典案例仍提供了大家可以從剖面圖進一步探究建築空間的思考途徑。

——施植明　台灣科技大學建築系教授兼系主任

「平面」是水平向剖面的二維面向，「剖面」則是垂直向開展的空間解讀，後者尤其能傳遞空間內外的關係。該書整理並繪製出許多當代膾炙人口的經典建築剖面或剖透，值得推薦。

——徐明松　銘傳大學建築系助理教授、建築史學者

相對於柯比意在《邁向建築》裡那句令人印象深刻的話：「建築起始於平面」；我會說：「剖面描繪了空間」。日本當代建築師岸和郎說得更美：「秩序表達於平面，剖面展現出慾望」。他的話說明了為何建築人總覺得剖面圖是如此地迷人、性感。這本書裡每張開展的剖面透視圖都得以讓人一窺建築名作的奧祕，是學習建築與掌握空間的利器。

——曾成德　國立交通大學建築所講座教授兼人文社會學院院長

建築的成形來自於圖面的再現，而剖面概念應源自於羅馬時代所稱的Scenography圖形；Scenography試圖展現深度，以呈現觀看內部的劇場效果，然而它也意外地外掛了理解構造方式的好處。理解剖面幾乎就是理解建築的空間場面及構造之美的關鍵，而這一本《當代建築剖面學》正是一把開啟真正享受建築之美的鑰匙。

——褚瑞基　台灣建築TA總編輯、銘傳大學建築系助理教授

這本書對於認識現代建築的構築美學有很大的幫助，欣見中文版的出版。

——黃奕智　淡江大學建築系助理教授

透過剖面的研究，更能掌握建築的結構性、構造性、材料性、空間性，並進而完整瞭解建築內在構成的真實意圖。

——廖偉立　立建築工作所〔Ambi-Studio〕主持建築師

剖面圖不只是單純再現、更是思考並創作人與空間互動關係的有利工具，這是一本很適合建築專業者、愛好者放在案頭的參考書。

——薛孟琪　東海大學建築系專任助理教授、東海大學建築研究中心主任

（按姓氏筆劃排列）

LTL建築事務所，停車塔，2004

垂直剖切 THE VERTICAL CUT

引言

本書將提供一些方法，幫助讀者了解剖面（section）在建築設計和實務上的複雜角色與重要性。在建築研究和實務中，經常會針對某一建築的剖面進行討論和爭辯。然而對於剖面的測定和評估，並沒有一套共通的架構。剖面有哪些不同類型，各自扮演了何種角色？這些剖面如何製作？為什麼要選擇這種剖面構型而非另一種？本書將探討這些問題，並提供一個概念性、材料性和工具性的架構，幫助讀者理解剖面，把它當成打造建築的手法。

我們相信，剖面是建築創新的關鍵所在，因此撰寫這本書。有鑑於二十一世紀初建築實務所面臨的各種環境和材料挑戰，我們認為，剖面提供了尚未充分探索的豐饒機會，可以用富有創意的方式重新想像結構力、熱力和機能力的交互作用。此外，剖面也是空間、形式、材料和人類經驗的交會地，可以更清楚地確立身體與建物間的關係，以及建築和涵構間的互動。

剖面是空間和材料發明的一種再現類型，也是一種投影工具，身為從業者和教育者，我們在這兩方面投注的心力是一樣的。我們藉由這本書提供一個誘導式的清晰結構，以建築剖面為核心做出更健全的論述，希望能建立共同的對話基礎，朝探索性與實驗性的建築邁進。我們挑選了63個重要的建築專案，把它們的剖面透視圖（section perspectives，簡稱剖透圖）分成7大類，做為學生、建築師和其他讀者進一步鑽研的基石。

剖面是什麼？

我們將從這個看似淺白的問題談起：「剖面是什麼？」談到建築繪圖時，「剖面」一詞通常是用來描述以垂直於地平線的方式將一棟建築體剖開。剖面圖會呈現出物件或建物的縱切截面，通常會沿著一條主要軸線剖切。剖面圖可同時呈現出內部和外部的輪廓、內部空間、材料，以及區隔內外的膜層或牆面，讓我們看見該物件通常不會被看到的一面。這種再現技巧有不同的形式和製圖手法，每一種都是為了闡述不同形式的建築知識，包括利用填實（solid fill）或塗黑來強調形式輪廓的剖面圖，以及利用線條和製圖慣例來描繪材料和建構細部的剖面圖。在正交（orthographic）剖面圖裡，可透過主建築表面的內部立面（interior elevations）來描繪內部，如果把剖面圖和透視圖相結合，則可利用透視投影的技巧深入描繪內部空間。

由於剖面圖是把不能直接看到的部分視覺化，跟照片和算圖（renderings）這兩種理解建築的主要方式相比，還是比較抽

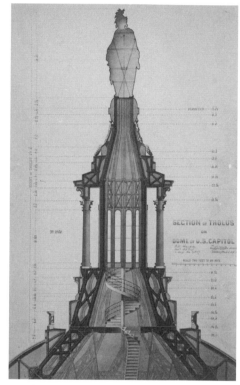

柯比意，馬賽公寓（Unité d'Habitation），1952

史卡莫齊（Ottavio Bertotti Scamozzi）仿帕拉底歐，奧林匹克劇院，1796

象。但剖面圖可提供獨一無二的知識形式，只是得把重點從影像轉到性能，從表面轉到結構和材料性的交集，將建築的構築（tectonic）邏輯包含進去。在這同時，剖面還展現出身體經驗和建築空間的多重交流，並將尺寸和比例、視線和景觀、觸碰和觸及之間的交錯外顯在垂直維度上（相對於由上而下的俯瞰）。在剖面圖裡，牆和表面的內部立面也會顯露出來，把結構與裝飾、封皮與內部結合起來，供人檢視探索。

平面圖和剖面圖是類似的再現慣例，並可提供重要的比較。兩者描繪的內容都是建築量體和空間的關係，而且不是肉眼可以直接感受到的。兩者都是描繪割面：一個水平，一個垂直。平面圖的水平切割主要是切穿不同牆面而非不同樓板。剖面圖則可秀出牆面和樓板被切穿的模樣，以人物直立時的大小和尺度來組織空間。在一般的理解裡，平面圖是設計動能的所在，剖面圖則是一種手段，透過結構和封圍將平面的效應展現出來。平面主要是根據設計出來的空間結果區分類型，剖面則是根據切剖的尺度進行歸類：基地剖面、建物剖面、牆剖面、細部剖面。牆和細部剖面利用線條、影線和色調等製圖慣例將技術層面凸顯出來，同時描繪材料系統和構築。基地剖面強調建築形式的量體以及它與環境的關係，降低內部空間的角色。至於建物剖面才是一些重大議題登場發揮的地方，包括形式、社會、組織、政治、空間、結構、溫度和技術。

沃特（Thomas Ustick Walter），美國國會大廈圓頂，1859

當代的剖面論述

剖面不僅是一種再現技術。今日，剖面的用途已經擴張到闡述、測試和探索建築設計。剖面可說明一棟建物從地基到屋頂之間的結構如何與空間互動。結構的重力荷載一路往下貫穿整棟建築，風荷載則是橫向顯示在建物的側面上。不管是要投資材料或創新空間，都必須以創意手法抵抗這些荷載，這時用建築剖面圖來探索和描繪是最棒的。

由於能源和生態問題對建築設計日益重要，未來剖面將扮演更醒目的角色。熱力是在剖面上運作。冷空氣比較重會沉降，

瑞迪（Affonso Eduardo Reidy），現代美術館，1967

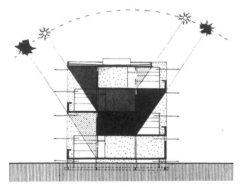

伍茲（Candilis Josic Woods），遮陽圖解，1968

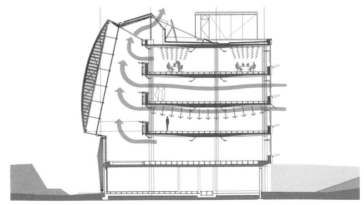

巴克歐茲麥克艾沃伊建築事務所（Bucholz McEvoy Architects），利麥里克郡議會（Limerick County Council），2003

佛斯特事務所（Foster + Partners），商業銀行總部（Commerzbank Headquarters），1997

熱空氣則會上升。太陽也是抵著地平線升起落下。想要發明和創造有利於環境效能的建築，空間的垂直測定不可或缺。建築師必須測定懸挑和孔洞，才能讓太陽的輻射效果臻於極致；內部格局必須適當配置，才能讓對流主導的空氣流動達到最大化；屋頂的斜度必須根據太陽能板的效能做設定；牆的厚度則須由隔熱計算來決定，等等。建築師和工程師為了符合永續的認證標準，往往會利用剖面圖來說明該建築如何信守熱性能慣例，並在圖裡加上一堆闡述熱力學的箭頭。這種對熱效率的強調，一方面凸顯出剖面的機會，但也弔詭地局限了剖面在空間和體驗上的潛力，因為它只把剖面的創新性聚焦在機能上。

儘管剖面是一種重要的繪圖類型，也是優化空間特質、結構設計和熱性能的重要方法，可是有關剖面的評論文章或論述卻相對稀少。探討平面歷史和影響的文章相當齊備豐富，但關於剖面在建築實務裡的歷史、發展和運用，卻連一本專書也沒有。只有幾篇文章曾經刊出，其中最常引用的兩篇，已經是二十幾年前寫的：一是沃夫岡‧洛茲（Wolfgang Lotz）的〈文藝復興建築繪圖裡的室內成像〉（*The Rendering of the Interior in Architectural Drawings of the Renaissance*）[1]；二是賈克‧紀堯姆（Jacques Guillerme）和愛蓮娜‧韋杭（Hélène Vérin）的〈剖面考古學〉（*The Archaeology of Section*）[2]。有趣的是，這兩篇文章的動機都不只是為了培養和描述建築剖面本身。

剖面之所以缺乏直接關注，很可能是因為它的地位有點曖昧。我們經常把剖面當成一種還原性的繪圖，是在設計結束時繪製，用來描繪結構和材料條件，供擬定營造合約之用，而不是做為研究建築形式的手段。雖然我們對剖面的再現很感興趣，但是，如果想要透過剖面來思考和設計，我們需要打造一套有關剖面的論述，把它當成創新發明的基地。

為剖面設計的誘導式結構

想要創造有意義和可進入的剖面討論，首先遇到的挑戰，是我們缺乏一種語言可提供共同的參考架構。為了解決這個空白，我們設計了一套分類系統，把剖面分成7大類：伸拉型（Extrusion）、堆疊型（Stack）、剪切型（Shear）、塑造型（Shape）、孔洞型（Hole）、傾斜型（Incline）和嵌套型（Nest）。絕大多數的剖面關係都可透過其中一種類型或幾種類型的組合描述出來。為了理解方便，這些類型都經過刻意簡化；它們很少以純粹的形式存在。的確，如果仔細檢視，就會發現沒有任何一個專案完美呈現單一的剖面類型，多半都包含了其中兩個面向或更多。但當某個優勢類型明顯佔上風時，我們就會把專案歸為那類。

我們的目的不是要把這些類型當成新品種的柏拉圖理想型去個別追求。其實，就算某棟建築能示範其中一種類型，也不表示它有什麼特別的重要性或意義。為了尊重建築的各種可能性，我們提出這些類型只是做為一個誘導式架構，為處於材料、文化和自然系統交會處的剖面，打造一套論述。我們的目標是要學習更多可以運用剖面類型或類型組合的方法，並說明為何這樣的理解可以做為建築的法則。我們會指出，每種剖面類型都有一個獨特的能力，包括培養共同的空間感、促進熱性能、建立空間層級和強化內部與外部的互動。

以下這些條件和定義，我們將在後面的文章中做出詳細解釋。

伸拉型：直接把平面伸拉到一個足以符合預定用途的高度
堆疊型：直接把樓層一個個疊上去，以有變化或沒變化的方式重複某個伸拉型剖面
塑造型：將建物一個或一個以上的主要水平面予以變形，藉此雕塑空間
剪切型：利用建物水平軸或垂直軸上的裂隙或切口，形成剖面上的差異
孔洞型：在樓板上刺穿任何數量或大小的孔洞，用消失的樓板面積換取剖面上的好處
傾斜型：調整某個可佔居的水平面的角度，讓平面朝剖面傾斜
嵌套型：把幾個容易辨識的體積藉由互動或重疊形成剖面

這本書的核心部分，是由63個建築專案的單點透視剖面圖所構成。挑選的標準是它們代表了各種剖面走向，有助於我們進一步研究、發展和探詢。某些專案清楚示範了某一種剖面類型。有些專案則展示出複雜且富有創意的剖面走向，往往是以五花八門的嶄新手法結合兩種或以上的類型，超越單一類型的限制。

剖面透視圖 Section Perspectives

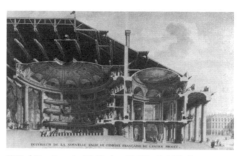

懷伊（Charles de Wailly），法蘭西喜劇院（Comédie-Française），1770

蘇福洛（Jacques-Germain Soufflot），先賢祠（Pantheon），繪圖：Alexandre-Théodore Brongniart，約1796

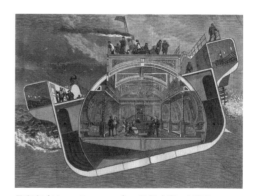

貝塞麥（Henry Bessemer），輪船大廳，1874

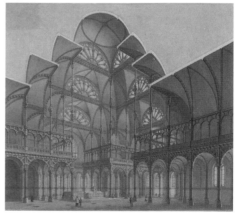

布瓦洛（Louis-Auguste Boileau），交叉拱系統，繪圖：Tiburce-Sylvain Royol，約1886

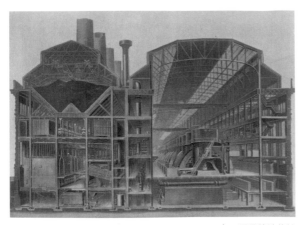

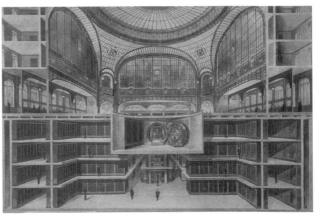

麥金、米德與懷特事務所（McKim, Mead & White），區際快速傳輸電力廠（Interborough Rapid Transit Powerhouse），1904

艾爾蒙（Jacques Hermant），法國興業銀行（Société Générale），1912

所有專案的設計時間都在十九世紀末、二十世紀初之後，挑選這個範圍，是因為它符合建築方法標準化與工業化快速增加的歷史。這些方法促成了重複堆疊的剖面出現，讓做為研究與創新基地的剖面有了更重要的新地位。我們只挑選興建完成的專案，確保有足夠的文件證據可將剖面的構築邏輯呈現出來，同時證明剖面的複雜性不會犧牲營造的可行性。

雖然有許多既有的出版品分析和評估過這63個專案，但大多數都是企圖把每個專案分解成一系列離散且容易消化的要點。這種化約做法意味著，想要理解一棟建築物的複雜性，最好的方法就是把各種概念分門別類獨立。我們的做法剛好相反。我們的目標，是要透過仔細描畫的單一建築圖，來呈現各式各樣彼此交織、引人入勝的議題。剖面透視圖刻意把客觀、可量測的剖面訊息和主觀的視覺透視結合起來。因此，為本書繪製的這些建築圖，一方面描繪了事實和證據，同時引誘觀看者進入豐富的空間體驗。這些建築圖既抽象又讓人身歷其境，有分析也有闡述。它們是建立在這種再現技巧的歷史之上，來源不一，包括法國布雜學院（École des Beaux-Arts）一絲不苟的嚴謹繪圖；工業時代分析性的工程圖；保羅·魯道夫（Paul Rudolph）對於複雜場景的線算圖（line rendering）；以及日本犬吠工作室（Atelier Bow-Wow）結合精細施工圖和內部活動梗概的混種圖。

書中的每個專案，都以一張標準化的剖面透視圖再現，方便讀者在不同的專案之間做比較。為了繪製這些建築圖，我們為每張圖打造一個數位模型，並建立一個符合頁面方向的剖面，沒有偏斜也沒有透視。接著我們設置單一透視點，調整透視鏡，把內部或外部表面帶入視野，在割面和垂直表面之間建立視覺呼應。我們從每個數位模型裡輸出一張二維線圖，然後用向量繪圖軟體調整發展。完成的繪圖遵循剖面圖的慣例，例

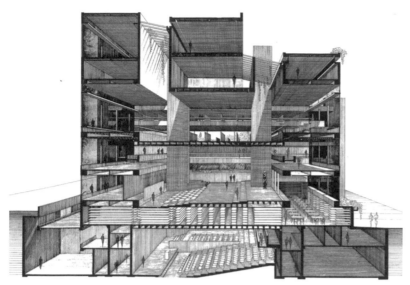

魯道夫，耶魯藝術與建築大樓（Yale Art and Architecture Building），1963

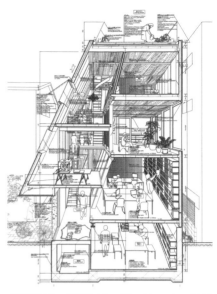

犬吠工作室，犬吠宅（Bow-Wow House），2005

如，用最粗的線條區隔實體表面的邊緣和室外或後方空間，用比較淡的線條描繪實體內部次要材料之間的區隔，或是無法從割面上看到的表面細節。

　　這些繪圖和考古遺址圖不同，遺址因為結構崩壞，可以親眼觀察它的剖面。而我們當然無法把蓋好的作品直接切開，只能根據其他繪圖和影像，對實際情況做出精準推估。我們參考的其他繪圖，多半都是還沒興建前畫的概算圖，因此會對歷史的準確性和知識的建構提出一些令人深思的問題。這本書的剖面透視圖是以照片、繪圖和描述為本，情況許可的話，還包括直接從建築事務所取得的施工檔案圖和／或數位檔案。雖然可取得的再現資料和剖面這種透視技巧先天就不可能絕對準確，但書中所有的繪圖都是在可行條件下力求精準的結果。

　　除了繪製63張剖透圖外，我們也從建築史上挑選了一些具有歷史意義和其他重要性的剖面圖。這些隨文出現的剖面影像，包括一些未興建的作品，目的是為了說明利用剖面圖來闡述或創生建築形式的可能性非常多。書中有一章的主題，是我們LTL建築事務所如何把剖面當成作品的創成工具（generative tool），以此做為那63個專案的補充。書中對剖面與透視的結合做了深入探索，把剖切本身當成透視的對象，也描繪了一些思辨型專案，把剖面當成促進空間與功能互動的產生器。

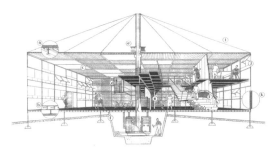

拉普森和沙利南（Ralph Rapson and Eero Saarinen），可拆卸空間（Demountable Space），1942

密斯凡德羅，法恩沃斯住宅（Farnsworth House），1951

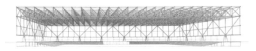

密斯凡德羅，芝加哥會議中心（Chicago Convention Center），1954

雅各布森（Arne Jacobsen），丹麥國家銀行（National Bank of Denmark），1978

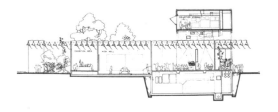

皮亞諾（Renzo Piano），曼尼爾美術館（the Menil Collection Museum），1986

剖面的類型和性能 TYPES AND PER-FORMANCE OF SECTION

伸拉、堆疊、剪切、塑造、孔洞、傾斜和嵌套，分別是操作剖面的幾個主要方法。為了清楚說明，我們把它們當成各自獨立的模式，但它們很少單獨運作。最錯綜複雜的剖面會是這7大類的各種組合。儘管如此，這樣的類型區隔有助於我們說明建築剖面如何形成，以及如何發揮效用。

伸拉型 EXTRUSION

最基本的剖面形式，就是把平面伸拉到足以符合預定活動的高度。伸拉型剖面在垂直軸上幾乎沒有變化。這類建築絕大多數是以效能為基礎，包括單層樓辦公室、零售結構體、方盒狀大型商店、工廠、單層樓住宅和公寓。通常是用混凝土無梁板和垂直鋼構架或木構架建造，可以生產出相對於整體建築體積的最大使用面積。這種效能模型會排除掉一切更複雜的剖面特質，因為更複雜的剖面會讓房地產的居住淨面積變小。在伸拉型剖面裡，空間大半是透過平面激活，立面的影響力較小。伸拉型剖面雖然平凡無奇，但可以此為基礎，理解其他的剖面發展或類型。這類剖面通常沒什麼特色，但伸拉程度如果不符合典型的效能模式，可能會導致一些奇特效應，包括幽閉恐懼症或廣場恐懼症。有些伸拉型剖面非常矮，例如史派克‧瓊斯（Spike Jonze）電影《變腦》（*Being John Malkovich*）裡的半層樓剖面；有些又非常高，例如皮耶‧路易吉‧奈爾維（Pier Luigi Nervi）設計的勞動宮（Palace of Labor），就有遼闊的內部空間。在伸拉型剖面裡，天花板往往是設計的重點，因為可展現結構的銜接，加上這個表面非常純粹。

由於直截了當的伸拉型剖面很難出類拔萃，因此這本書裡只有幾棟建築完全是伸拉型的。伸拉型剖面的一大特色，是把地板和天花板或屋頂隔開的那些結構。菲力普‧強生（Philip Johnson）設計的玻璃屋（Glass House），對那些從平面正規位置上豎起的鋼柱做了很深的著墨。這些玻璃牆等於是把立面轉變成剖面。這個系統的一大例外，是結合衛浴區和壁爐，把整個住宅的管線和暖氣系統隱藏在磚造的筒狀物後面，保留了剖面圖解的清晰感。強生把柱子擺在可居住空間外圍的窗牆裡，石上淳也設計的神奈川大學工作坊，則是採用近乎相反的做法，把柱子分散或聚集在空間裡，框隔出用途不同且可機動調整的空間區塊。對石上淳也來說，伸拉型剖面可以凸顯出安插這些細柱的堅固混凝土底座和高度接合式的鋼製天花板之間

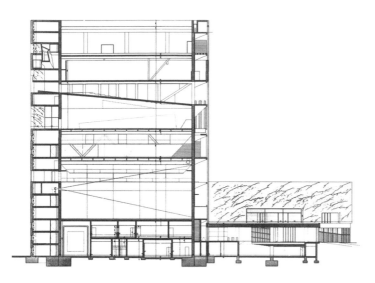

OMA，藝術和媒體科技中心（Center for Art and Media Technology），1989

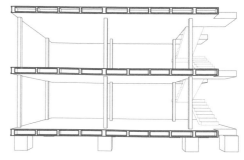

柯比意，多米諾住宅（Maison Dom-ino），1914

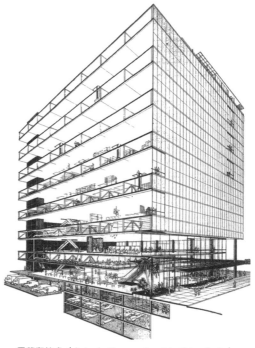

雷蒙和拉多（Antonin Raymond and Ladislav Rado），百貨公司原型，1948

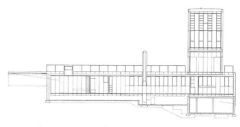

翁格斯（Simon Ungers），T宅（T-House），1992

的差別，天花板的圖案把結構圖解轉變成裝飾。前面這兩個案例都沒超脫傳統伸拉型天花板的高度，但是在杜林（Turin）的勞動宮裡，奈爾維用超大尺度的蘑菇狀柱子來擴充展廳的規模。16個重複的結構單位，界定出一個70英尺高的空間。雖然在營造速度和效能的實用性上是合理的，但是這個超高空間因為強壯的錐形柱網格而顯得充滿活力，把伸拉型剖面轉變成奇觀。

堆疊型　STACK

堆疊型是把兩個或兩個以上的樓層或空間一個個往上疊，個別樓層之間幾乎沒什麼關聯。堆疊型可增加一塊地的房地產價值，因為不必增加建築物佔用的地面，就可提高它的淨面積和可用容積。財務收益是建築採用堆疊型剖面的基本動機。重複型的堆疊跟伸拉型剖面類似，而且可以不斷重複，直到超過法規、成本或結構穩定性的極限。不過堆疊型也有其他做法，可以把截然不同的樓層類型和造型一層層往上疊。堆疊本身並不會產生什麼內部效果。例如，在辦公大樓或公寓大樓裡，每個樓層和前一個樓層幾乎沒什麼差別，除了對垂直性服務設施的需求量不同。這種堆疊實在太簡單了，所以阻礙了它的剖面變化；它的效能是建立在剖面的同質性上。畢竟建造同樣的樓層比帶入不同的變化要省成本；從繪製到構架到營造結果，全都是原汁原味、效能至上的泰勒主義（Taylorism）。

　　在單一功能的建築裡，伸拉方式很少會隨著樓層變化。不過建築師會利用不同樓層的伸拉高度，創造一些功能上的變

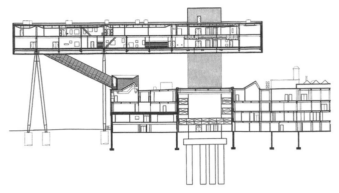

阿索普（Will Alsop），渥太華藝術設計學院（Ontario College of Art and Design），2004

SANAA，迪奧表參道（Christian Dior Omotesando），2003

異。一個著名的範例是史泰雷特和范佛列克（Starrett & Van Vleck）設計的下城健身俱樂部（Downtown Athletic Club），該棟建築的35個樓層有19種不一樣的樓層高度，範圍從「臥房」的1.8公尺到「健身房」的7.2公尺。庫哈斯（Rem Koolhaas）在《狂譫紐約》（Delirious New York）一書裡對該棟建築做了影響深遠的分析，闡述「壅塞文化」（culture of congestion）如何在這棟建築裡運作，每個「疊加的平台」（superimposed platforms）都支持不同的用途、空間和體驗。這棟建築的力量源自於每個樓層的剖面自主性；這個堆疊型剖面創造出誘人的形式。「俱樂部的每個樓層都是一個完全無法預測的故事情節的獨立裝置，頌揚它徹底臣服於大都會生活的絕對不穩定性。」這項解讀的關鍵在於，下城健身俱樂部的剖面根本看不到、也無法用共時性的方式體驗。反之，它是透過電梯這個歷時性（diachronic）的機制，讓功能與剖面的敘事以不連貫的方式展開。下城健身俱樂部是一個獨特專案，讓計畫書和剖面契合得天衣無縫，因為健身房、游泳池、手球和壁球場，全都需要特殊的天花板高度，而這棟建築相對不大的佔地面積，則可讓這些計畫項目各自留在各專屬樓層。[4]

下城健身俱樂部把它的剖面變化隱藏在沉默的立面後方，但也有些作品反其道而行，把堆疊型剖面上的樓層變化當成建築物的最重要形象，例如MVRDV為2000年世博會設計的荷蘭館。MVRDV運用多層蛋糕的邏輯，把截然不同的建築空間並置在一起，從種滿樹木的多柱廳到用混凝土鑄造的洞窟，共同頂著一個以風力發電機為標誌的桁架屋頂。每個樓層都獨一無二，截然不同，透過剖面將建築致力於環境系統的不同方式疊加起來。不同的堆疊樓層只透過夾擠在結構外部的樓梯和一組電梯相連結，強化每個區域的獨立性。

由於堆疊型是以倍數為基礎，想要利用重複創造差異，唯一

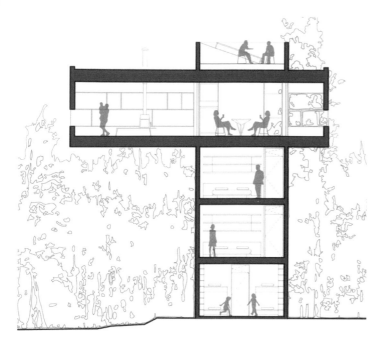

GLUCK+，塔屋（Tower House），2012

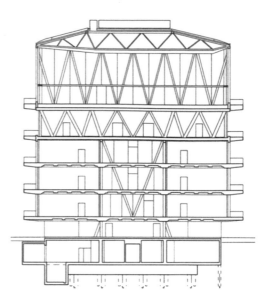

克雷茲（Christian Kerez），盧森巴赫學校（school in Leutschenbach），2009

能改變的地方就是樓層高度。SANAA（妹島和世與西澤立衛）為迪奧（Dior）設計的旗艦店，就是調整樓層高度但讓每層樓的輪廓保持一致，設計成果傑出而迷人，是一次優雅的建築操作。彼得‧祖姆托（Peter Zumthor）設計的布雷根茲美術館（Kunsthaus Bregenz），則是採用相反的手法，把個別展廳當成各自獨立的體積，交錯堆疊在每個樓層的相同空間裡。堆疊的展廳與展廳之間，用來安置服務性空間和照明設計，然後將堆疊而成的整體嵌套在雙層玻璃的殼體內部。

密斯凡德羅（Ludwig Mies van der Rohe）在伊利諾理工學院設計的克羅恩館（S. R. Crown Hall），則是用單一建築形式掩蓋住後方的堆疊型剖面。事實上，標示出這棟建築輪廓的外露結構樑，只是用來支撐主樓層的天花板。比較實用的矮樓層位於下方，半沉入地表，以承重牆支撐。以連續鋼構件標記的帷幕外牆，遮住剖面的堆疊，強化單一空間體的印象。

堆疊型剖面會限制空氣和水的熱力學運動。為了讓這些系統發揮服務功能，必須藉由幫浦、推進器和管線把它們垂直傳送到單一樓層之外。路康（Louis I. Kahn）設計的沙克中心（Salk Institute），把這種區隔發揮到極致。為了滿足實驗室對機械服務的龐大需求，確保空間裡不會有柱子，路康在每座實驗室上方加了一整個樓層，專門用來安置這些系統，然後以一個開放式的空腹桁架（Vierendeel truss）將它們串聯起來。實驗室加服務區塊的樓層組合連續重複三次，構成這棟建築的堆疊型剖面。

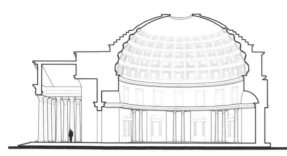

萬神殿（Pantheon），128

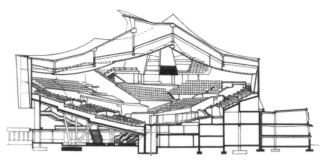

夏隆（Hans Scharoun），柏林愛樂廳（Berlin Philharmonic Concert Hall），1963

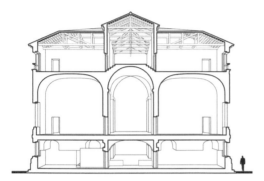

帕拉底歐（Andrea Palladio），佛斯卡利別墅（Villa Foscari），1560

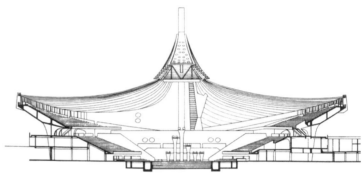

丹下健三，國立代代木競技場（Yoyogi National Gymnasium），1964

塑造型　SHAPE

塑造型剖面是讓一個或數個連續的水平表面變形，藉此雕塑空間。這種做法會在剖面上增加一個獨特的形體或造形，位置可選擇樓地板或天花板或兩者。塑造型剖面可以展示極其多樣的拓撲空間（topologies）。[5] 天花板比地板更常做為調整的位置，因為改變天花板不會影響到平面的效能。磚石承重的大教堂、有頂的體育館、冰屋和帳篷，都是塑造型剖面。塑造型剖面的建築通常都會跟結構緊密契合，剖面多半會結合拱頂、殼體、圓頂和張拉膜，屋頂的形狀會和重力荷載的路徑以及結構跨距看齊。菲利克斯・坎德拉（Félix Candela）的作品大多會把結構力與剖面造型之間的交錯清楚表現出來，例如他設計的溫泉餐廳（Los Manantiales Restaurant），便把薄殼混凝土屋頂塑造成雙曲拋物線的形式。這個案子在本質上可說是結構圖解的實體展現。馬塞・布魯爾（Marcel Breuer）設計的杭特學院圖書館（Hunter College Library）是另一個結構形式的範例，在這個案例裡，建築師把如花綻放的柱模組裝配在重複的塑造型剖面裡。魯道夫・辛德勒（Rudolph M. Schindler）的班納提小屋（Bennati Cabin）則是運用比較傳統的構架，把兩兩傾靠的木柱組成一個個等腰三角形，成為A字架住屋（A-frame house）的早期範例。這個造型在結構上非常有效

迪斯特（Eladio Dieste），工人基督教堂（Church of Christ the Worker），1952

范德布魯克（Johannes Hendrik van den Broek），台夫特大禮堂（Delft Auditorium），1966

沙利南，杜勒斯機場（Dulles Airport），1962

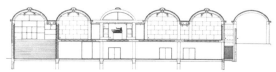

路康，金貝爾美術館（Kimbell Art Museum），1972

率，可以在狹窄的睡房閣樓下面容納很大的起區樓層，三角造型也符合當地對於山形外觀的美學要求。

過去一百年來，因為平板建築成為主導，使得這類剖面出現的頻率遞減。柯比意的多米諾住宅（Maison Dom-ino）原型，示範了結構與外牆分離，自此之後，對於空間的陳述也逐漸從剖面轉移到平面。科林‧羅（Colin Rowe）在〈理想型別墅的數學〉（*The Mathematics of the Ideal Villa*）一文裡，便曾挖苦柯比意的史坦別墅（Villa Stein）：「用自由剖面來交換自由平面。」[6] 塑造型剖面常出現在需要強化社交空間和聚會場所的建築物，包括大多數的聚禱建築。基督教堂和猶太會堂便經常利用天花板來打造空間裡的視覺焦點。

萬神殿和柯比意的廊香教堂（Notre Dame du Haut）都是塑造型剖面的神聖建築，一個內凹，另一個外凸。兩者都利用剖面來調整自然光在空間裡發揮的作用，天花板的剖面和結構之間也有不同程度的對齊。比較世俗的案例則有阿爾瓦‧阿爾托（Alvar Aalto），他在芬蘭塞伊奈約基（Seinäjoki）設計的圖書館，利用一個雕塑過的複雜天花板來強化單一開放空間裡不同區域之間的辨識度，以及控制書架區的天光。此外，阿爾托還設計了階梯狀地板，把閱覽室放在空間正中央下凹半層樓的位置，提供某種程度的隱私，並能看到上方樓板的動線。

調整天花板多半只限於單樓層建築或是建築物的頂樓，因為如果沒做內襯或懸吊式天花板，另一邊會很難使用。因此，採用這類剖面的催化劑，通常是希望藉由結構的外部來保護內部空間不受自然力破壞，而這點通常也會表現在屋頂的造型上。約恩‧烏戎（Jørn Utzon）為巴格法教堂（Bagsværd Church）設計的雙層屋頂系統就是明證，建築師用一個簡單的直線型棚

蓋瑞（Frank Gehry），音樂體驗計畫博物館（Experience Music Project），2000

西澤立衛，豐島美術館，2010

魏斯／曼弗雷迪，西雅圖美術館：奧林匹克雕塑公園（Seattle Art Museum: Olympic Sculpture Park），2007

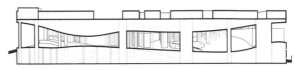

OMA，阿加迪爾會議中心（Agadir Convention Center），1990

架罩住內部複雜的曲線型天花板。外部造型是為了執行遮風擋雨之類的天候需求，內部天花板則是用來調節光線、聲音和營造空間的神聖感，這個剖面讓我們看出兩者之間自由搭配的可能性。史蒂芬・霍爾（Steven Holl）設計的海洋與衝浪城（Cité de l'Océan et du Surf），則是基於截然不同的理由而採用塑造型屋頂。這棟建築的屋頂採用海浪造型，會讓人聯想到衝浪，是一個可以使用的戶外表面。

當塑造型剖面出現在地板上，對地板的水平性構成干擾，目的可能是要聚集或編排一些集體性的計畫項目，特別是和靜止有關的。劇院、音樂廳和教堂便經常在地板上使用雕塑型剖面，也常見於基於聲學原因需要調整天花板高度的建築裡。克勞德・巴宏（Claude Parent）和保羅・維希留（Paul Virilio）設計的邦雷聖伯娜黛特教堂（Church of Sainte-Bernadette du Banlay），雖然論者往往只提到斜坡地板，但從剖面可以看出，屋頂和地板都經過雕塑變形，強化量體的傾斜配置感。SANNA設計的勞力士學習中心（Rolex Learning Center）也有類似情形，建築師讓地板與天花板的造型一致，但沒有把它們包覆在直線型的封皮裡面。反之，可以看到底面和地面之間的空間，並可活化使用。這個案例是一個不太常見的混種組合：伸拉型剖面加上以孔洞活化的塑造型剖面。伊東豐雄的台中歌劇院也是用塑造型剖面結合其他剖面類型，但是雕塑狀的混凝土形式享有絕對優勢，在剖面上與重複堆疊的樓板形成對比，為整個專案提供最關鍵的空間。

不過，把地板造型的剖面變化和複雜地形的剖面變化區隔

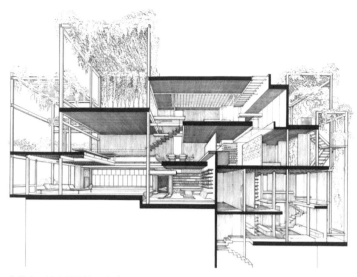

魯道夫，比克曼閣樓公寓（Beekman Penthouse Apartment），1973

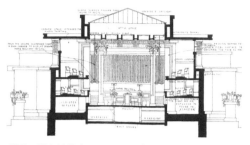

萊特，聯合教堂（Unity Temple），1906

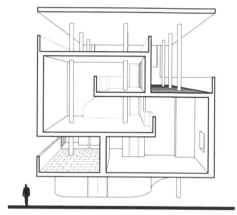

柯比意，迦太基別墅（Villa Baizeau），1928

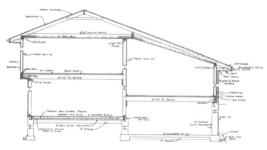

林庫斯（A. J. Rynkus），錯層式住宅，1958

開來，也能帶來啟發。在一些大型專案裡，例如由FOA事務所（Foreign Office Architects）設計的橫濱大棧橋國際客輪航站（Yokohama Ferry Terminal）和魏斯／曼弗雷迪（Weiss/Manfredi）設計的奧林匹克雕塑公園，它們的剖面輪廓都朝地景傾斜，但內部的建築空間倒是不受地形地貌影響。當這些專案的尺度更為擴大，或是與基地的地形條件合而為一時，它們的剖面會被當成地景的延伸或變化，比較不會被理解成經過雕塑的表面。

剪切型　SHEAR

剪切型包含一道平行於剖面的水平軸或垂直軸的裂縫或切口。垂直或水平的剪切設計都有需要，因為每種都能創造出截然不同的剖面運作和效果。

垂直剪切指的是把樓地板切開，調整垂直高度，表示平面會出現不連續的斷裂情形，而剖面會產生新的連續形式。在伸拉型或堆疊型剖面裡，利用垂直剪切導入光、熱或聲音的連結，效果特別好，而且不會對構築上的重複效能造成重大減損。這種有趣的摩擦可以應用在不同目的上。錯層式郊區住宅在視覺連結度和樓層流動性上，都比兩層樓住宅來得好。一般的做法是，把入口和廚房與用餐區擺在樓下車庫和比較正式的客廳中間，臥房擺在入口上方。在錯層式住宅裡，樓梯除了連結不同樓層之外，也可跟不同樓層合併在一起，把住宅當成樓梯的延伸。

在赫曼・黑茲貝赫（Herman Hertzberger）設計的阿波羅學校（Apollo Schools），他用一道垂直剪切增強教室和走道之間的視覺交流，一方面可鼓勵劇場式的社交活動，同時又能把

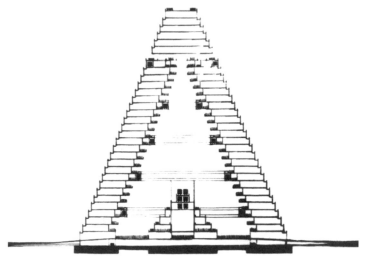

葛羅培（Walter Gropius），居住山計畫（Wohnberg），1928

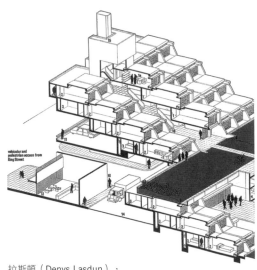

拉斯頓（Denys Lasdun），
東盎格里亞大學（University of East Anglia）宿舍，1968

大部分的教室空間藏在對角視線之外。這種做法創造出黑茲貝赫所謂的「觀看與隱蔽之間的正確平衡」。[7]更為極端的剖面與平面並置，也可透過垂直剪切來強化。迪勒・史柯菲迪歐＋倫佛（Diller Scofidio + Renfro）在布朗大學格諾夫創意藝術中心（Granoff Center for the Creative Arts）這個案子裡，利用垂直剪切在兩個不連貫的計畫項目之間引發視覺對話，而且這兩個計畫項目幾乎都沒受到任何隱匿或隱藏。建築師在剪切線的位置用一道玻璃牆提供隔音效果，同時強化了不同計畫項目之間的視覺分隔。垂直剪切可以在剪切處的頂端或底端產生錯綜複雜的內外關係，因為錯置的樓層會貫穿整個建築。垂直剪切不會對建築面積或外牆界圍造成太大改變，適合用來為基地狹小的建築物創造內部的空間差異。

　　水平剪切可以維持平面和某些伸拉樓板的連續性，但透過縮進和懸挑之間的互動產生空間。垂直剪切會直接衝擊內部空間，水平剪切的影響則是以外部為主。有兩大因素會影響到水平剪切的建築。一是有系統且規律應用到每個樓層的剪切程度。二是不同樓板之間的類似程度，通常和第一點直接相關。亨利・索瓦吉（Henri Sauvage）設計了很多階梯狀住宅，其中最有名的是位於巴黎上將街13號（13 Rue des Amiraux）的公寓大樓，既有連續重複的水平剪切，又有大致相等的樓地板，因而在縮進側也呈現一連串的階梯狀。在這種傾斜的配置中，建築物的一面面向太陽和天空，另一面則是在懸挑與地面之間界定出一塊陰暗的空間。索瓦吉讓兩棟傾斜建築背靠背，在下方空出來的地方填入一座游泳池，透過這樣的剖面操作同時創造出私人利益（陽台）和集體利益（游泳池）。這種配置非常

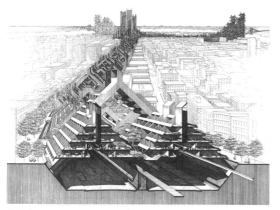

魯道夫，下曼哈頓高速公路（Lower Manhattan Expressway）
提案，1972

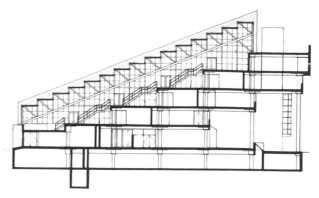

安德魯斯（John Andrews），哈佛設計研究所岡德館（Gund Hall），1972

吸引人，特別是用在住宅上，因為它替這棟以層層樓板堆疊起
來的公園高樓，注入優越的日照／景觀和一道充滿集體潛力的
空間裂隙，有效地運用重複創造差異。此外，它還在部分與整
體之間製造出清晰可辨的新關係，讓地景與建築之間產生更大
的連續性。水平剪切在一些專案與建築裡都發揮重大作用，
包括華特・葛羅培的居住山計畫（1928，提案）、柯比意的
居宏計畫（Durand Project，1933，阿爾及爾）、保羅・魯道
夫的下曼哈頓高速道路（1972，提案）、丹尼斯・拉斯頓為
東盎格里亞大學（1962，英國諾威治〔Norwich〕）和基督學
院（Christ's College，1966，英國劍橋）設計的宿舍、瑞卡
多・雷哥瑞塔（Ricardo Legorreta）的皇家卡米諾飯店（Hotel
Camino Real，1981，墨西哥市）和比較晚近的BIG／JDS的山
形住宅（Mountain Dwellings）。山型住宅實現了索瓦吉一個
世紀前的舊配置，把停車場擺在金字塔狀的剪切型住宅下方。
山型住宅的停車空間超過公寓本身的需求，由此可證，隨著傾
斜的角度增加，每棟公寓的外部空間會變大，底側也會跟著腫
脹。

　　如果把水平剪切造成的階梯狀空間結合成單一的開放性體
積，就可創造出集體性的社交空間。魏斯／曼弗雷迪設計的伯
納德學院黛安娜中心（Barnard College Diana Center），以聰
明的手法在建築量體內部運用水平剪切打開一連串的公共休息
室，這些休息室在多層樓的學院建築內部彼此接縫，創造出斜
向的視覺連續性，貫穿整個校區。類似的案例還有訥特林斯・
里代克（Neutelings Riedijk）設計的荷蘭聲音與視覺研究所
（Netherlands Institute for Sound and Vision），充分利用水
平剪切所創造的空間連續性，以近乎垂直的角度朝上下兩方剪
切。入口大廳可以看到地下檔案室一系列階梯狀的平台。上方
堆疊的樓層以垂直方向剪切，讓主空間白天可以從天窗得到照

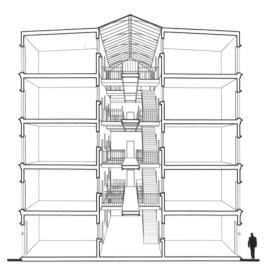

維尼（Marie-Gabriel Veugny），拿破崙城（la Cité Napoléon），1853

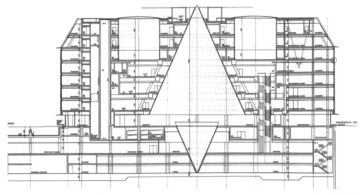

努維與卡塔尼事務所（Jean Nouvel and Emmanuel Cattani & Associates），拉法葉百貨（Galeries Lafayette），1996

明，同時在頂部創造出多層次的展示體。這些效果加總起來，在建築量體內部製造出一個鋸齒狀的空隙。

在自相似（self-similar）的樓板上進行重複的水平剪切，會產生各種交錯的外部空間，利用懸挑撐架提供穩定性。想要透過不同數量的水平剪切在建築物的所有周邊上創造剖面力矩，往往得仰賴一個中央芯核取得平衡。這些力矩通常是局部性的，而非重複的傾斜剖面，可以用平台、陽台、挑簷和天窗等形式累加，不必以集體空間的形式呈現。萊特（Frank Lloyd Wright）的落水山莊（Fallingwater）就是一個好範例，他把不同大小的樓板分散開來，活化建築外部的剖面效果。

它們繞著整棟建築的外部旋轉，同時給人向上伸長和向下跌降的感覺，但是它們的內部非常壓縮，因為空間是水平而非垂直往外推。

孔洞型　HOLE

孔洞型是一種務實常用的剖面設計，做法是將一塊樓板切開或穿透，用失去的樓板面積交換剖面上的好處。孔洞是空間上的寶貴質素，可機動部署以提升垂直效果。孔洞的大小和數量彈性很大，從兩個樓層之間的單一小開口，到用來組織整棟建築的好幾個大型中庭（atria）。

小孔洞是用來安置基礎設施，例如豎管、管線和暗管空間；這些孔洞的大小一般都不會影響到樓板的結構完整性。電梯豎井和逃生梯是用來強化整體結構，會用實心牆來抵擋側向剪力；它們會精準地插入垂直孔洞裡，因為我們並不期待這些空間產生樓層之間的視覺連續性。[8]穿透單一樓板的小孔洞，可以根據平面需要，策略性地選擇位置。

大型孔洞在多層樓建築裡是比較具有實質性的空隙，可以在樓層之間創造空間連續性。這些孔洞一般都可進行某種形式的視覺

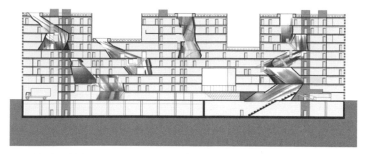

霍爾建築事務所（Steven Holl Architects），麻省理工學院西蒙斯宿舍（Simmons Hall, MIT），2002

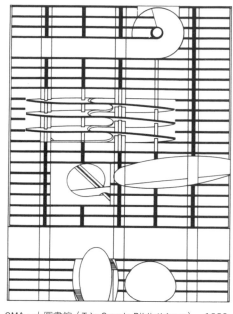

OMA，大圖書館（Très Grande Bibliothèque），1989

交流，允許光線、聲音、嗅覺和熱在建築裡連續流動。孔洞是剖面操作上的第二階元素，作用在單層或多層的堆疊型剖面上。

我們可以在柯比意的雪鐵龍住宅（Maison Citrohan）裡，看到房間大小的孔洞清楚呈現在剖面上，這項設計在1927年德國斯圖加特舉辦的白院住宅（Weissenhofsiedlung）展中得到實現。柯比意把二樓切掉很大一部分，形成一個兩層樓高的空隙，做為空間組織的核心要素。這個孔洞除了可以讓光線、視野和聲音交流之外，還在公、私之間，圖、底之間，以及部分、整體之間，確立了層階關係。它讓這個兩層樓剖面變得簡單明瞭。它不需要新的營造系統；只要修訂現有的結構即可。這個孔洞的大小會影響到周圍空間的重要性和層級地位，可創造出兩層樓高的正式空間。大廳、中央聚會區、內庭和住家的客廳，全都可利用這類孔洞，根據特定的計畫項目決定孔洞大小。[9]

在寬度和樓層數這兩方面，中庭都是小孔洞的放大版，效果也超越許多。規模增加可讓日光擴散（通常是來自於天窗），加速空氣流通，並強化內部的角色。萊特設計的拉金大廈（Larkin Building）利用中庭來組織和聚焦辦公大樓的計畫項目，讓陽光射入並協助空氣流通。此外，為了把旁邊鐵路站的喧囂和煙塵隔開，這棟大型建築採取完全密封的設計，中庭因而取代了建築外觀，成為焦點所在。

這種規模的中庭，比較不像是切掉的一塊樓層，而像是樓層繞著它興建的一處空間，路康在埃克塞特學院（Philips Exeter Academy）圖書館這件案子裡，用接合式的中庭結構內襯將這點闡述得非常明確。羅契與丁古魯建築事務所（Kevin Roche John Dinkeloo and Associates）設計的福特基金會總部（Ford Foundation Headquarters），是一棟不對稱的建築，中庭在裡頭扮演有空調的四季花園，東、南兩面向陽。位於西、北兩側的辦公室將中庭封包起來，選擇性地使用水平剪切，在地面與屋頂之間形成階梯狀的圈圍。

約翰‧波特曼（John Portman）把中庭的用途發揮到極致，甚

柯比意，薩伏衣別墅（Villa Savoye），1931

柯比意，國會宮（Palais des Congrès），1964

泰克頓事務所（Tecton），企鵝游泳池（Penguin Pool），1934

至讓大飯店的類型因此一分為二：一是由傳統的外觀所界定，二是由壯觀的內部所界定。他在飯店內部設計的巨大中庭，看起來宛如無限向上延伸，當透明電梯快速通過層層堆疊的開放式走道和陽台時，這種感覺更加強烈。在他設計的紐約馬奎斯萬豪大飯店（New York Marriott Marquis）裡，37層樓的房間圍繞著中庭興建，並運用局部的水平剪切把每5個樓層分成一組。中庭可帶來視覺愉悅和壯觀的感受，特別是百貨公司類的消費場所，便經常利用這種效果，例如1912年的巴黎拉法葉百貨以及二十世紀末尚·努維（Jean Nouvel）設計的柏林拉法葉。

　　孔洞是伊東豐雄仙台媒體中心的關鍵要素，並在它們的平面意含與剖面辨識性上取得驚人的平衡。整棟建築是以13個貫穿7層樓板的孔洞為核心組織起來。孔洞的功能包括動線場所；機械豎井；能源、空氣、光線和聲音在樓層間流通的管道；弔詭的是，它們還扮演了建築的結構功能。這些用束筋鋼柱組成的中空管子，不僅生產出剖面，還變成平面上的主要元素，用來編排每個樓層的計畫內容。在仙台媒體中心，由結構環繞而成的孔洞，讓重複、獨立的堆疊樓層活化起來。

傾斜型　INCLINE

傾斜型指的是斜坡狀的樓層表面，通常會層層相連。傾斜型改變了可佔居的水平面角度，有效地把平面旋轉成剖面。和堆疊型、剪切型與孔洞型不同，傾斜型模糊了平面和剖面的區別。利用傾斜的做法，剖面不須犧牲平面就能發揮功能。和孔洞一樣，傾斜對剖面的影響取決於它們的規模；從一道狹窄的斜坡到一整個樓層乃至全體建築環境都有可能，一如巴宏和維希留所展望的傾斜都市。柯比意提倡建築散步（promenade architecturale）的觀念，以斜坡道的水平連續性為基礎，設計一條穿越空間的路徑。這個構想首次在1923年的拉侯許別墅（Villa La Roche-Jeanneret）得到實踐，一條跨越長廊的斜坡道切過一個樓層。這個尺度的傾斜比較像是兩層樓挑高空間裡的一個物件，而非構成建築剖面形式的完整要素。這種斜坡道對平面的影響比較大，它的弧形強化了牆面的外凸。相較之

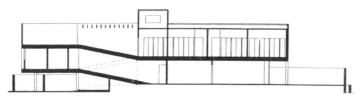

阿提加斯（Vilanova Artigas），愛梅達之家（Almeida House），1949

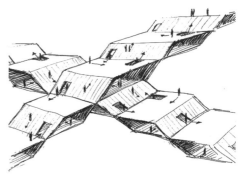

巴宏與維希留，可居住的動線，1966

下，薩伏衣別墅（Villa Savoye）的傾斜就重要多了，它把整棟建築物組織成一種建築散步，讓它整個活化起來。那條斜坡道連結兩個樓板裡外上下的空間，穿越，伸出，在建築頂端的屋頂花園達到高峰。不過，用來安置斜坡道的區域是從樓板上騰出來的，剖面因此出現了一塊被截去的垂直空間。此外，由於斜坡道從室內連到室外會造成室內空間的不連續，柯比意只能仰賴與斜坡道毗鄰的牆面來建立剖面上的連續感。這點可以從收錄在他作品全集裡的剖面圖得到證明，那張圖是比較早期的設計，牆面往上延伸到另一個樓層。有點諷刺的是，像薩伏衣別墅那麼窄的一條斜坡道，在平面上造成的斷裂感居然勝過連續感。那道斜坡雖然只有4英尺寬，卻需要32英尺的長度來連接兩個樓層。[10]順著斜坡道行進在剖面上會創造出連續感，但必須付出代價。為了連接不同樓層，這種傾斜勢必要切入平面，造成空間的不連續性。薩伏衣別墅的斜坡道把平面一分為二，將車庫與入口門廳以及室外露台和室內臥房區隔開來，但光線和視線可以對角線方向越過斜坡道。

　　傾斜透過平面的不連續性創造剖面的連續性，這樣的弔詭也在萊特的兩個案子裡得到驗證和探索。一是莫里斯禮品店（V. C. Morris Gift Shop），一條狹窄的斜坡道順著中庭螺旋向上，強化了剖面上的視覺連續性，同時減緩了剪切造成的空間斷裂，更重要的是，順著這條傾斜往上走可以增加購物的場景感。薩伏衣別墅裡的傾斜比較具有自主性，它打破柱格且穿透所有樓層，莫里斯禮品店的傾斜則像是從樓上的扶手垂掛下來，讓地面層的動線可以繞著它滑動。由於莫里斯禮品店是既有建築物裡的一個增建，使得萊特對傾斜的運用受到限制，但他之後又在古根漢美術館裡進一步探索這個主題。在這座知名的螺旋型美術館裡，萊特把斜坡和中庭合而為一，把主展廳的樓板轉變成一條連續步道（側邊展廳和支持空間則有平坦地板，而且位在主事件之外）。既然所有樓板都融合成單一表面，觀眾面臨的挑戰就不是順序或通道問題，而是起點。萊特堅持，所有訪客都必須搭電梯到最上層，然後悠悠閒閒地順著斜坡慢慢往下看（但是策展人在設計展出順序時，並不總是會

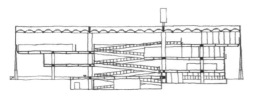
阿提加斯，聖保羅建築學校（São Paulo School of Architecture），1969

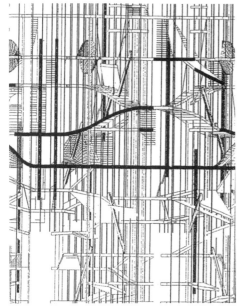
OMA，朱修圖書館（Jussieu-Two Libraries）（細部），1992

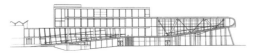
OMA，烏特勒支大學教育系館（Educatorium），1997

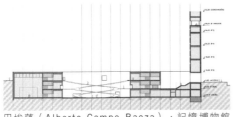
巴埃薩（Alberto Campo Baeza），記憶博物館（Museum of Memory），2009

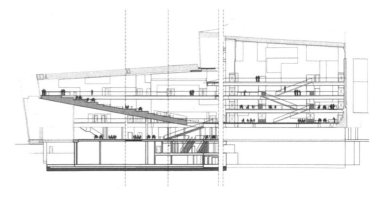
拉森建築事務所，哈爾帕音樂廳（Harpa），2011

遵照萊特的指示）。

　　萊特的古根漢美術館和他未興建的戈登・史壯汽車登高觀象台（Gordon Strong Automobile Objective and Planetarium）有異曲同工之妙，一道雙螺旋坡道引領汽車上上下下。今日在設計道路和停車場系統時，已經把傾斜當成方便汽車行駛的必備手段。斜坡道停車場結構以兩種截然迥異的方式運用傾斜：一是用斜坡道連結重複堆疊的停車樓層，二是用連續的坡道表面把車位和動線合而為一。古根漢用的是後者，赫佐格與德穆隆（Herzog & de Meuron）設計的林肯路1111號停車場（1111 Lincoln Road）則是探索前者的創意可能性，建築師用不同的樓層高度把停車場結構轉變成社交場所，並在頂樓利用樓板剪切設計了一塊住宅區。

　　為了解決斜坡道可能導致的不連續性，萊特在古根漢美術館裡引進中庭做為調解，大都會建築事務所（OMA）則是利用傾斜把計畫項目編排得更緊密，創造各種視覺並置。OMA設計的鹿特丹美術館（Rotterdam Kunsthal）是整棟建築往回切的傾斜規模。建築師把兩個傾斜表面之間的剪切放大，讓錯置的計畫項目變得生動有趣，然後用一道玻璃牆把其中一條傾斜分成向上走的室內廊道和穿過建築中央的室外走道。這條傾斜的外緣被推到外部，在立面上清晰可見。OMA未興建的朱修圖書館（Jussieu，1992），是以一道連續傾斜做為組織核心，和古根漢美術館一樣，抹掉樓層之間的區隔。但是和古根漢不同的是，傾斜的寬度時大時小，更重要的是，建築師利用切割、摺疊和剪切等手法，在傾斜的表面上部署各種不連續性，讓多樣性的計畫項目與空間可以在同一個連續表面上執行。

　　雖然連續的傾斜表面的目的之一是要活化剖面，但結果未必會創造出迷人的垂直空間。因為傾斜的表面經常會往回摺，變成由非水平的樓板所組成的堆疊型剖面。在這類案例裡，空間的垂直延伸是因為把樓層的某些部分移除而產生，例如古根漢的中庭，或是鹿特丹美術館或朱修圖書館裡的垂直豎井。[11]連續的傾斜表

富勒和佛斯特（Buckminster Fuller and Norman Foster），氣候辦公室（Climatroffice），1971

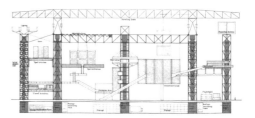

普萊斯（Cedric Price），遊趣宮（Fun Palace），1964

面往往會伴隨剪切，並需要孔洞來營造視覺連續性。這點可以在亨寧・拉森（Henning Larsen）設計的史前歷史博物館（Moesgaard Museum）裡清楚看到，該棟建築的造形是由一條傾斜的綠坡屋頂界定。雖然它的傾斜在外部顯而易見，但在內部卻得要透過為了超大樓梯而設計的孔洞往外看時，才能明顯感受到。

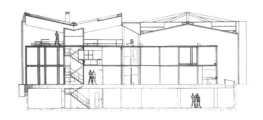

柯比意，海蒂・韋伯博物館（Heidi Weber Museum），1967

嵌套型　NEST

嵌套型是透過個別體積之間的互動或重疊產生剖面。堆疊型、剪切型、孔洞型和傾斜型主要以平板運作，嵌套型則是把3D圖形或體積布置出剖面效果。二十世紀初阿道夫・魯斯（Adolf Loos）設計的住宅，就經常展現出體積的嵌套，把房間堆疊在不同的水平高度上，創造出複雜的空間順序，一般稱之為「Raumplan」。嵌套型剖面的空間、結構或環境效能，通常都優於單獨運作的體塊。這種剖面做法的關鍵在於：間隙空間（interstitial space）的機能，以及它和外皮之間的關係。雖然嵌套型剖面的排列非常多樣，我們還是可以用一些案例來說明兩個重要變數。

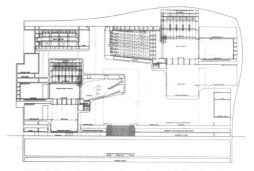

努維和史塔克（Philippe Starck），東京歌劇院（Tokyo Opera House），1986

　　阿塞伯X阿隆索工作室（aceboXalonso Studio）為了打造西班牙拉柯魯尼亞（La Coruña）藝術中心（Center for Arts），擺了一系列極為特殊的表演空間，以各自獨立卻又彼此相關的形式安置在一個由多層皮構成的方盒子裡。這樣的設計讓內部出現一個複雜的垂直空間，隨著不同的體積移動。這些體積都具有特定的計畫功能，但介於這些體積之間的空間卻是不確定的、流動的和未定義的。當表演空間朝外部擠壓時，殼體上的雙層皮就會被打斷，因此可以從外部看到體積在剖面上的嵌套情形。MVRDV設計的埃芬納爾文化中心（Effenaar Cultural Center）則是比較實用取向。每個房間都有各自的大小和機能，沿著建築的外部皮層排列，實際上增加了皮層的厚度。這種設計在剖面上出現一個甜甜圈，以主音樂廳做為甜甜圈的核心，並因此將建築裡的各自獨立的計畫項目串聯起來。阿塞伯

初米（Bernard Tschumi），法國國立當代藝術中心（Le Fresnoy Art Center），1992

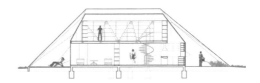

FAR建築事務所（FAR frohn&rojas），牆屋（Wall House），2007

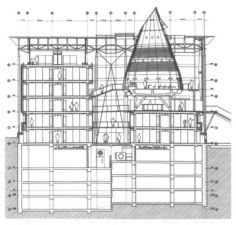

羅傑斯（Richard Rogers），波爾多法院（Bordeaux Law Courts），1998

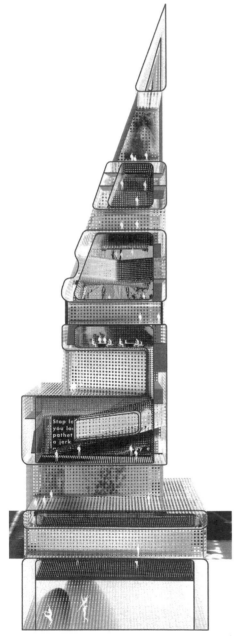

MVRDV，愛賓（Eyebeam）研究中心，2001

X阿隆索工作室是從一個大框架開始，把比較小的計畫項目嵌套在裡頭，MVRDV則是把嵌套的體積組織起來，創造出整體圖形，用個別部分打造整體。

在嵌套型案子裡，垂直動線會是最主要的設計挑戰，因為樓梯可能會破壞體積之間的緊密接連。在魯斯的設計裡，樓梯在嵌套的體積內部和之間交織，有時會變成體積垂直交錯序列的一部分，有時則會隱藏捲起，存在於房與房之間。在埃芬納爾文化中心這個案例裡，MVRDV乾脆把動線和逃生梯整個移到外部，獨立存在於外部的附屬空間裡。

2001年MVRDV的愛賓研究中心（Eyebeam Institute）提案，以更細膩更錯綜的方式運用嵌套。和埃芬納爾文化中心一樣，個別的計畫項目體在剖面上是獨立的，但在這個案子裡它們還彼此分離。這些計畫項目體的不同造型凸顯出一個複雜的中空間隙。此外，雙層結構的外皮順著這些體塊延伸，把它們包進建築體裡，一方面做為體塊之間的連結，同時強化了外部結構。建築外部的孔口取代建構皮層，讓內部的不同體塊與皮層接吻。你可以從外部看到這些彼此嵌套的計畫項目的特色，但是這項特色在更大的建築腔體裡卻是看不到的。和前面兩個案例一樣，這裡的間隙空間也是不確定的，任憑這個開放迷人的剖面空間自行催化出各種無法預見的活動。

前面這三個案例都是讓散置的體積相互接連，讓有間隙的剖面得以活化。另一種嵌套的類型，是讓獨立的體積彼此包套。雖然照理說，這樣的嵌套似乎會削弱剖面的發展，但如果運用得宜，這樣的簡化反而能強化不同體積之間的功能編排關係。它還可根據外部和內部空調空間的複雜關係，設計出一套新的熱效能模式。1962年查理斯·摩爾（Charles Moore）在加州奧林達（Orinda）設計的自宅，就是一個小型範例，裡頭的客廳和浴室都是用4根柱子和天窗標示，圈在小住宅的外殼之內。這些「小神龕」（aedicule）顛倒了正常的住宅節奏和傳統的浴室位置，朝整棟住宅開放。這些嵌套的體積變成住宅的主要結構，讓住宅的外部轉角得以消失，變成拉門。和我們的直覺反應相反，這種嵌套反而形成更大的開放性，同時強化了外部和最私密的內部之間的連結。另一個違反預期的操作案例，是福克薩斯建築事務所（Fuksas Architects）在義大利佛里諾（Foligno）設計的聖保羅教堂複合體（San Paolo Parish Complex）。巨大中空的套筒在結構上將兩個體積連結起來，內層的體積往上懸吊，讓陽光繞過外層體積導入最內部的空間。這兩個體積和明暗之間的對比，為教堂增添了戲劇效果。想要利用多個皮層來調整和控制日光，嵌套型剖面是特別好的一種做法，SOM建築事務所（Gordon Bunshaft of Skidmore, Owings & Merrill）設計的拜內克圖書館（Beinecke

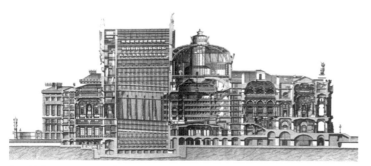

加尼葉（Charles Garnier），巴黎歌劇院（Paris Opéra），1875

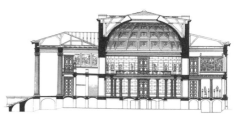

辛克爾（Karl Friedrich Schinkel），柏林舊博物館（Altes Museum），1830

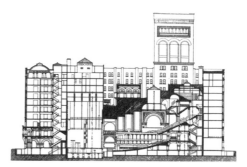

艾德勒和蘇利文（Adler & Sullivan），芝加哥會堂大樓（Chicago Auditorium Building），1889

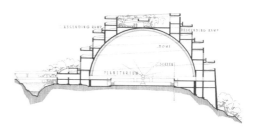

萊特，戈登·史壯汽車登高觀象台（Gordon Strong Automobile Objective），1925

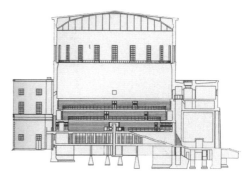

阿斯普朗德（Erik Gunnar Asplund），斯德哥爾摩公立圖書館（Stockholm Public Library），1928

Library），就是應用這種技術。建築師用一個半透明的石頭方盒子保護善本書不受到陽光直射的傷害，同時用戲劇化手法把它們陳列在美麗的玻璃櫥櫃裡，嵌套在外部的封皮內。

　　嵌套剖面一個名副其實的極端範例，是藤本壯介設計的「House N」。這棟住宅的3層長方形都是白色，在5個面上都有自相似的長方形開口，而且最從外層到最內層的厚度只有些微差異。儘管如此，藤本壯介把絕熱擺在中間層，把外皮推到地界的最邊緣，創造出複雜驚人的同質性，模糊了傳統的內外與公私界線。雖然每一層看起來都很像，但各有不同的作用：外層界定住宅的界圍；中層調節熱環境；內層則把臥室和起居／用餐區分隔開來。單獨看，每一層都有太多孔洞，但擺在一起，倒是同時照顧到隱私與視線。儘管如此，這些分層對於提高環境效能似乎沒什麼幫助，因為只有中間層扮演熱障的角色。反之，朱達建築事務所（Jourda Architeces）設計的塞尼斯山研習中心（Mont-Cenis Training Center），則是利用連續嵌套來強化熱效能。兩個沒什麼特色的直線建築物座落在一個超大的木棚架下，棚架的跨距超過內部建築的面積。外皮覆了玻璃和光伏板，運用被動式太陽能和通風來調整極端天候，在外部和兩個可棲居的建築物之間產生溫和的熱層。這個空間並不完全屬於內部也不完全屬於外部，在概念上和機能上都比較類似介於隔熱窗兩扇窗板間的空腔。此外，嵌套式的做法也讓空間、建材和熱力在剖面上的複雜互動可以和熱梯度的條件直接相連。塞尼斯山研習中心是以更精緻的手法闡述巴克明斯特·富勒（Buckminster Fuller）所展望的外部熱（exterior thermal）或氣候烏托邦。不管是用來封住曼哈頓的概念性圓頂或1967年世界博覽會的美國館，富勒反覆運用嵌套型剖面來產生經過控制的熱環境。這些大規模的嵌套型剖面都是他在探索和發明空間框架構成系統時的產物，讓他可以蓋出更龐大的封皮，在建築物裡安置建築物。

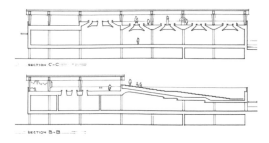

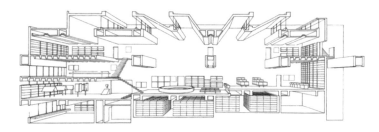

阿爾托（Alvar Aalto），巴格達美術館（Art Museum in Baghdad），1958

磯崎新，大分縣立圖書館（Oita Prefectural Library），1966

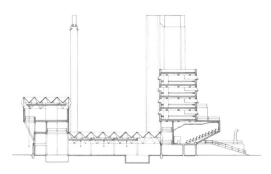

史特林、戈溫和威福德（James Stirling, James Gowan, and Michael Wilford），萊斯特大學工程大樓（Leicester University Engineering Building），1963

混種型　HYBRIDS

伸拉、堆疊、塑造、剪切、孔洞、傾斜和嵌套，是剖面操作的主要方法。為了清楚說明，我們把它們當成各自獨立的模式，但其實它們很少單獨運作。例如，孔洞和剪切都需要伸拉的樓板或堆疊的剖面來執行。塑造型剖面一般則是會和堆疊的平板連袂出現，才能提供足夠的支撐和服務性空間。事實上，剖面最為錯綜複雜的建築，往往會所有模式一體通包。我們收錄了幾個專案，示範如何以創新手法結合不同的剖面類型，通常會讓它們創於創造性的緊張關係，而不會由某個單一類型明顯主導，我們把這些案子稱為混種型。

　混種型以富有啟發性的策略組合剖面。基本策略之一，是把兩種不同類型並置，沒有哪個具有優勢。例如麥可・馬贊（Michael Maltzan）設計的星公寓（Star Apartments），結合了堆疊型和嵌套型。承載上方住宅樓層的混凝土墩座把堆疊確立為主要的剖面走向。但個別公寓單位的模矩構造，則是在上層的堆疊系統裡指出一種嵌套的走向。

　有些混種型專案則是把不同的剖面策略合成得天衣無縫，需要仔細檢視才能理解其中的系統交錯。向日葵別墅（Villa Girasole）有一個輕量的旋轉頂部，座落在田園情調的基地上，用八層樓的螺旋梯塔連結，這棟別墅展示了由下而上層層嵌套的形式，堆疊的樓層構成住宅和可居住的底部，還有一個以螺旋梯圖形呈現的大孔洞。整體建築由地景進行水平剪切，中庭的樓梯塔在上下花園之間提供連續性。赫佐格與德穆隆設計的維特拉展示屋（VitraHaus），讓房屋造型的體積彼此嵌套、堆疊在一起，然後以水平剪切形成一個外部中庭。至於SANAA設計的勞力士學習中心，則可說是多種剖面類型融合得最天衣無縫的案例，一個簡單的伸拉經過不斷塑造，創造出傾斜的表面，並和一系列分散獨立的孔洞交錯，將變形的剖面展露出來。

　不意外的是，垂直組織的多層樓建築，經常是創意剖面的案例研究。從赫佐格與德穆隆的普拉達青山店到隈研吾的淺草文化觀光中心，基本的垂直堆疊策略受到挑戰，並因另類的剖面

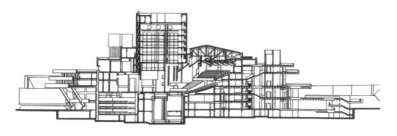

拉斯頓，皇家劇院（Royal Theater），1976

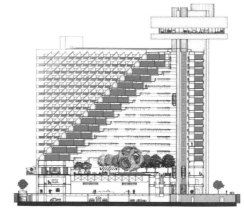

波特曼，舊金山凱悅大飯店（Hyatt Regency San Francisco），1974

介入而變得複雜起來。普拉達青山店把幾個有造型的更衣室嵌套在堆疊的樓板裡，再用一個有造型盒子或量體把它們全部封包起來。隈研吾則是把造型各異的形式一個嵌套在一個裡面，然後用傾斜的樓板一個一個疊上去，形成一座高塔。

複合式的公共或文化建築，最常成為錯綜剖面的基地。這些案子通常會結合好幾個功能特定的空間，必須在一個給定的封皮之內把各自獨立的造型或圖形整合起來。劇院、音樂廳以及其他需要把舞台和階梯座位當成重點的表演場所，都需要輔助性的通道系統和支撐樓板，例如OMA設計的音樂之家（Casa da Música）。類似的情形還有多機能的學院或市政建築，像是史柯金伊蘭事務所（Mack Scogin Merrill Elam Architects）的諾頓建築學校（Knowlton School of Architecture）、OMA的西雅圖中央圖書館（Seattle Central Library）、阿瓦羅·西薩（Álvaro Siza）的伊貝拉基金會博物館（Iberê Camargo Foundation Museum）、墨菲西斯建築事務所（Morphosis）的庫柏廣場41號新學術大樓（41 Cooper Square）、NADAAA的墨爾本設計學院（Melbourne School of Design）、迪勒·史柯菲迪歐＋倫佛的影像與聲音博物館（Museum of Image and Sound）以及格拉夫頓建築事務所（Grafton Architects）的博科尼大學（Università Luigi Bocconi），這些都是運用剖面來創造新的建築作品，解決複雜的功能組合。

這些專案在單棟建築裡融合了多種不同的剖面取向，為我們提供豐富的研究和調查資源。先前用來說明單一剖面類型的作品，是因為它們可以將某一取向的精華提煉出來，不過那些作品未必能用來闡述混種結合的空間運作。交錯運用兩種或兩種以上的剖面取向，不僅可以讓建築師有能力滿足更複雜的計畫要求，還能發展多層式的專案。但這不意味著，所有運用一種以上剖面類型的建築作品，必然有趣或迷人。而是說，探索混種取向的多樣性和複雜性，展現了剖面類型對於結構啟發的各種可能性。分類系統不是用來約束建築論述，而是要扮演催化的角色。

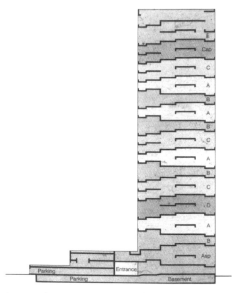

柯利亞（Charles Correa），干城章嘉公寓
（Kanchanjunga Apartments），1983

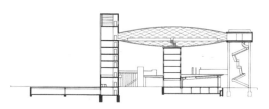

霍爾建築事務所，柏林美國圖書館（American Library
Berlin），1989

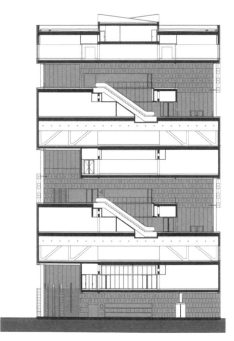

里代克建築事務所（Neutelings Riedijk Architects），
水上博物館（Museum aan de Stroom），2010

麥肯諾建築事務所（Mecanoo Architecten），台夫特理工大學圖書館（Technical
University Delft Library），1997

剖面史摘要 EXCERPTS FROM A HIS-TORY OF SECTION

剖面在今日的建築實務上運用得相當廣泛，不過它在建築繪圖史上的出現時間，卻是晚得驚人。儘管在十五世紀初已經可以看到一些個別的剖面圖，但一直要到十七世紀末或十八世紀初，當平面、剖面和立面成為歐洲建築學院和競圖必備的三部曲後，剖面才成為一種明文規定的繪圖類型。[12]本文無法詳細描述過去幾百年來建築剖面在西方的發展歷程，但我們會指出剖面在概念上和運用上的重大變遷，為當前情況和未來可能提供脈絡。

接下來的一系列插曲，會圍繞著幾個關鍵概念進行。這些時刻雖然不連貫也不完整，但可看到剖面的潛力和弔詭。其中最大的矛盾，是「剖面」這個術語本身的雙重性質。這個詞彙同時具有兩個意思：一是一種再現技術，二是和建築物以及相關的建築或都市構造的垂直組織有關的一系列建築實務。這些條件在歷史上和建築專業上都是彼此相關的。雖然我們經常把這個術語的兩種含意互換使用，但我們還是企圖釐清這種關聯，以便說明剖面如何從一種再現模式漸漸發展成一套具有空間、構築和效能意含的設計實務。

分析性切割：建築學和解剖學

剖面這種再現機制的起源雖然模糊，但一般多認為和它可以揭露隱藏在現有建物或身體裡的運作內容有關——通常是做為回顧或分析的技術。現存最早以嘗試性手法描繪建築剖面情狀的繪圖，是十三世紀維拉・德・翁古爾（Villard de Honnecourt）留下有關中世紀教堂的羊皮紙研究。[13]已知的繪圖有63頁，主題廣泛，有些跡象可以看出其中一張描述的內容，是把理姆斯大教堂（Reims Cathedral）的外牆切開，企圖

布拉曼特（Donato Bramante），羅馬遺址，約1500

翁古爾，里姆斯大教堂，約1230

桑加羅，波圖努斯和維斯塔神廟（Temples of Portumnus and Vesta），1465

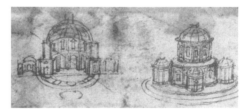

達文西，集中型教堂平面研究，約1507

把飛扶壁的序列描繪出來。雖然翁古爾的繪圖是正交，而且是用乾淨的線條畫的，但那道剖切是試驗性的而且不完整，只是做為旁注，用來說明哥德式大教堂的複雜結構如何與其建築特質融為一體。儘管如此，這個早期範例預告了剖面繪圖的一大用途——唯有透過建築物的垂直組織才能看到的結構與營造關係再現出來，加以分析。

翁古爾的繪圖透露出，在文藝復興之前，建築圈對於剖面並非完全無知，之所以能成為一種明文規定的再現形式，倒是和兩個源自於建築圈外的先驅有關：一是對考古遺址的觀察，二是生物學對人體的描述。[14]在這兩個案例裡，剖面都是對某個現存的實體（營造實體或有機實體）進行視覺上和實際上的解剖。因此，剖面最早是一種繪圖紀錄，記錄某個被觀察的素材，是一種回顧檢討用的再現機制。

賈克・紀堯姆和愛蓮娜・韋杭在〈剖面考古學〉一文裡，追溯了建築繪圖的起源是為了觀察和描述古羅馬遺址，以及一些傾頹結構裡的斷垣殘壁。[15]這些殘破的紀念性建築，讓前往參觀的建築師或藝術家有機會同時看到建築的內部與外部。根據紀堯姆和韋杭的說法，把這些倖存紀念物的浪漫頹圮狀態描繪下來，這樣的記錄實作慢慢催生出剖面圖的繪製，把它當成建築意圖的有意識投射，「將對考古遺址的觀察轉變成對建築圖解的觀察。」當時把剖面理解成對於某個堅實建築物的想像切割，或是描述某個未來營造物的手段，唯有當你把廢墟隱藏的部分揭露開來之後，這樣的營造物才會出現。這樣的轉譯必須經過概念轉換，把對殘破建築物的如實描繪，轉變成抽象工具：想像出來的剖切面。這種轉化的性質被記錄在各式各樣讓切割操作得以更精確的技術裡，包括將計畫中的新建物處理成偽廢墟的形式，以及利用塗黑法來描繪一棟建物的實心紋理。

另一個平行的前因可以在描繪人體和內部器官的藝術和科學實作中找到，這類實作牽涉到對人類遺體的解剖，以及十五世

達文西，頭骨，1489

維薩留斯，《人體的構造》插圖，1543

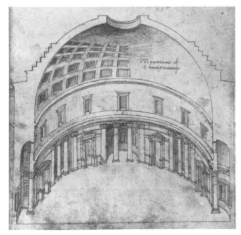

沃帕伊亞，萬神殿，出自《柯納抄本》，約1515

紀興起的調查式解剖學。和建築剖面一樣，這類繪圖需要仰賴一系列創新的視覺手段，將切口的剖面性質明確描繪出來。最常被引用的，是達文西對人體形式的著魔研究，包括他對人類頭骨的繪圖，以一種剖開的透視手法結合了平面、立面和剖面。達文西對顱骨的描繪跟他同時期描繪一座圓形圖書館的圓頂並沒什麼不同，兩者都把切剖行為當成同時呈現人體或建築體內外情況的基本手段。

這些早期的醫學繪圖中，最著名的或許是安德里亞斯・維薩留斯（Andreas Vesalius）的《人體的構造》（De Humani Corporis Fabrica, 1543），書中描繪了各式各樣的連皮和剝皮身體，擺出各種模擬生活和寓言主題的姿勢。這些木刻畫的構造非常複雜，不僅展示了肌肉和內臟的內部結構，還把切剖行為當成一種物理操作和構想再現。人物採取的姿勢有助於把解剖系統展示出來——奇妙的是，它們似乎也參與了自身的解剖和展示。

我們或許很難驗證這些生物學描繪和建築實務之間的因果關係，儘管如此，可以認定它們的生產方式具有相似性，在某一領域裡的技術重新應用在另一領域裡，透露出繪圖技術和再現模式的交叉孕生，相得益彰。不過更重要的是，源自於考古和解剖實作的這些繪圖技術，強烈指出剖面最初是做為一種回顧性而非前瞻性的工具，是一種分析手段而非生成方法。或許正是因為一開始剖面是做為記錄和揭露既有情況的手段，所以建築實務花了很長一段時間才將剖面慢慢整合成生產工具。

建築剖面的浮現：測量和感知

剖面圖被當成明確的建築技術，最早是出現在十四世紀下半葉義大利建築師的作品裡。這個時期，人們的興趣起了變化，從記錄上古遺址的剖面，轉變成利用剖面來推測還沒毀壞的古代建築物的結構和材料性能，以及利用剖面來描述新的構造物和計畫。公元128年由哈德連皇帝（Emperor Hadrian）興建的羅馬萬神殿，經常成為人們的靈感來源，希望利用推測性的剖面圖來確定究竟是哪些結構和材料邏輯讓它能完好無缺地保留至今。[16]萬神殿為建築師提供一個運用剖面的有利主題，因為圓頂那個照明孔洞的割面非常誘人。萬神殿的圓頂不是密封的，而是令人興奮的空隙，讓內外空間可以用一種通常只能在剖面圖上看到的方式融為一體。

早期的文藝復興繪圖集裡（例如《柯納抄本》〔Codex Coner〕、《巴貝里尼抄本》〔Codex Barberini〕和巴達薩雷・貝魯齊〔Baldassarre Peruzzi〕的速寫）有一些剖面圖，包括對萬神殿的不同詮釋，以及對於同時代一些集中性教堂的視圖。這些繪圖想要透過想像的剖切來追蹤牆面的內外輪廓，

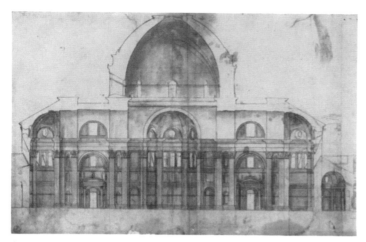

小桑加羅，聖彼得大教堂，約1520

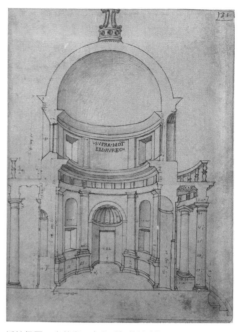

沃帕伊亞，小教堂，出自《柯納抄本》，約1515

藉此將建築物的形式與內含空間的關係以視覺方式呈現出來。不過在這些早期繪圖裡，剖面做為一種建築再現的形式，其地位是有疑問的，因為牆體的映射只是圖像的一部分。如同沃夫岡·洛茨在〈文藝復興建築繪圖裡的室內成像〉中指出的，剖面圖不是單一完整的正規實務，而是一系列彼此重疊並以混種方式結合起來的初期作業。[17]對洛茨而言，這個問題和剖面切割本身的地位比較無關，而是和這種繪圖類型在設計內部場景和記錄建築度量及比例時的角色關係較大。在《柯納抄本》（一本繪圖集，目前認為作者是柏納多·德拉·沃帕伊亞〔Bernardo della Volpaia〕，時間大約是十六世紀最初十年）裡，剖切開的牆內景象是用單點透視描畫的。這種畫法為了描繪從割面上看不到的景象而犧牲了尺寸上的精確度。反之，在《巴貝里尼抄本》（一般認為作者是吉里亞諾·達·桑加羅〔Giuliano da Sangallo〕）的某些剖面和貝魯齊的萬神殿繪圖中，則是展現出比較精準的正交投影，在這些繪圖裡，割面看不到的空間會用沒有消逝點或透視變形的立面圖呈現。

　　《柯納抄本》裡的剖面透視圖雖然有明確的空間感，但還是再現了一種極為獨特的空間觀念，順應了繪圖類型本身的邏輯，並有部分是由該邏輯所決定。建築史家暨評論家羅賓·艾凡思（Robin Evans）曾經指出，剖面圖的固有邏輯嚴重偏向雙邊對稱和軸向空間組織，這類組織很容易用這種技術描繪出來。[18]此外，《柯納抄本》裡的集中型和正面型剖面意味著，除了從體積的角度來理解空間之外，也會從靜態觀察者的透視角度把建築當成畫面構圖。對於透視剖面的解讀，強化了建築基本上是一種光學現象的觀念，觀察者會被限制在一個固定的視點上。

　　相對的，在《巴貝里尼抄本》和貝魯齊以及安東尼奧·達·小桑加羅（Antonio da Sangallo the Younger）比較晚期的繪圖

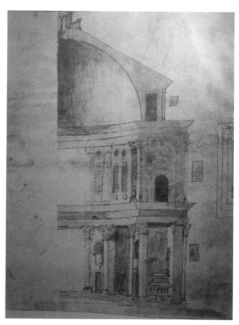

桑加羅，集中型建築，出自《巴貝里尼抄本》，約1500

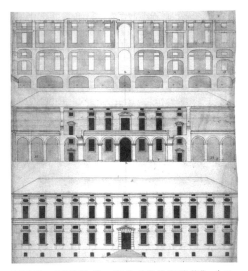

塞利奧，13號計畫，出自《論住宅建築》（*On Domestic Architecture*）第七卷，約1545

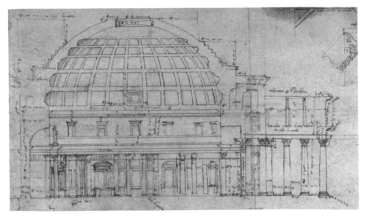

貝魯齊，萬神殿，1531–35

裡，觀察者漸漸不再成為剖面圖裡的主角，轉而用比較正交投影的再現慣例來描繪。這些繪圖放棄透視法的光學變形，減輕這項技術的主觀性，加強客觀的精準性。這是剖面圖企圖躋身專業文件的必要發展，唯有如此，才能將營造者所需的尺寸和幾何資訊明確傳達出來。這個過渡轉變期正好發生了兩件事：一是小桑加羅和貝魯齊加入由拉斐爾監製的聖彼得大教堂的營造工作；二是營造生產出現新的層級分工，建築師不再參與實際的營造工作。根據洛茨的看法，這項轉變也讓更複雜、更有動態感的空間設計成為可能，不必再受制於《柯納抄本》裡的單一靜態觀察點。

洛茨聲稱，從早期的透視實作到出現嚴格正交投影的剖面，是一種符合目的論的演化。透視剖面主要是描繪性的實作，是要把單一圖像的視覺吸引力放到最大，同時傳達出輪廓與空間，還要結合量化與感知。反之，正交剖面是度量性的描繪工具，與營造文件的正規格式興起有關。由於正交繪圖缺少幻覺深度，會讓空間關係變得扁平，不好閱讀，因此，對精準度的要求日益提高，反而需要數量倍增的繪圖來提供必要的訊息，幫助我們理解複雜的空間和建築組構。

剖面圖從透視實作裡分岔出來，這樣的演進呼應了建築這門學科在十六世紀與其他藝術日益分離的發展，這點可以從賽巴斯提亞諾・塞利奧（Sebastiano Serlio）的作品中看出。隨著有別於工匠師傅的專業建築師興起，使用尺寸精準的正交剖面圖加上各種營造標註的情況也跟著增多。立面圖是用來描繪建築的形象和構圖，剖面圖則是做為指示工具，向營造者傳達豎立建築物的方法和輪廓。在平面、立面和剖面這三大正交繪圖裡，剖面和結構與材料指示的關係最為密切。標準的正交剖面圖在很多方面都是最精密複雜的，必須把兩種再現類型結合在一張圖像裡：一是標示割面的客觀輪廓，二是割面後方的內部立面，將內接牆面構成的可居住空間描繪出來。[19]

在1570年帕拉底歐出版《建築四書》（*Four Books of Architecture*）時，剖面顯然已成為正交再現的固定曲目。[20]在這本書裡，建築剖面是跟外部立面配成一組，每種繪圖只描繪建築物的一半，而且只使用正交視圖的訊息。內部透視雖然比較能傳達空間體驗卻受到壓抑，把重點放在可測量的事實上，強化建築師做為幾何組織者的身分。由於帕拉底歐的作品都是對稱的，使得這種做法很有實效，可以減少刻印版的數量。利用這種配對，外部立面可以和內部立面並置，並用剖面來揭露建築外殼和內部配置的互動。帕拉底歐的作品把剖面和正立面的差別與相似運用到極致。兩者共用建築物的輪廓，立面圖描繪建築的組構和秩序，展示建築做為美學藝術的傳統。剖面圖則揭露營造該棟華廈所需的材料和量體，展現建築做為一門和營造工藝有關的專業的獨特知識。帕拉底歐的剖面立面混種圖，以實例證明建築做為藝術和工藝的二元本質，把內部和外部的合成視為建築師的專擅領域加以闡述。

有一點很重要，對帕拉底歐和他的同代人來說，牆的承重責任意味著牆、地板和天花板的造型必須符合結構系統。然而，如果我們拿平面和剖面做比較，會發現同一道牆是以完全相反的方式做成像處理。在平面圖上，牆是實心塗滿的，為了強化以留白方式處理的房間和空間的可讀性。但在剖面圖上，牆則是留白的，在高度拼接的內部表面之間扮演縫隙的角色。平面是享有優勢的建築圖形，必須把牆和空間概念之間的緊密關係明確標示出來。在紙頁上，平面圖具有主導性，會設定一些首要條件，讓讀者把建物閱讀和理解成建築組構。相對的，在剖面圖裡，牆的物質情況是留白的，牆只是房與房的間隙。平面可以組織空間，剖面則可在造型、形式、被剖切的材料組織以及由它框架出來的可居住的建築空間上，提供更大的發揮。在剖面圖上可以清楚看出天花板如何彎曲以便分散大型體積上的重力荷載；看不見的屋頂桁架跟主樓的地板可以平起平坐；還可明白看出每棟建築的規模和尺度。剖面圖這項特殊工具讓建築師得以同時把形式和效果註記出來，提供獨一無二的方式去探索、測試和理解材料與空間的複雜互動和交流。

艾提安‧路易‧布雷：形式和效果

在帕拉底歐之後將近兩百年的時間，雖然結構的承重責任依然沒變，但是剖面的重要性卻是與日俱增，變成一種可全面傳達建築效果的手段。1784年艾提安‧路易‧布雷（Étienne-Louis Boullée）為牛頓設計的衣冠塚雖然沒有興建，但或許是將剖面運用得最為全面的案例之一，讓我們見識到可以如何利用剖面的潛力來編排建築、居民和基地之間的關係。雖然布雷的計畫包含平面、立面和剖面，但剖面圖最能傳達出這個案子

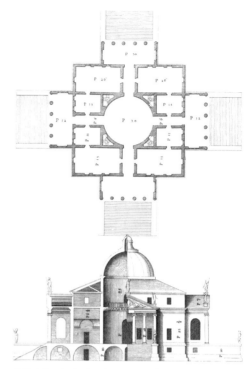

帕拉底歐，圓廳別墅（La Rotonda），約1570

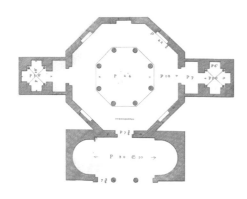

帕拉底歐，君士坦丁洗禮堂（baptisterium of Constantine），1570

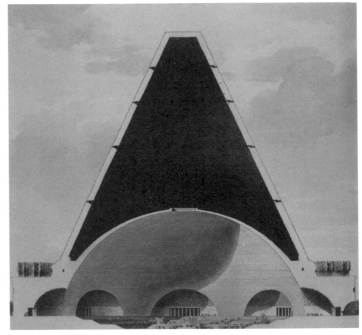

布雷，錐形衣冠塚，約1780

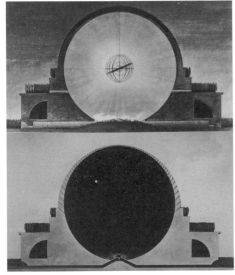

布雷，牛頓衣冠塚，1784

的完整力量。兩張剖面圖，一張描繪白天，一張描繪夜晚，充分捕捉到這項設計想要達成的顛覆效果。白天，這座巨大球體的內部，會被穿過白牆切縫的光線照亮，營造出一種夜空的印象。到了夜晚，情況顛倒過來，一個被照亮的巨大球型物把內部空間轉變成一座日光室。

唯有透過剖面圖，才能將建築球體內的世界與外部自然世界的時間感同時呈現。雖然建築物的材料性從未顯露，但標示地基和牆面殼體的色調，倒是會隨著每張剖面的繪圖目的而改變。白天的圖像用淺色調的剖面將穿透巨大結構的錐形切口呈現出來，創造夜晚的幻覺；在夜間的圖像裡，剖面混融進夜空裡，順服於人造光源的力量。雖然布雷沒使用任何透視投影，但他的剖面清楚展現出剖面傳達體驗的能力更勝過構築上的指示，這點和他的信念一致，他認為建築不應被營造的責任束縛，而應把體現想法當成首要前提。弔詭的是，今日最常讓人聯想到營造材料的剖面繪圖，在布雷手上竟是用來支撐相反的目的，簡潔有力地說明了剖面的多價潛力。

尤金‧艾曼紐‧維奧雷勒度：結構與表現

在整個十七世紀，由於大部分的營造物都是由磚石圍繞的空間所構成，因此在剖面描繪上，外部輪廓和內部空間可透過塗黑處的厚度緊密相連。然而，到了十八和十九世紀，因為鑄鐵和鍛鐵這類材料出現，產生新的結構科技，使得磚石承重建築裡的實心牆日益受到挑戰。在這個脈絡下，剖面因為是描述和分

維奧雷勒度，結構系統，1872

維奧雷勒度，拱頂房間，1872

維奧雷勒度，中世紀和現代支撐突出廊廳的不同方式，1872

析建築形式的有效手段而得到強化，被視為靜力的直接表現。在這方面，影響特別重大的，是法國建築師暨理論家尤金·艾曼紐·維奧雷勒度（Eugène-Emmanuel Viollet-le-Duc）的書寫和繪圖，他藉助剖面來展示形式和結構系統的相互依存，這點不僅是他的核心理念，也是現代建築發展的關鍵原則。

　　維奧雷勒度直接把他的作品和美術學院（École des Beaux-Arts，布雜學院）的教材擺在一起，後者是以構圖與平面為焦點。他在《建築對話錄》（Lectures on Architecture）一書裡，指出他的目的是要反思哥德建築，他認為哥德建築的結構合理性值得學習，希望做出調整，讓它能適應當時的新材料，發揮更好的營造潛力。[21]該書從前幾個世紀的實作中汲取出一些原則，並用剖面繪圖闡述說明。維奧雷勒度描述的重點並非建築物本身，而是把這些繪圖當成一系列的案例研究，將過去的磚石建築轉譯成適合十九世紀的新表現。例如，維奧雷勒度在〈對話錄十二〉（Lecture XII）裡比較中世紀和現代各以何種方式支撐一座突出的廊廳時，就用鐵支架取代沉重的石樑托。他用效率和經濟的語言描述這種方法學的效能，他寫道：「我們可以有效節省經費，還可得到一棟更安全、更輕盈、更有助於底樓空氣循環的建築物。」[22]剖面的性質讓他的想法得到支撐，因為剖面本來就具有教學性，加上它可以經濟有效地傳達出結構和其他重力與營造形式的關係，包含排水到通風。

　　同一篇對話錄裡，有一張圖是描繪「抵抗拱頂推力的新方

波許（Phillipe Bauche），巴黎市剖面圖，1742

桑托斯，街道剖面，1758

帕特，街道剖面，1769

艾納賀，〈未來街道〉插圖，1911

法」，以另一種方式示範剖面這種教學和投影工具。維奧雷勒度在説明飛扶壁時，用一套傾斜的鐵支架、鐵桿和鐵板系統取代哥德式扶壁的磚石量體，抵擋上方磚石拱的外推力。重要的是，這張繪圖不僅包含了新的混種營造法的物理形式，還有結構關係的幾何學，等於是把物質和非物質的部分全都謄錄在單張再現圖上，把結構邏輯和建築表現之間的同構性（isomorphism）展現出來。值得注意的是，在這些舉例裡，維奧雷勒度完全沒提供平面圖，因為相關的原理原則主要都跟垂直向度有關，也就是由重力和靜力關係主導的領域。

這些繪圖也利用剖面的能力來揭露建築物的營造情況，把建築物當成構件的組合。唯有透過剖面，維奧雷勒度才能把他所倡導的新建築情況以視覺方式呈現出來：「和羅馬建築不同，我們不再擁有同質性的明確量體，我們有的是某種有機體，其中的每個部分除了各自肩負的目的，還有它必須即時採取的行動。」[23]建築原本是以量體為基礎，現在變成由各自獨立的部分相互適應組合而成，這樣的轉變預告了工業化生產的衝擊，以及由科技所驅動的營造效率，這些都將在二十世紀得到實現。這樣的建築概念也可透過剖面這項工具有效呈現出來。因為結構組合首先就是表現在垂直維度上，從地基到柱子到拱到屋頂，剖面以最直接的形式展示這些力量的傳遞和建築構件的彼此呼應。對維奧雷勒度而言，剖面圖化身為透明展示櫃，將新的材料構築系統必然衍生出來的建築形式呈現出來。

採用工業化的營造技術和材料，徹底改變了建築實務的性質，使用鋼鐵柱子和長跨距系統，讓圍牆與結構任務脫鉤。弔詭的是，同樣的科技進展雖然讓維奧雷勒度宣稱的結構與形式相互依存成為可能，卻也啟動了兩者在現代主義運動裡終究走向分離的命運。鋼構系統（以及隨後的混凝土營造系統）的效率讓它們得以脫離外部形式和內部空間獨立運作，這項發展讓剖面這種再現技術和建築實作同時得到解放和陷入危機。不須配合結構力量的剖面可以在空間操作上扮演新的角色。但在這同時，剖面的責任也受到日益增多的重複柱列系統和混凝土板的挑戰，除了長跨距的案子需要透過剖面做為設計驅動器來雕塑重力之外，其他都不需要。因為形式的自由是來自於結構或構築因素不再具有強制力，而這兩者正是先前剖面的價值所在。

剖面城市

隨著大都會在快速工業化下興起，剖面也演變成一種重要工具，用來理解日益複雜多層的建築、交通和水文系統。都市的密度需要彼此連結的系統網絡來傳輸現代化城市的多樣服務。雖然偉大的平面可以提供組織地域的設計手段，擘劃出曼哈頓的網格或重劃巴黎的街巷、大道和公園，但唯有透過都市剖面

庫克／建築電訊派（Peter Cook / Archigram），插接城市（Plug-in City），最大壓力區，1964

紐約中央火車站，出自《科學美國》（*Scientific American*），1912

科貝特，〈未來城市〉，1913

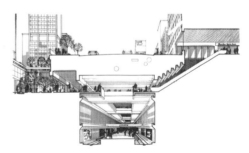

芝加哥市中心交通規劃研究（Chicago Central Area Transit Planning Study），1968

圖，才能讓日益重要但看不見的都市運作呈現在世人眼前，還能被當成政治控制的延伸。街道剖面不僅被用來記錄現有情況，還被用來預測未來願景，證明這種再現模式有能力協調不同系統，在觀念上和空間上開啟新的領域。

葡萄牙工程師尤吉尼奧・多斯・桑托斯（Eugénio dos Santos）和法國工程師皮耶・帕特（Pierre Patte）的繪圖，最早運用剖面把大都會組織和理解成一套彼此相連的基礎設施系統。[24]這兩人當中，帕特的作品比較有名，對巴黎的改造頗有影響。他為改造巴黎所提出的都市規劃和繪圖，在1760年代得到執行，他運用剖面展示建築物的內部運作如何整合，並致力把街道的深度當成未來改善市政的基地。[25]剖面在這裡將系統呈現和組織起來，把住宅內部與巨大共用的下水道系統結為一體。帕特的繪圖把城市的供水機制與相鄰公寓住宅的內部連結起來，透露出個人居家生活和衛生基礎設施之間的親密連結，把它們牢牢綁在更大的都市網絡裡。唯有透過剖面才能把都市這兩個分離的面向理解成同一套系統，並用視覺方式展現出來，藉由繪圖邏輯模糊掉私人與市政單位之間的疆界。帕特把最重要的焦點擺在如何將建築物與街道的排水整合到一條共同的管線，仔細留意下水道的深度和材料，確保適當的持久性、斜度和水流。反之，地下層以上的建築物就讓它留白，沒有區隔也沒發展，就只是做為未來的住宅指定地。甚至連遙遠的街頭紀念碑，在剖面上都比建築物更受關注。帕特的設計概念說明了兩種截然不同的都市剖面軌跡：一是再現日益複雜、層化的都市；二是再現一棟建築物可透過重複堆疊達到怎樣的密度。

尤金・艾納賀（Eugène Hénard）在1910年發表的〈未來城市〉（*The Cities of the Future*），直接引用了帕特設定的前例。[26]艾納賀繼續利用剖面來縫合可見和不可見的作業。他理解前途無限的新交通系統將使城市面臨挑戰，在他的展望裡，城市應該是由隧道、軌道和高架鐵路構成的多層矩陣，會利用剖面來加固城市的基礎。圖中可看到煤車在個別建物與新的基

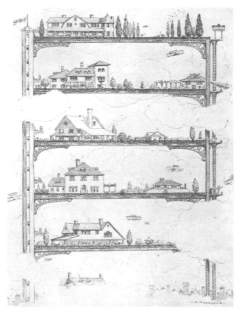

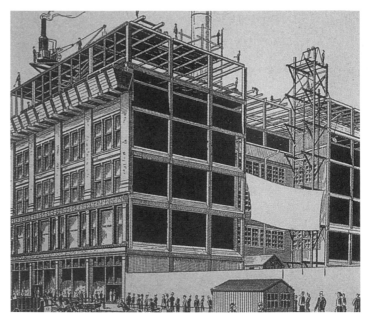

沃克（A. B. Walker），《生活》雜誌漫畫，1909年3月

詹尼（William Le Baron Jenney），市集百貨公司（Fair Store），1891

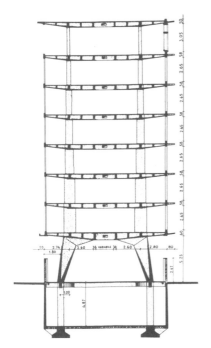

奈爾維（Pier Luigi Nervi），聯合國教科文組織總部（UNESCO Headquarters），1958

礎設施之間穿梭連結，提供動力和能源。在運送個人飛行器具的豎井和汽車這類豐富的裝飾之中，艾納賀畫了一系列堆疊的居家空間，平凡而重複，高到陽光只能照到相鄰的建築物。

在艾納賀這類現代主義規劃師和建築師的想法裡，剖面圖是工具性的，因為它們把地面轉變成緊密層疊的大都會的基礎，容納各式各樣彼此競爭的新興交通工具和通訊科技穿越不同層級。剖面圖是把未來城市概念化的必備手段。從哈維・懷利・科貝特（Harvey Wiley Corbett）的「未來城市」（1913）到紐約中央火車站計畫（1912）再到柯比意的光輝城市（Ville Radieuse, 1924），我們看到未來願景與多層舞台的城市形象相符一致，讓剖面可以發揮重要的支點角色，因為它有能力在單一繪圖或空間裡把彼此相反甚至矛盾的計畫條件呈現出來。

堆疊稱霸

城市的基礎建設日益複雜，從十八世紀強調衛生健康，到二十世紀致力發展交通、電力以及通訊傳布，剖面一直在城市生活概念化這方面扮演重要角色。隨著人口越來越密集，居住區越來越集中，剖面也更成為城市政治的組織和控制手段，用來規劃打造和維持都市系統的複雜層次。由於無主之地愈加昂貴，城市的剖面也變得更多層、更競爭，為設計的規劃和發明提供了一塊成熟基地。從地下運輸和下水道，到軍用與民用收容所，十九世紀末和二十世紀初工業化城市的基礎設施，都是透過剖面圖構思設計。

唯有最平凡無奇的建築剖面才能容納足以定義現代都會的人口密度，也因此讓剖面變成都市立法和規劃地上與地下控制系

統的手段。當代都市規劃透過分區使用管制（zoning，包括退縮規範和高度限制）來抑制城市藉由剖面的重複恣意擴張。無論是容積規範、高度限制或日照範圍分析，當代的分區管制主要都是透過剖面控制來進行。分區管制經常會為建築的剖面創新帶入新的強制因素。例如，紐約1916年的分區管制法規直接促成1930年代階梯金字塔狀建築的興起，建築師把垂直高度拉到極限，然後用一個和地面成銳角的平面當成上層建築的外殼，確保陽光可以射到街上。諸如此類的法令讓建築物的剖面採用剪切、交錯的方式，以階梯狀從人行道逐漸往後退，讓封包起來的空間可以極大化。當代法規只規定某幾類空間必須嚴格遵守容積比，這些規定激發出剖面的創意設計，巧妙利用夾層、空隙和雙層挑高空間讓建築商品的投資報酬率達到最高。

新的都市建築類型越來越常把剖面當成解釋性文件，為百貨公司、多舞台劇院、旅館和火車站這類以多樣性系統、動線和計畫功能著稱的建築物進行項目編排。精密複雜的營造科技可促進多樣性的用途在面積有限的都市區塊裡進行，在這同時，建築師也越來越常利用剖面把一些沒有關聯的部門包裹在同一個殼體或體積內部。這類通常帶有公共性質的大型計畫，把城市裡的複雜技術系統整合在單一結構的空間內部，與朝標準化發展的私部門剖面剛好形成對比。不過在核心處，所有垂直建築物都得依賴電梯和其他堅固的機械系統，少了它們，這些多價和多層式的建築就無法運作。

現代營造的效能，讓都市密度在剖面發展上扮演核心角色。從芝加哥框架到多米諾系統，當代垂直建築物的演進完全遵從資本主義驅動的義務，要在給定的土地面積上用最少的成本創造最大的可銷售面積。這些效率系統今日已變成常態，幾乎不受質疑，但它們和更為錯綜複雜、需要滿足多樣用途與營造效能的空間類型，其實是有些衝突，也否定了更為豐富、創意的剖面走向。並不是每一種人類活動或建築系統，都能用重複樓板的無差別空間提供理想服務。面對這類由經濟效能所決定的營造和空間組織優勢系統，由於剖面圖可以用富有想像力的另類方式來創造空間，使它成為對抗這種情勢的關鍵手段。今日的營造界幾乎把無止境地追求資本奉為圭臬，讓環境和人類付出極大代價，由此可見，不管在社會和政治上，探索更複雜的剖面實務都深具潛力。

當代剖面

工業化材料和結構系統的進步，加上資本主義所驅動的經濟強制力，讓二十和二十一世紀建築與剖面的關係走向兩極化。一方面，經濟效能把剖面推向重複與相同。在這同時，由於營造材料和系統的可塑性必須滿足日益複雜的建物需求，卻也鼓勵

FOA，橫濱大棧橋國際客輪航站（Yokohama Terminal），2002

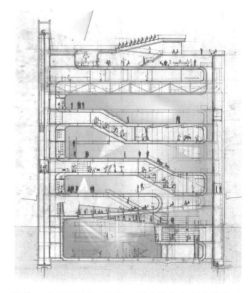

迪勒‧史柯菲迪歐＋倫佛，愛賓藝術與科技博物館（Eyebeam Museum of Art and Technology），2004

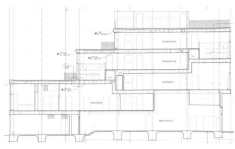

侯威勒+尹美貞建築事務所，建築物2345，2008

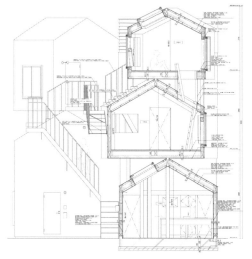

藤本壯介，東京公寓，2009

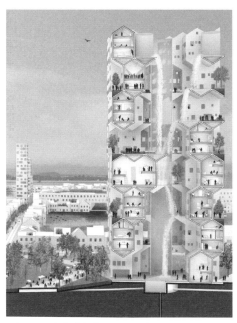

WORKac，自然城市（Nature-City），2012

建築師在前現代時期的承重牆系統之外，對剖面進行更為廣泛的探索。

標準化和複雜性之間的互動，在很大程度上構成了當前建築論述對於剖面概念化的走向，這點也可從過去三十年來應用數位科技所造成的重大轉變看出。電腦輔助繪圖軟體可以快速複製貼上，直接助長了相同化的經濟走向。在這同時，數位建模軟體讓空間、形式和材料的複雜性大獲解放，讓以往並非不可能但也相當困難的設計得以視覺化和付諸實踐，讓前所未見的剖面複雜性成為可能。透過3D模型快速剪接剖面，這樣的電腦能力強化了剖面在設計過程裡的工具性。建築師可利用軟體創造複雜的形式並以視覺方式呈現，工程師也可運用電腦快速明確地計算出確保結構完整的荷載和力量。

反過來，因為剖面繪製變得容易，讓它成為數位空間和材料形式之間的轉譯工具。例如，建築師經常會用密集並排的剖面把更大的形式和空間裂解成可以切割、印刷或製作的獨立散件，然後重新組合成一個整體。這種剖面製程在實務界運用得相當廣泛，已經變成一種可識別甚至有點陳腐的美學。[27]然而這種剖面切割往往沒有被當成生成工具充分利用。有部分是因為，人們把剖面設想成一種軟體指令，是內建在城市介面裡的眾多內容之一。於是剖面就從原本的創新基地淪為設計過程的產物——視覺化指令的副產品。

然而，我們已經可以從二十一世紀初的建築論述看出一些剖面的走向趨勢，通常是把強調的重點擺在形式的複雜性上。這些強調識別性的做法，往往是為了容納日益密集的計畫項目和效能任務，而日益複雜的數據和電腦軟體，則是促成這些實務的原因之一。

其中一個明確的走向，是把一些很容易辨識其功能的形體或房間（而非樓板）的嵌套型剖面堆疊起來，組合成整體的建築形貌。這些建築物接受堆疊的霸權，但把它當成一種實驗催化劑，用一種類似堆積木的遊戲心情做設計。這類結構包括MVRDV設計的鹿特丹市場，用水平剪切把居住單元疊成一個拱形（馬蹄形），形成一個頂棚，架在下方由零售和停車空間組成的三明治上。侯威勒 + 尹美貞建築事務所（Höweler + Yoon Architecture）則是在基地的種種束縛中，結合嵌套和垂直剪切，打造出創意交織的公寓。

另外有一群人，嘗試把造型獨特、通常不太容易整齊咬合的單元堆疊起來。如此生產出來的剖面，像是用充滿張力的方式累加一堆圖形，個別單元的造型依然可以辨識，例如WORKac設計的自然城市和藤本壯介設計的東京公寓。在這些設計裡，由一系列獨特的內部空間和特質累加起來的成果，會和它們的外形邏輯共延並存。

哈蒂，阿布達比表演藝術中心（Abu Dhabi Performing Arts Center），2008

史諾赫塔，挪威國家歌劇院與芭蕾舞劇場（Norwegian National Opera and Ballet），2008

MVRDV，鹿特丹市場（Market Hall），2014

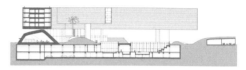

霍爾，萬科中心（Vanke Center），2009

　　傾斜型剖面的發展生產出兩種相關的剖面趨勢，一個更內部，另一個更外部。在內部的傾斜型剖面模式裡，建築師試圖延伸斜坡樓板，配合整體的專案造型。利用嵌條接合傾斜的樓板和牆面，是今日常見的做法，這類設計則是把這樣的做法轉變成整體計畫，用複雜的地形學將所有表面封包咬合。這種傾斜剖面的實用性會搭配完全3D的連續圖形。由於這類專案的成本和複雜度都很高，通常都和重要的文化地標有關，伊東豐雄的台中歌劇院以及札哈・哈蒂（Zaha Hadid）的阿布達比表演藝術中心就是兩個範例。這種剖面運用比喻法把建築物和地景融為一體，用傾斜的地板和誇大雕琢的修辭來強調兩者之間的模糊關聯。[28]在史蒂芬・霍爾的萬科中心、史諾赫塔（Snøhetta）的挪威國家歌劇院與芭蕾舞劇場以及多明尼克・佩侯（Dominique Perrault）的梨花女子大學這幾個案例裡，建築物的屋頂都有部分融入地景，透過地面和剖面的併合讓人們對地面的期待複雜化。

　　剖面是一個未經理論化的建築設計工具，本書目的是想創造一個結局開放且富有彈性的路徑，做為分析和批判的討論基礎。藉由概述剖面的歷史以及創造一套分類結構，闡明不同剖面類型之間的差異，我們就能以更精準和更有創意的方式去理解和探索剖面。當代建築實務經過數位科技的組織和轉化，確實特別需要一些工具來研究和檢視剖面。

　　在我們這個世紀，剖面是思考社會、環境和材料問題的關鍵手段。透過剖面設計和思考，可以立即在建築形式、內部空間和外部基地之間建立關係，在這些地方，尺度的影響和重要性既是有形的也是內在的。在剖面裡，環境和自然系統是可以描述、投入和探索的。材料創新和構築邏輯的互動，透過剖面為空間的框架和用途設定舞台。剖面將我們看不見的部分切剖開來，為持續不斷的建築實驗和未來探索揭示新的領域。

1 Wolfgang Lotz, "The Rendering of the Interior in Architectural Drawings of the Renaissance," in Studies in Italian Renaissance Architecture (Cambridge, MA: MIT, 1977), 1–65.

2 Jacques Guillerme and Hélène Vérin, "The Archaeology of Section," Perspecta 25 (1989): 226–57.

3 Rem Koolhaas, Delirious New York: A Retroactive Manifesto for Manhattan (New York: Monacelli, 1994), 157.

4 2003年，這棟建築轉型為住宅大樓。住宅大樓最重要的就是要讓平面的面積極大化，這項衝突以及這個怪異的剖面——它的計畫書功能已被挖空，但仍以結構方式呈現——產生一種反常的趣味，而其立面所具有的地標性讓這情況更形加重。

5 關於塑造型剖面在天花板部分的各種細節處理，參見Farshid Moussavi, The Function of Form (Barcelona: Actar and Harvard University Graduate School of Design, 2009)。

6 Colin Rowe, "The Mathematics of the Ideal Villa," in The Mathematics of the Ideal Villa and Other Essays (Cambridge, MA: MIT, 1982), 11. 關於科林·羅如何認定帕拉底歐的馬孔坦塔別墅（Malcontenta）是自由剖面，或他所謂的自由剖面究竟是什麼意思，其實還有爭議，因為在這篇文章裡，羅除了把它和3D建模關聯起來之外，其他部分並沒多做論述。

7 Herman Hertzberger, Lessons for Students in Architecture (Rotterdam: 010, 1991), 202.

8 好萊塢很愛用這類空間來拍攝動作片，例如《終極警探》（Die Hard）、《不可能的任務》（Mission Impossible）、《神鬼尖兵》（Sneakers）、《捍衛戰警》（Speed）、《特務間諜》（Salt）和《全面啟動》（Inception），證明這類空間很具視覺誘惑力，因為它們會誘發出一些令人暈眩和可以有效利用的區域，而這些區域在大多數建築裡通常是無法看見的。

9 柯比意備受讚譽的「馬賽公寓」（Unité d'Habitation）的剖面，就是把雪鐵龍住宅的剖面堆疊而成。這些剖面都採取垂直鏡像方式排列，每隔三個樓層就在平面上流出一塊空隙。這個平面空隙構成一條廊道，讓三個樓層的公寓彼此配對。

10 雖然柯比意在《作品全集》（Oeuvre complète）裡宣稱，薩伏衣別墅有一條「微斜的坡道讓你不知不覺地走到樓上」，但這條斜坡道的坡度其實超過今日法規定的1：12。根據今日的斜率，這條坡道得要有120英尺長，或是用65英尺的回切坡道加上抬高10英尺的樓梯平台。

11 有越來越多案子讓傾斜的表面透過圓角從地板延伸到牆面，我們可以把這種情況視為建築師企圖讓連續性變得更好辨認，儘管這樣的連續性大部分只是修辭上的。

12 Guillerme and Vérin, "Archaeology of Section."

13 James S. Ackerman, Origins, Imitations, Conventions (Cambridge, MA: MIT, 2002). See also James S. Ackerman, "Villard de Honnecourt's Drawings of Reims Cathedral: A Study in Architectural Representation," Artibus et Historae 18, no. 35 (1997): 41–49.

14 Robin Evans, The Projective Cast: Architecture and Its Three Geometries (Cambridge, MA: MIT, 2000), 118.

15 Guillerme and Vérin, "Archaeology of Section."

16 Tod A. Marder, "Bernini and Alexander VII: Criticism and Praise of the Pantheon in the Seventeenth Century," Art Bulletin 71 (1989): 628–45.

17 Lotz, "Rendering of the Interior."

18 Evans, Projective Cast, 118.

19 關於立面、剖面和透視之間的關係，參見Evans, Projective Cast。

20 Andrea Palladio, The Four Books on Architecture (1570), trans. Richard Schofield and Robert Tavernor (Cambridge, MA: MIT, 2002).

21 Eugène Emmanuel Viollet-le-Duc, Lectures on Architecture, vol. 2 (1872), trans. Benjamin Bucknall (Boston: James R. Osgood and Co., 1881). See also Robin Middleton, "The Iron Structure of the Bibliothèque SainteGeneviève as the Basis of a Civic Decor," AA Files 40 (2000): 33–52.

22 Viollet-le-Duc, Lectures on Architecture, 56.

23 Viollet-le-Duc, Lectures on Architecture, 58.

24 Andrew J. Tallon, "The Portuguese Precedent for Pierre Patte's Street Section," Journal of the Society of Architectural Historians 63, no. 3 (2004): 370–77.

25 Tallon, "Portuguese Precedent." 塔龍認為，桑托斯是第一個設計都市剖面的建築師，影響了帕特。

26 Eugène Hénard, "The Cities of the Future," in Transactions: Town Planning Conference, London, 10–15 October 1910 (London: Royal Institute of British Architecture, 1911), 345–67.

27 Lisa Iwamoto, "Sectioning," in Digital Fabrications: Architectural and Material Techniques (New York: Princeton Architectural Press, 2009), 17–41.

28 Stan Allen and Marc McQuade, eds., Landform Building (Baden: Lars Müller, 2011).

參考書目

Ackerman, James S. "Architectural Practice in the Italian Renaissance." Journal of the Society of Architectural Historians 13, no. 3 (1954): 3–11.

Ackerman, James S. "Villard De Honnecourt's Drawings of Reims Cathedral: A Study in Architectural Representation." Artibus et Historae 18, no. 35 (1997): 41–49.

Allen, Stan, and Marc McQuade, eds. Landform Building. Baden: Lars Müller, 2011.

Ashby, Thomas. "Sixteenth-Century Drawings of Roman Buildings Attributed to Andreas Coner." Papers of the British School of Rome 2 (1904): 1–88.

Carlisle, Stephanie, and Nicholas Pevzner. The Performative Ground: Rediscovering the Deep Section, 2012, accessed October 15, 2014, http://scenariojournal.com/article/the-performative-ground/.

Chapman, Julia. "Paris: The Planned City in Section." Undergraduate thesis, Princeton University, 2009.

Emmons, Paul. "Immured: The Uncanny Solidity of Section." Paper presented at the Association of Collegiate Schools of Architecture, Montreal, Quebec, Canada, 2011.

Evans, Robin. The Projective Cast: Architecture and Its Three Geometries. Cambridge, Massachusetts: MIT, 2000.

Guillerme, Jacques, and Hélène Vérin. "The Archaeology of Section." Perspecta 25. Cambridge, Massachusetts: MIT, 1989.

Hénard, Eugène. "The Cities of the Future." In Transactions: Town Planning Conference, London, 10–5 October 1910, 345–67. London: Royal Institute of British Architecture, 1911.

Iwamoto, Lisa. Digital Fabrications: Architectural and Material Techniques. New York: Princeton Architectural Press, 2009.

Koolhaas, Rem. Delirious New York: A Retroactive Manifesto for Manhattan. New York: Monacelli, 1994.

Lewis, Paul, Marc Tsurumaki, and David J. Lewis. Lewis.Tsurumaki.Lewis: Intensities. New York: Princeton Architectural Press, 2013.

Lewis, Paul, Marc Tsurumaki, and David J. Lewis. Lewis.Tsurumaki.Lewis: Opportunistic Architecture. New York: Princeton Architectural Press, 2008.

Lotz, Wolfgang. Studies in Italian Renaissance Architecture. Cambridge, MA: MIT, 1977.

Machado, Rodolfo, and Rodolphe el-Khoury. Monolithic Architecture. New York: Prestel-Verlag, 1995.

Magrou, Rafaël. "The Glories of the Architectural Section." Harvard Design Magazine 35 (2012): 34–39.

Marder, Tod A. "Bernini and Alexander VII: Criticism and Praise of the Pantheon in the Seventeenth Century." Art Bulletin 71 (1989): 628–45.

Moussavi, Farshid. The Function of Form. Barcelona: Actar and Harvard University Graduate School of Design, 2009.

O' Neill, John P., ed. Leonardo Da Vinci: Anatomical Drawings from the Royal Library Windsor Castle. New York: Metropolitan Museum of Art, 1983.

Palladio, Andrea. The Four Books on Architecture. Translated by Richard Schofield and Robert Tavernor. Cambridge, MA: MIT, 2002.

Rohan, Timothy M. The Architecture of Paul Rudolph. New Haven: Yale University Press, 2014.

Rosenfeld, Myra Nan. Serlio on Domestic Architecture. Mineola, New York: Dover Publications, 1978.

Serlio, Sebastiano. The Five Books of Architecture. London: Robert Peake, 1611.

Tallon, Andrew J. "The Portuguese Precedent for Pierre Patte's Street Section."
Journal of the Society of Architectural Historians 63, no. 3 (2004): 370–77.

Tsukamoto, Toshiharu, and Momoyo Kaijima. Graphic Anatomy: Atelier BowWow.
Minato City, Tokyo: TOTO, 2007.

Tsukamoto, Yoshiharu, and Momoyo Kaijima. Graphic Anatomy 2: Atelier Bow-Wow.
Minato City, Tokyo: TOTO, 2014.

Viollet-le-Duc, Eugène Emmanuel. Dictionnaire Raisonné De L'Architecture
Française Du Xie Au Xvie Siècle. 8 vols. Paris: Morel, 1858–68.

Viollet-le-Duc, Eugène Emmanuel. Discourses on Architecture. Translated by Henry
Van Brunt. Vol. 1. Boston: James R. Osgood and Co., 1875.

Viollet-le-Duc, Eugène Emmanuel. Lectures on Architecture. Translated by Benjamin
Bucknall. Vol. 2. Boston: James R. Osgood and Co., 1881.

直接把平面伸拉
到足以符合預定用途的高度

直接把樓層一個一個疊上去；
以有變化或沒變化的方式重複某個伸拉型剖面

將建物一個或一個以上的主要水平面變形，
藉此雕塑空間

利用建物水平軸或垂直軸上的裂隙或切口，
形成剖面上的差異

在樓板上刺穿任何數量或大小的孔洞，
用消失的樓板面積換取剖面上的好處

調整某個可佔居的水平面的角度，
讓平面朝剖面傾斜

透過個別體積之間的
互動或重疊形成剖面

伸拉、堆疊、塑造、剪切、孔洞、傾斜和套嵌型的各種組合；
建築物很少單獨使用單一剖面類型

EXTRUSION

STACK

SHAPE

SHEAR

HOLE

INCLINE

NEST

HYBRIDS

伸拉型是最基本的剖面形式，
將平面伸拉到
足以符合預定用途的高度。
伸拉型剖面在垂直軸上
幾乎沒有變化。
採用這類剖面大多是
效率型建築物，包括
帶狀商場、方盒狀百貨公司、
工廠、單層樓住宅、
大多數的辦公室和零售商店，
以及多層樓住宅。

EXTRUSION 伸拉型

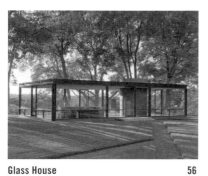

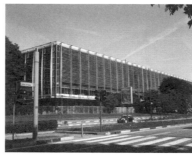

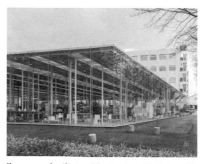

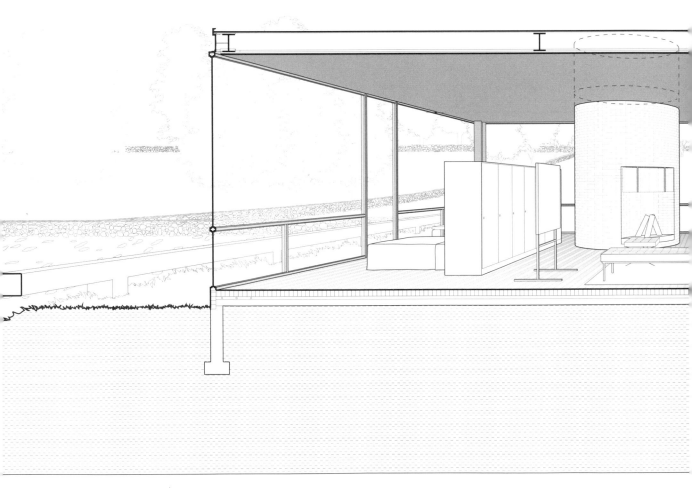

玻璃屋 Glass House ┃ 新迦南，康乃狄克州 New Canaan, Connecticut，美國

強生在他的莊園裡興建了14棟結構物，玻璃屋是其中的第一棟，鋼架天花板高3.2公尺，磚造地板，8根周邊鋼柱將窗牆凸顯出來。橫跨屋頂的水平構件安嵌在平滑的天花板內部，從室內無法看到，只留下鋼製窗戶的纖薄輪廓框住大面積的玻璃。高度低於天花板的木製櫥櫃以及頂著天花板的磚造圓柱體，界劃出住宅的功能區塊。櫥櫃把床

菲力普・強生 Philip Johnson | 1949

和開放式的起居空間隔開，磚造圓柱體從磚造地板延伸出一道垂直芯核，在裡頭安置浴室和壁爐。由於採用伸拉型剖面的關係，玻璃牆在室內空間與外部更為遼闊的地景之間形成視覺交流，隨著光線、反射、天氣和季節的變化而生動起來。在這個案子裡，剖面誘發的視覺效果是水平的而非垂直的。

勞動宮 Palace of Labor │ 杜林 Turin，義大利

這座巨大的展覽廳和訓練中心占地25,000平方公尺，快速的施工程序是競比的項目之一，設計內容有部分就是回應這項要求。建造時間11個月，屋頂是由16個25公尺高的蘑菇狀形式所構成，每個都包含一根20公尺高、現地澆灌的鋼筋混凝土柱子，頂著一個40公尺見方的鋼構屋頂組件。這些單元可以逐一建造，這種累加的做法讓施工者可以在屋頂完工之前便開始興建內部和玻璃外牆。大型的混凝土柱子從寬5公尺的十字形逐漸往上收細，變成直

皮耶・路易吉・奈爾維 Pier Luigi Nervi | 1961

徑2.5公尺的圓形,將20根支撐屋頂的輻射鋼樑輻條錨定住。結構與結構之間的連續玻璃條帶,將自然光導入內部空間,自動為每個巨大的結構單元做出區隔。外部用一排鋼肋懸跨在周邊夾層和屋頂之間,替玻璃帷幕牆加固。這個剖面的高度和規模超出常見慣例,將伸拉型剖面改造成宏偉的市政空間和奇觀。

伸拉

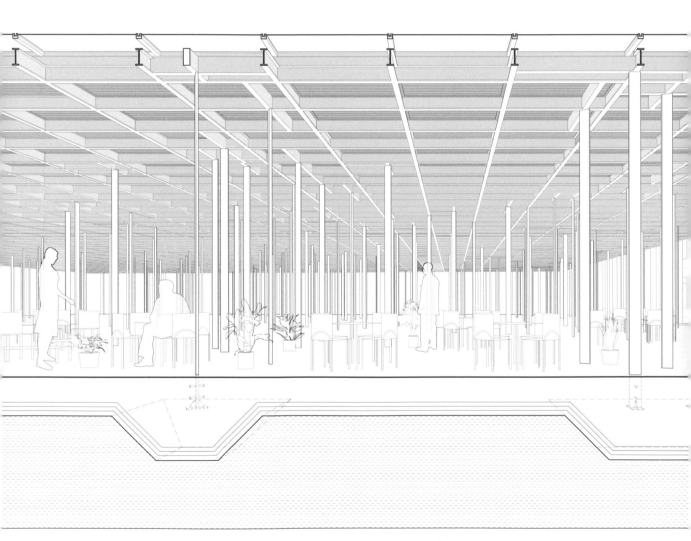

神奈川大學工作坊 Kanagawa Institute of Technology Workshop　│　神奈川，日本

這棟單層樓空間的平面，是一個邊長46公尺略為變形的正方形。總數305根鋼柱以不同密度的群組分布在空間中，形成一個彈性靈活的工作坊，供工程系學生使用。柱子的尺寸從1.6×14.5公分到6.3×9.0公分，全部漆成白色。其中42根受壓，263根後張抵擋側向力。屋頂高5公尺，由20公尺深的鋼樑排列成平格柵。那些柱子用無數的基腳把屋頂栓在下方的混凝土板上。方盒狀商店的伸拉型剖面通常會把柱子的數量減到最少，以便增加平面的效

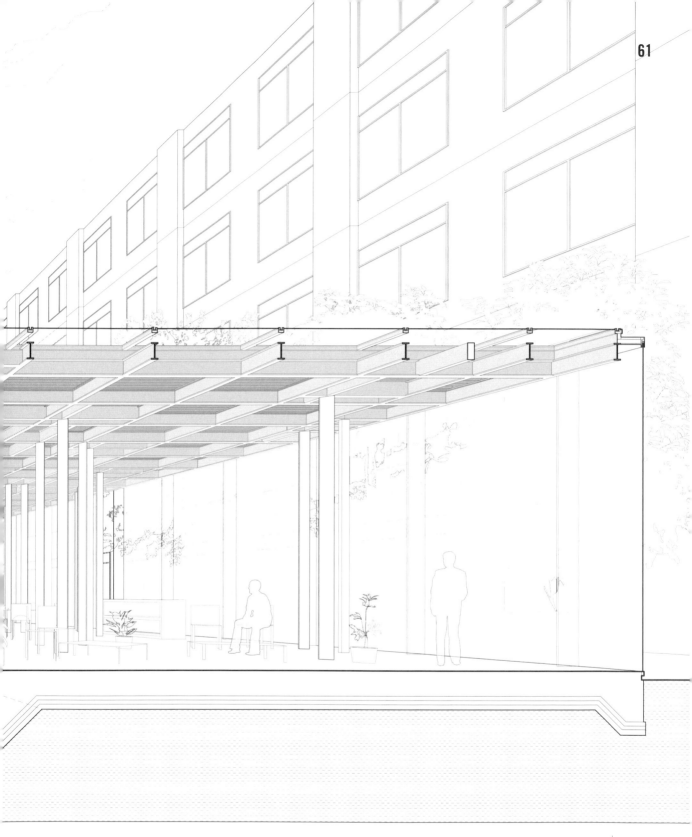

石上淳也 Junya Ishigami + Associates｜2010

率和靈活，但是這個案子剛好相反，把垂直結構從單柱的
集合轉變成一個複雜的場域，混淆了結構和空間的區別，
創造出差異性而非統一感。這個伸拉型剖面的空間是以垂

直結構做為表現手法，重新界定了我們對於效率和層級關
係的期待。

堆疊型可增加一塊地的房地產價值，

因為不必增加建築物的地坪

就可提高它的建坪和可用容積。

財務收益是建築採用堆疊型剖面的基本動機。

重複式堆疊多半就是把伸拉型剖面堆到令人厭煩為止。

單靠堆疊本身，並不會產生什麼內部效果。

STACK 堆疊型

Downtown Athletic Club 64
Starrett & Van Vleck

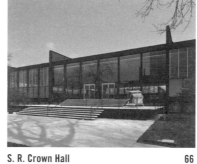

S. R. Crown Hall 66
Ludwig Mies van der Rohe

Salk Institute for Biological Studies 68
Louis I. Kahn

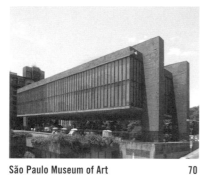

São Paulo Museum of Art 70
Lina Bo Bardi

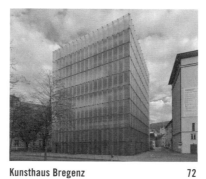

Kunsthaus Bregenz 72
Peter Zumthor

Expo 2000 Netherlands Pavilion 74
MVRDV

堆疊

下城健身俱樂部 Downtown Athletic Club | 紐約，紐約州，美國

雖然下城健身俱樂部的縮退型量體是為了符合分區管制法規的要求，但它所形成的垂直區塊倒是和內部各種計畫功能的堆疊彼此呼應。底部最寬的部分是大廳、辦公室和撞球室。緊接在上方的區塊，大多用來安置各種體育項目，

每個項目都獨占一個樓層。接下來的過渡區是社交空間、休息室和餐廳，最窄的頂部區塊則是由小間臥房構成。寬跨距的鋼樑在每層樓的南側打造出無柱空間，垂直動線則在建築物北側形成一道線性芯核。35個樓層有19種不同

史泰雷特＆范佛列克 Starrett & Van Vleck | 1930

的天花板高度，從「臥房」的1.8公尺到「健身房」的7.2公尺。這些剖面上的變化並未顯現在立面上，只能經由電梯和樓梯體驗。由於堆疊型剖面維持了每個樓層的自主性，同時讓底平面的面積倍增，因而可讓各式各樣的計畫項目同時並存在狹窄的都市地坪上，其中有許多項目還必須符合特定運動所需的精準高度。

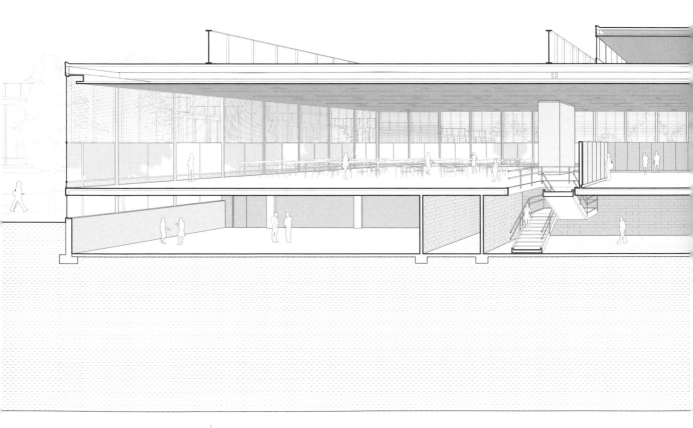

克羅恩館 S. R. Crown Hall ｜ 芝加哥，伊利諾州，美國

克羅恩館是密斯凡德羅為伊利諾理工大學設計的主要建築，主樓層包含供建築系使用的工作室和展覽空間，下層則是辦公室、工作坊和教室的所在地。密斯把4根1.8公尺深的焊接雙板樑，架在位於內部空間外側的8根柱子上，有效地把屋頂和天花板懸吊起來，讓67.1公尺長、36.6公尺寬的上層空間毫無阻礙。這種做法形成5.5公尺高的內部空間，一覽無遺，只被兩座通風豎井和橡木隔板打斷。為了調整自然光以及與外部的視覺關係，窗牆在

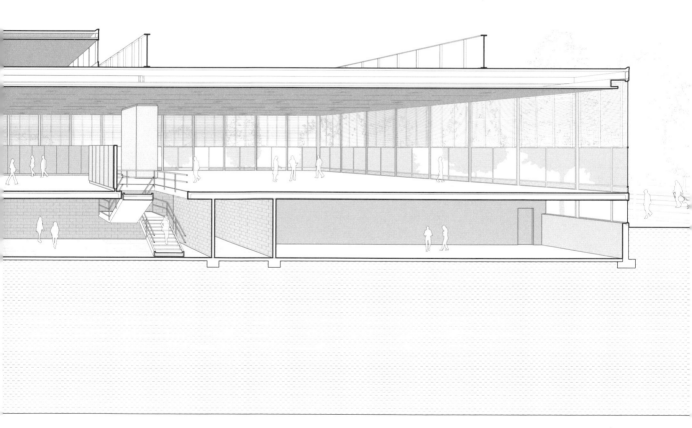

密斯凡德羅Ludwig Mies van der Rohe | 1956

2.4公尺高的水平基準點兩端做了不同處理：基準點以上用百葉窗蓋住透明玻璃，以下則採用半透明玻璃。底部窗牆上的百葉可提供自然通風。雖然這個伸拉型剖面形成遼闊、統一的空間，為這棟建築提供壯闊的場面，但該空間也能透過半隱藏的下方樓層滿足其實用機能，這個樓層包含教室、服務性空間，以及水泥磚牆裡的垂直動線。克羅恩館由實用底部支撐伸拉式剖面，精彩非凡。

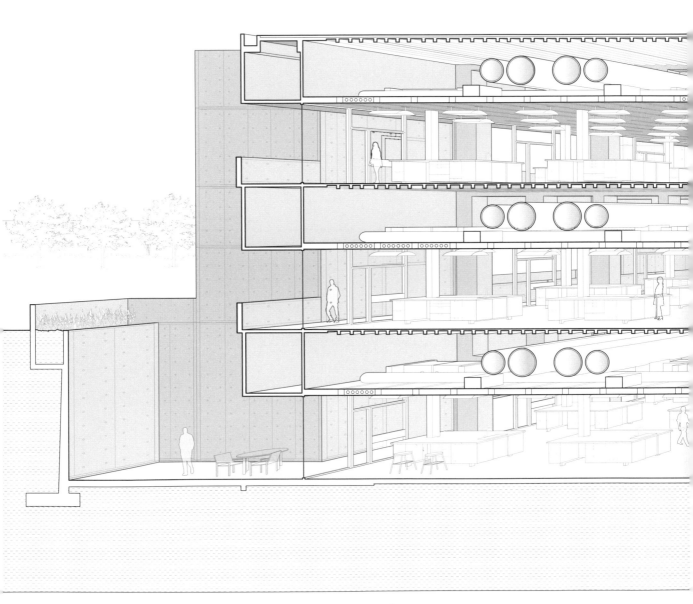

沙克生物研究中心 Salk Institute for Biological Studies │ 拉霍亞 La Jolla，加州，美國

兩組五五對稱的塔樓轟立在沙克中心的庭院兩翼。每組塔樓都跟位於外側的實驗室建築連結。實驗室是沒有柱子的空間，19.8公尺寬，74.7公尺長，天花板高3.4公尺。現地澆灌的混凝土空腹桁架橫跨整座實驗室，在每個安放機械系統的實驗室上方形成一個樓層。雖然實驗室只有三層樓，但因為它的服務性樓層在剖面上非常突出，所以人們常說這棟建築有六層樓。礙於當地的建築高度限制，這棟建築有三分之一的部分位於地下。實驗室建築兩邊，有大

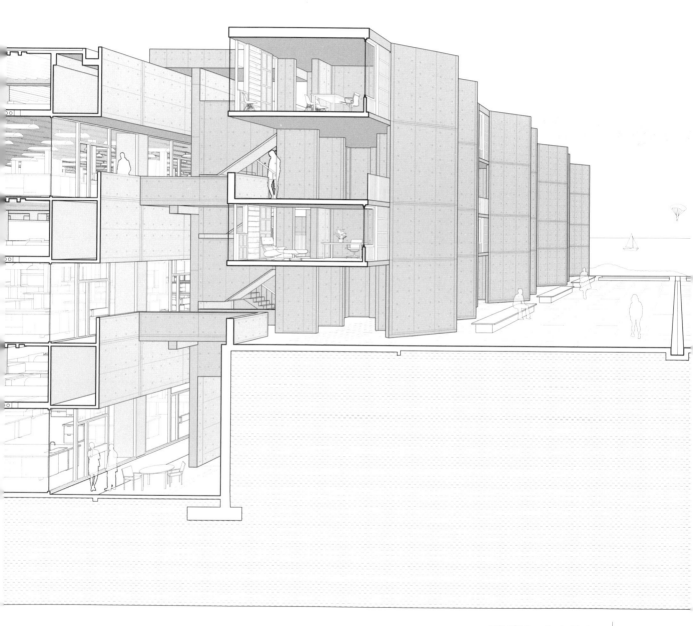

路康 Louis I. Kahn | 1965

型採光井把天光引進下方樓層。實驗室建築的剖面堆疊尺
寸和研究塔樓一致，研究室的位置對齊服務性樓層，把研
究室和實驗室區隔開來。

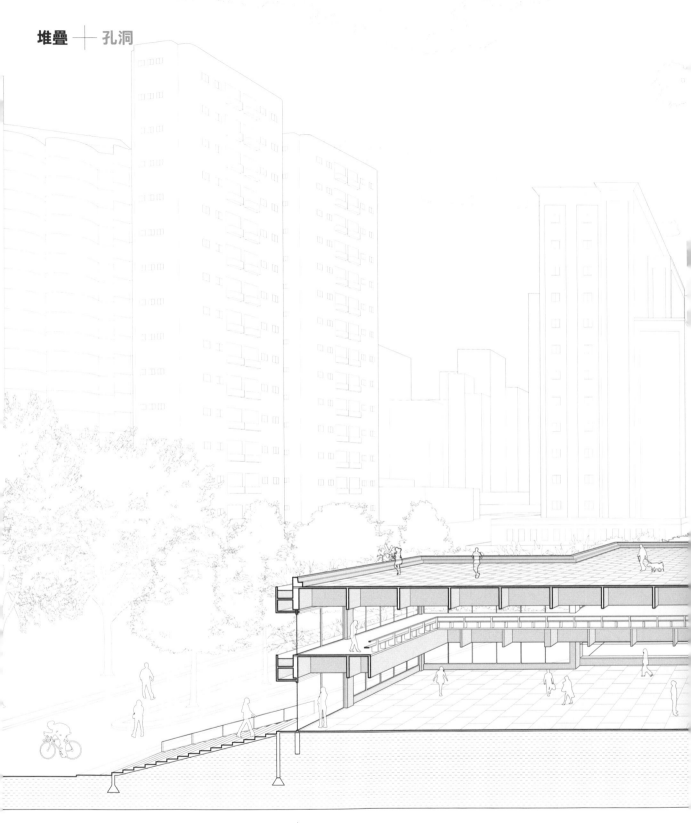

聖保羅美術館 São Paulo Museum of Art │ 聖保羅，巴西

這座文化中心是由3個堆疊的體塊構成：第一個高懸在8公尺的空中，第二個半埋在地下，第三個介於中間，是一座位於街道層的戶外觀景台。兩組2.5×3.5公尺的中空預應力混凝土框架，跨越74.1公尺長的上層體塊，將兩個樓層懸吊起來。下方樓層容納了辦公室、一座圖書館、一個中央展覽空間，以及位於混凝土樑正下方的通道走廊。上方樓層的混凝土樑位於外部，形成一個由帷幕牆四面包圍、沒有阻隔的展廳。外部的樓梯和電梯將懸吊的體塊與

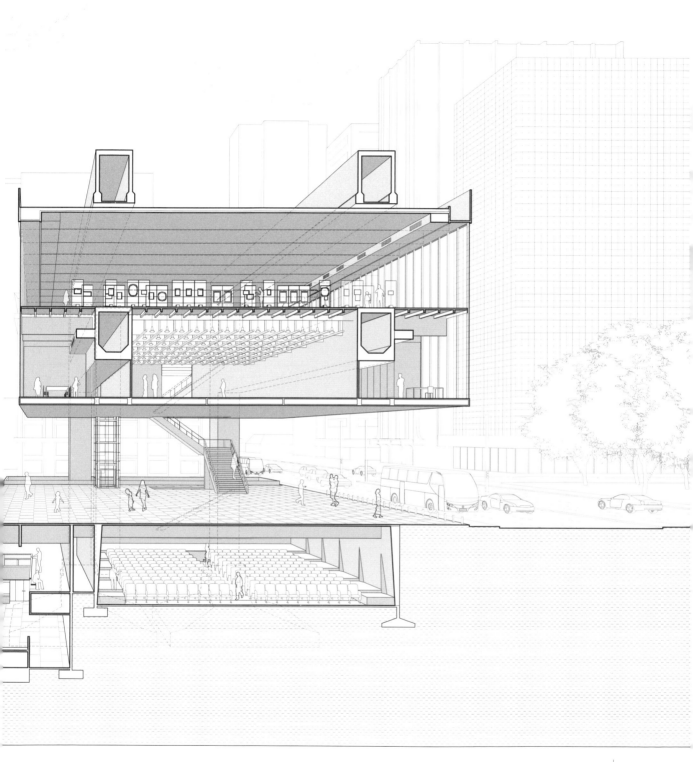

麗娜・波・巴迪 Lina Bo Bardi │ 1968

廣場和地下部分串聯起來,地下層包括市民大廳、視聽室、劇院、圖書館、餐廳還有服務性空間。這個堆疊型的複合體利用都市基地的地形地貌,呈現出弔詭的雙重性,既隱藏於地下又飄浮於空中,既掩蔽偽裝又充滿紀念性,既壓縮又膨脹。

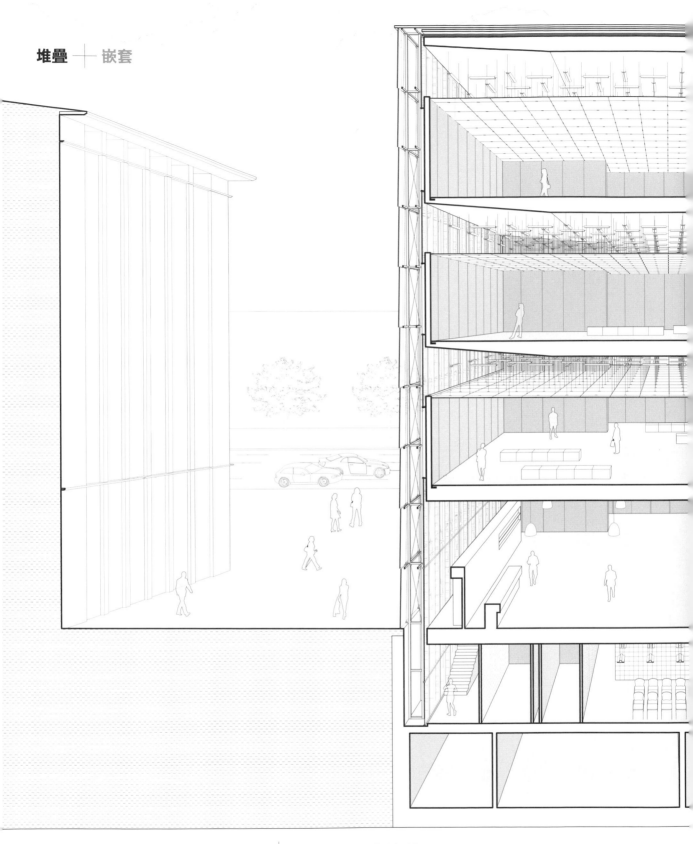

堆疊 ┼ 嵌套

布雷根茲美術館 Kunsthaus Bregenz | 布雷根茲，奧地利

這棟單體式建築物用均勻、半透明的玻璃防雨屏遮住複雜的剖面。建築物的正方形平面，是由一個結構內部嵌套了另一個結構所構成。一道鋼鐵格柵同時支撐外部的玻璃板和內部的帷幕牆膜層。介於兩層玻璃之間的空腔寬91公分，具有溫度調節和光漫射的作用。內部是一個獨立的混凝土結構，一樓的入口大廳上方，有三層獨立的展覽空間，另外有兩個地下樓層，包括一座視聽室、一間檔案室和其他服務性空間。從周界往內推、用來容納垂直動線的

彼得・祖姆托 Peter Zumthor | 1997

三道牆面，支撐住混凝土樓地板，形成沒有柱子的展覽空間。和沙克中心一樣，這裡的三個展覽樓層各有一個大型夾層，讓光線可以從戶外漫射進來，照亮磨砂玻璃的天花板，並由夾層裡的一排人造光線輔助增強。五個公共樓層的天花板高度只有兩個一樣。這個案子將一個不同伸拉程度的堆疊式剖面嵌套起來，同時在內部與外部產生發光效果。

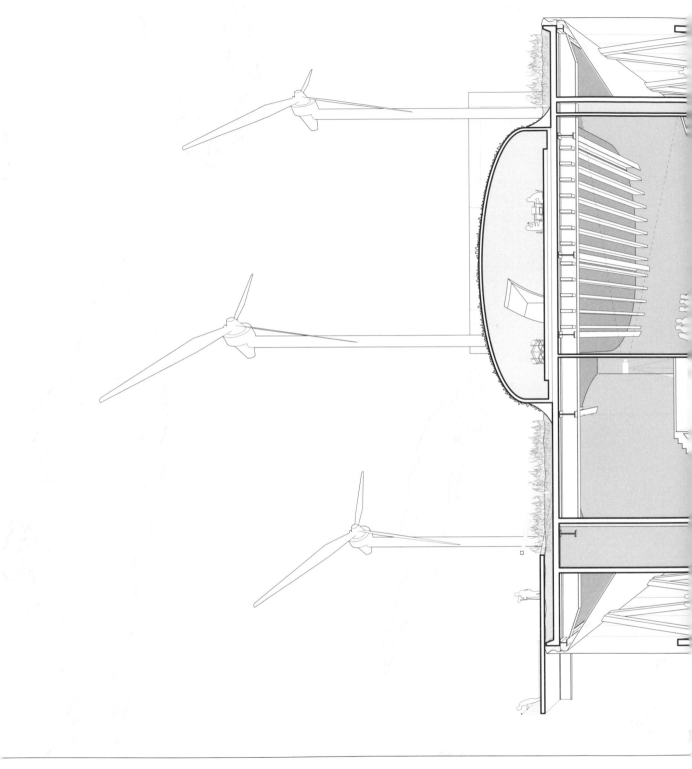

2000 年世界博覽會荷蘭館 Expo 2000 Netherlands Pavilion ｜ 漢諾威 Hanover，德國

這座臨時性展館將6種獨特的荷蘭模擬地景一個一個往上疊。訪客從位於地下層的辦公區往上走，會依序看到沙丘、溫室、超大盆栽、森林和海埔新生地。建築師把這棟建築設想成一塊可居住的厚土，每一層樓都有截然不同的審美、結構、計畫項目和環境，構成一座垂直公園。天花板的高度從2.6公尺到11.8公尺不等。每一層的結構都不相同，有不定形的混凝土囊狀物、傾斜的樹幹以及傳統的托樑。每個樓層各自獨立；在剖面上幾乎沒有什麼直接的

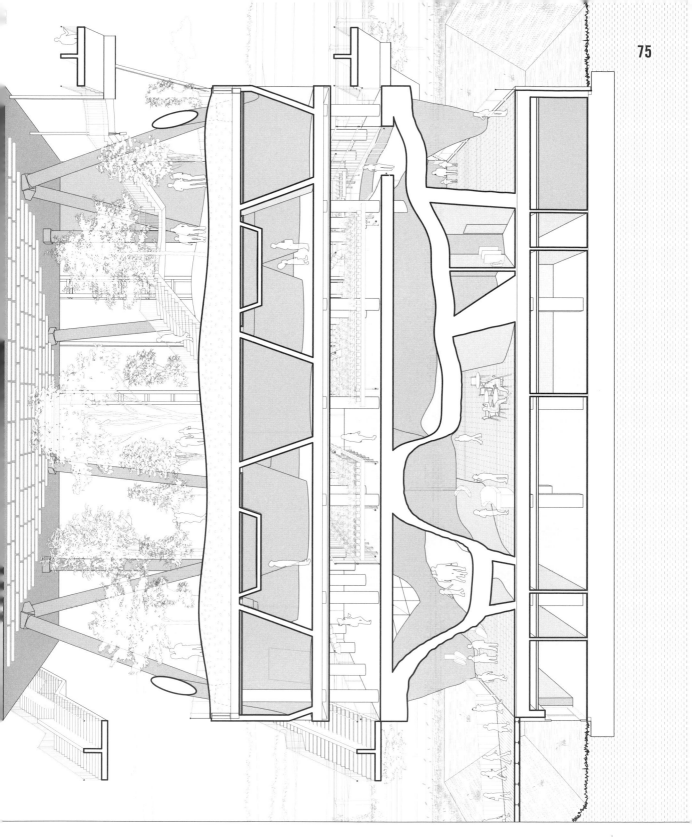

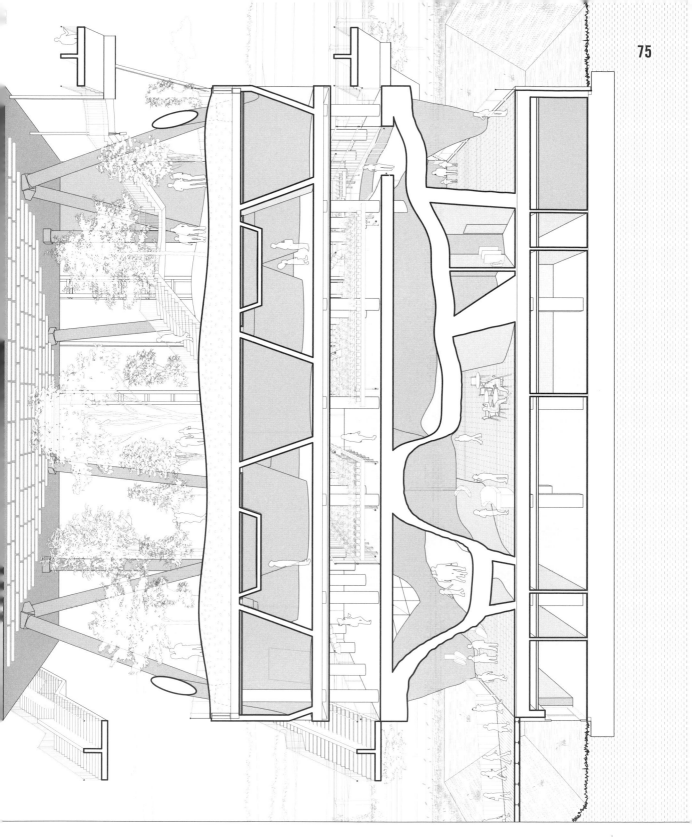

實體交流或空間交流。樓梯和電梯全都設在建築物外部，擔負所有的垂直動線。動線結構的一致性與樓層之間的差異性形成對比。因為建築外皮的數量有限，從立面就可看出剖面的性質，各自為政的樓層反而成為這棟建築的形象特色。在這個案子裡，堆疊式剖面不是用來重複標準平面，而是用來凸顯周界相同的不同樓層之間的差異。

塑造型是在剖面的水平表面做調整。

這種做法會在剖面上加入一個獨特的形體，

位置可能是地板或天花板或兩者。

天花板比地板更常做為調整的位置，

因為改變天花板不會影響到平面的效用。

塑造型剖面往往是用來統合大型的集體性計畫。

SHAPE 塑造型

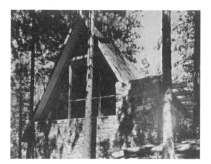

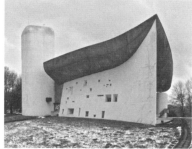

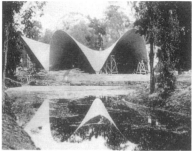

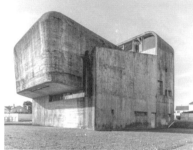

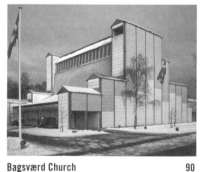

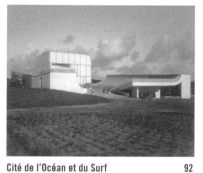

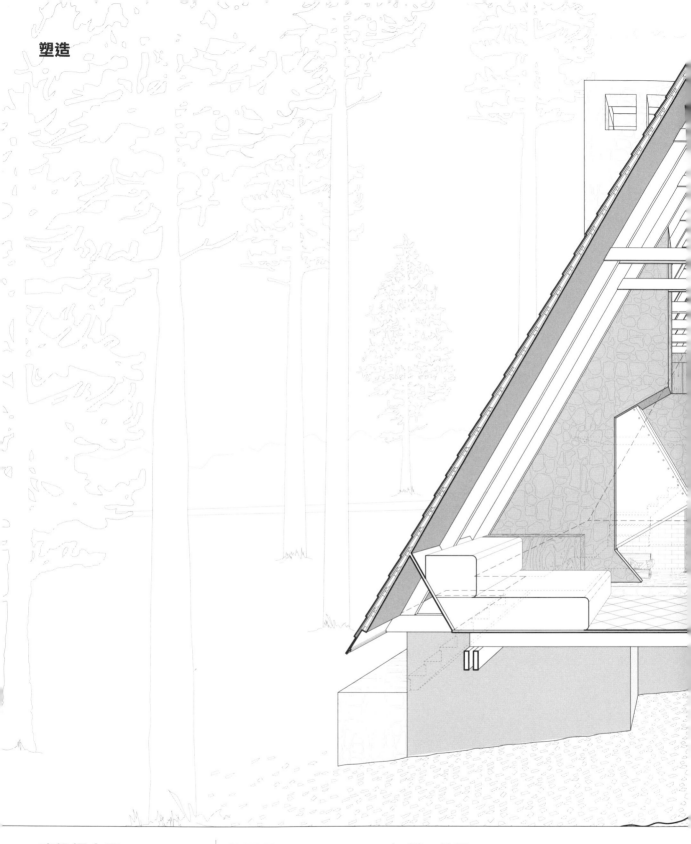

班納提小屋 Bennati Cabin | 箭頭湖 Lake Arrowhead，加州，美國

這棟兩間臥房的小屋是A字架度假屋的早期範例，由14個等邊三角形的木框結構而成，木框的邊長7.3公尺，框與框之間相距1.2公尺。傳統的木架住宅多半是把屋頂架在長方形的牆壁上，但是這件作品的斜屋頂卻是一直拉到房子的底部。小屋的共用空間位於比較寬的下層，兩間擺了床鋪的臥房位於較狹窄的上層。5.1×20.3公分的水平樑兩兩一組，各自連結到7.6×15.2公分的屋椽上，支撐樓板並抵擋屋頂的外推力。直軸窗讓內部空間得以水平延

魯道夫・辛德勒 Rudolph Schindler | 1937

伸，客製化的家具與銳角三角形的框架融為一體，讓下層
的角落部分也可使用。這棟木屋錨定在石造基座上，配合
該區的地形地貌，並藉由貫穿木屋的壁爐煙囪向上延伸。
貼了夾板覆面的樓梯間與煙囪對齊。除了為木結構提供有

效的造型之外，這個剖面也界定了屋內的組織，並符合在
地營建法規對於高山主題的美學要求。

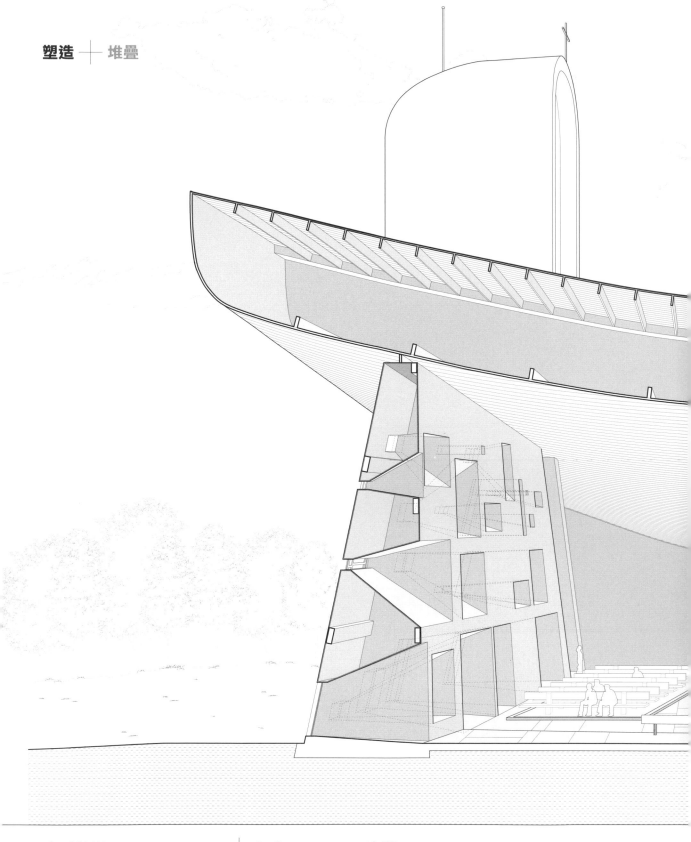

廊香教堂 Notre Dame du Haut ┃ 廊香 Ronchamp，法國

柯比意這座知名的朝聖教堂，以剖面揭露物質與結構的弔詭。南牆和屋頂看起來充滿量體感，但其實是中空的。天花板由弧形的混凝土大樑和介於大樑間的平行檁條組成，有些部分深度超過2.1公尺。這個結構系統讓屋頂的下腹外凸，界定了教堂的內部空間，最後收攏成位於後殿的單根雨槽。南牆的表面是由內部的混凝土構架支撐；金字塔狀的開口則是用噴漿混凝土薄殼構成。外牆的其他部分雖然看起來不如南牆那麼有量體感，但卻是實心的，由混凝

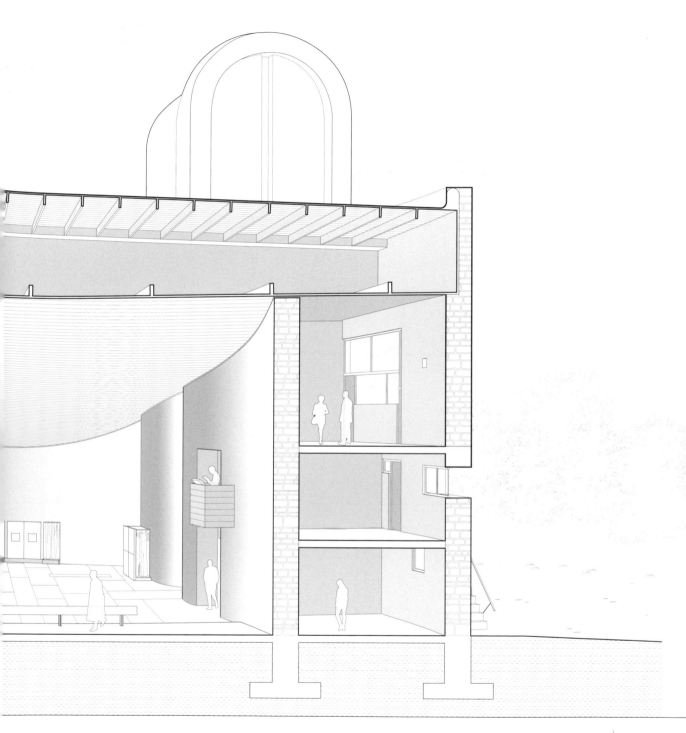

柯比意 Le Corbusier | 1954

土柱子和石頭組成,石頭是從先前位於原址的教堂搶救下來的。南牆和天花板之間,用一道20.3公分的玻璃通風窗串接,照亮屋頂的彎曲弧線,讓屋頂看起來宛如飄浮在南牆之上。地板的斜度配合基地地形朝著祭壇方向緩升。

許多宗教空間會利用內凹的天花板將焦點聚集在內部空間,廊香教堂剛好相反,它的外凸、塑造型剖面把焦點推向周界,同時把位於中殿兩邊的三座小禮拜堂融入其中。

溫泉餐廳 Los Manantiales Restaurant │ 墨西哥市，墨西哥

溫泉餐廳是坎德拉最著名的薄殼混凝土結構之一。這棟建築採用4個彼此相交的雙曲拋物線形式——表面同時沿著兩個塊面彎曲，可用一系列直木模板澆灌而成。在波底交會處，用額外的鋼筋把V型樑加厚加固，讓穹形拱頂的基座得到強化。結構外緣可看到4.1公分的薄殼，在直徑42.4公尺的空間裡跨出一座座拋物線形的鞍部。殼體中心點的高度5.8公尺，外緣的最高點9.9公尺，架在反放的傘狀基腳上，將荷重分散到基地的軟土裡。這棟建築的造

菲利克斯 · 坎德拉 Félix Candela | 1958

型和其他一切，都是由結構形式所決定。雖然這棟建築是
單一空間，但屋頂的接合在平面上區分出不同的座位區。
餐廳的8個開間採用玻璃帷幕牆，提供欣賞運河和公園的

全景視野，還可一路追蹤與這個塑造型剖面交會的拋物曲
線。

杭特學院圖書館 Hunter College Library │ 紐約，紐約州，美國

這座圖書館是雙棟複合建築的一部分，另一棟是行政辦公室和教室。圖書館有上下兩層，上層是閱覽室，36.6×54.9公尺；下層是書架區、辦公室和支持性空間，大半位於地下。長方形平面上分跨著6個倒傘頂，中心點相距18.3公尺，下層最低點到屋頂最高點10.8公尺。這些花萼捆在一起，提供橫向托持，撑住外圍的玻璃牆，同時界定出閱覽室的體塊。此外，屋頂的雨水也收集在花萼裡，順著十字柱內部的排水管流下去。傘頂採用雙

馬塞．布魯爾 Marcel Breuer │ 1960

曲拋物面的形狀，由常規直木模板塑造的混凝土薄殼組成。懸吊式鋁格柵天花板撐住一整片直線形燈管，與上方的曲線天花板形成對比。東邊和南邊的牆面襯了一整片用赤陶煙道筒瓦組成的外部遮陽板。在這個塑造型剖面裡，如地形般的天花板完全依循結構薄殼的幾何起伏，用一個個波浪形的空間讓矩形平面生動起來。

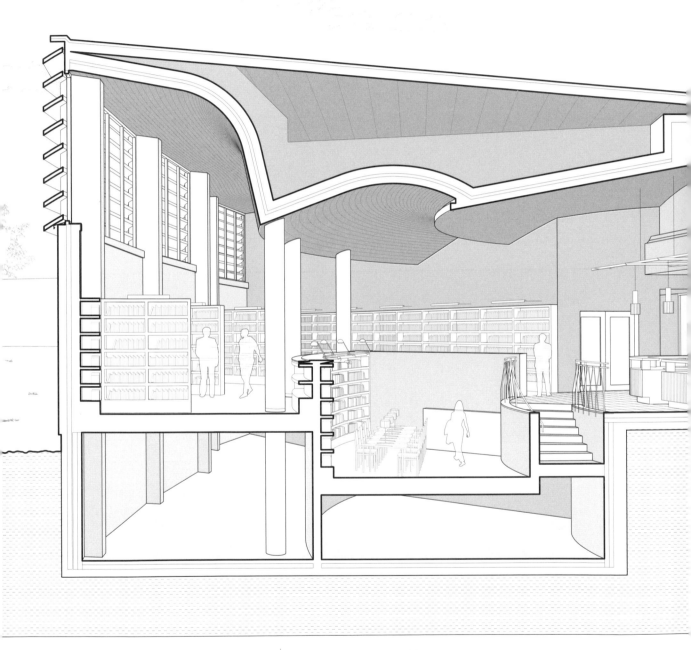

塞伊奈約基圖書館 Seinäjoki Library | 塞伊奈約基，芬蘭

這座圖書館構成市政廣場的其中一邊。它的平面是由一條矩形教室和支持性空間與一個扇形的書架區和閱覽區所構成。矩形和扇形的交會處，是借還書櫃台。為了調節光線和內部空間的視野，場鑄的混凝土天花板和地板都做了變形處理。扇形書區的外圍上方，凹面天花板將南邊的光線散射到圖書館，另一道緩坡狀的天花板則將來自中央櫃檯區上方高側窗的北方光線擴散出去。凹沉式的閱覽區是阿爾托圖書館的標準特色，在書架區的正中央提供一塊隔絕

阿爾瓦・阿爾托 Alvar Aalto | 1965

開來的環境。由於天花板中央的內凹表面受光較少，形成比較暗的區塊，更加強化了閱覽區的沉靜氣氛。從櫃檯區可以看到閱覽區的情況。圖書館的內部塑形從外部無法窺見，因為偌大的屋頂空腔裡有一根根朝上的樑，撐住波浪起伏的天花板。在這個塑造型剖面裡，天花板和地板都經過變形，以強化空間質地和計畫項目的效能。

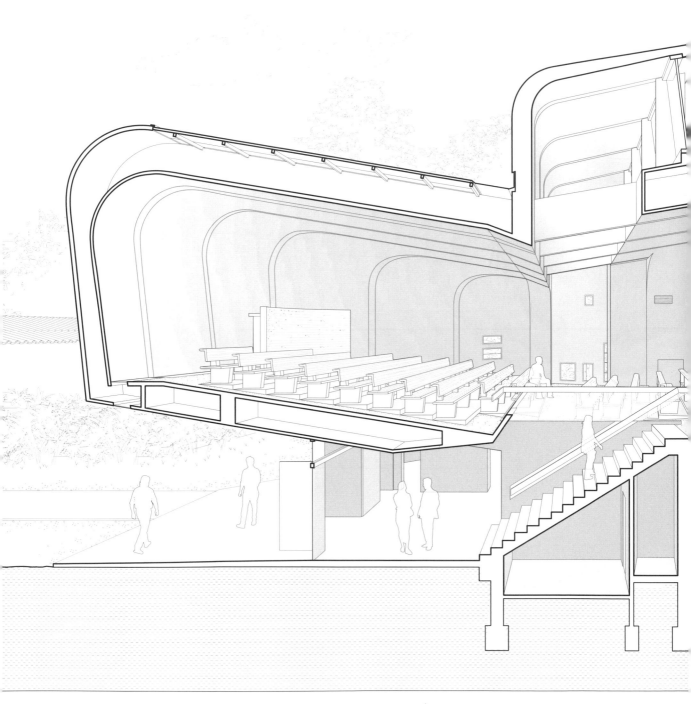

邦雷聖伯娜黛特教堂 Church of Sainte-Bernadette du Banlay | 內韋爾 Nevers，法國

這座小教堂包含一座洞窟狀的中殿，以及位於中殿下方的底樓教室和支持性空間。外表看起來像是用木模板場鑄的單體建築，但從剖面可以看出，它是由兩個混凝土薄殼包裹住13個平行的結構框架。高懸的聖殿外緣從中央的結構基座上懸挑出去，可由位於空間中央的樓梯進出。地板同時以上下兩個方向朝祭壇偏斜，是少數幾個將巴宏和維希留所提出的傾斜功能（la fonction oblique）理論付諸實踐的範例之一，該理論是對現代平面的批評，他們預測未

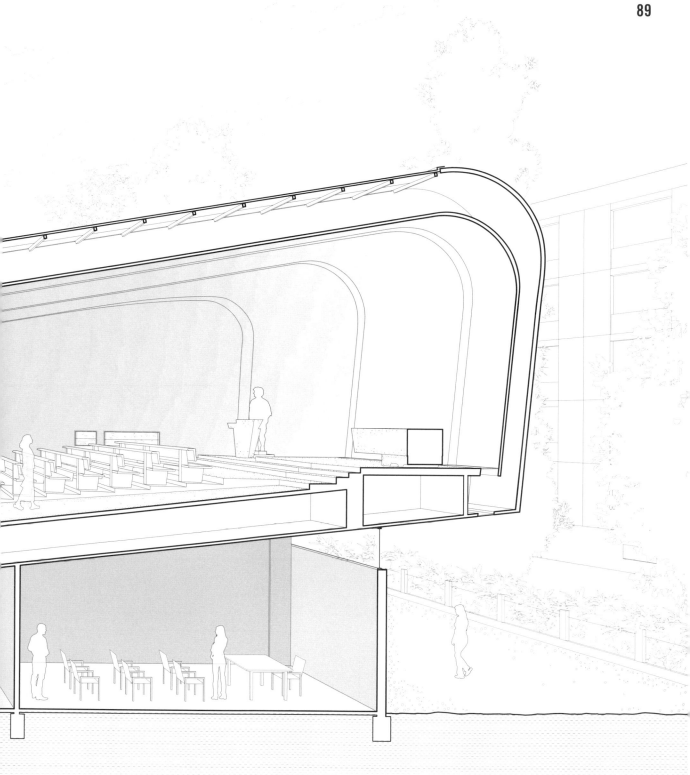

克勞德・巴宏＆保羅・維希留 Claude Parent and Paul Virilio ｜ 1966

來的社會組織將建立在傾斜的表面之上。這座教堂深受維希留對二戰掩體所做的考古研究影響，由兩個圓凸狀的傾斜體塊在平面上偏斜交錯而成，交接處是一道中央天窗，橫貫中殿。位於正中央的自然光，從下方直接進入會堂，以及傾斜的地板，在在顛覆了西方教堂的剖面組織慣例。

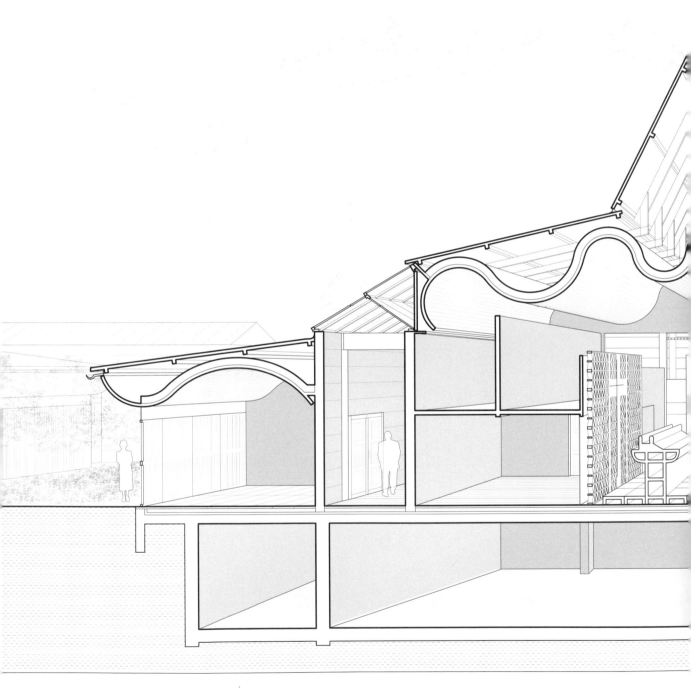

巴格法教堂 Bagsværd Church | 哥本哈根，丹麥

在平面上，巴格法教堂的禮拜堂位於由諸多房間和庭院所組成的長方形集合的中央位置，被周邊的動線廊道框格起來。自然光主要是透過一座大型天窗射入，天窗位於波浪狀天花板最高的兩個波峰之間，另外也來自周邊廊道的玻璃天花板。入口上方的天花板高度最低，信徒座位區的上方也是壓縮空間，拱頂朝祭壇方向飆升，把視線帶到聖器

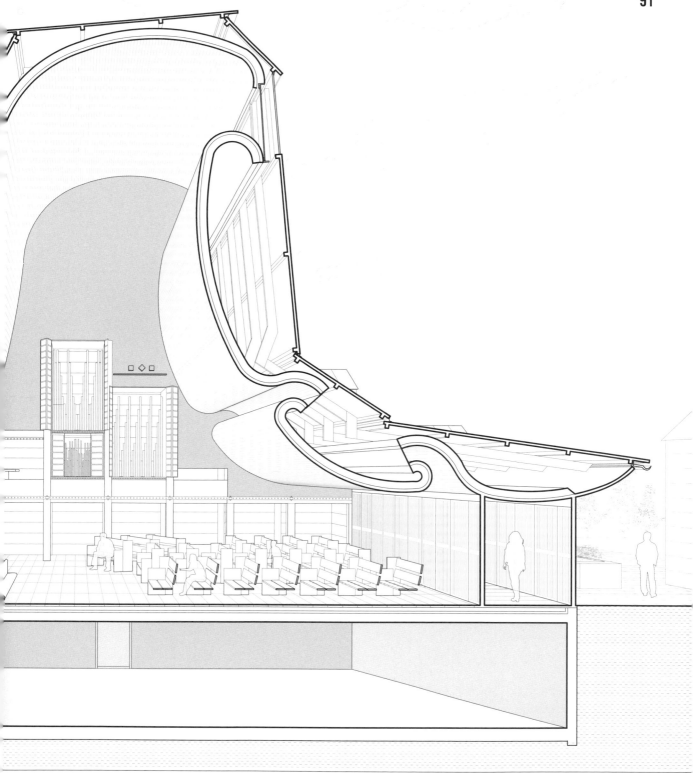

約恩・烏戎 Jørn Utzon ｜ 1976

室後方。拱拱相連的天花板，在剖面上讓人聯想起雲朵的形狀。天花板是用板模混凝土薄殼構成，左右廊道之間的跨距19.4公尺，支撐外部的金屬屋頂。天花板和屋頂之間的結構關係，跟常見的做法剛好相反，它的內部表面是由外部結構支撐。在這個塑造型剖面上，內部的空體形狀和外部的平板量體形成強烈對比。

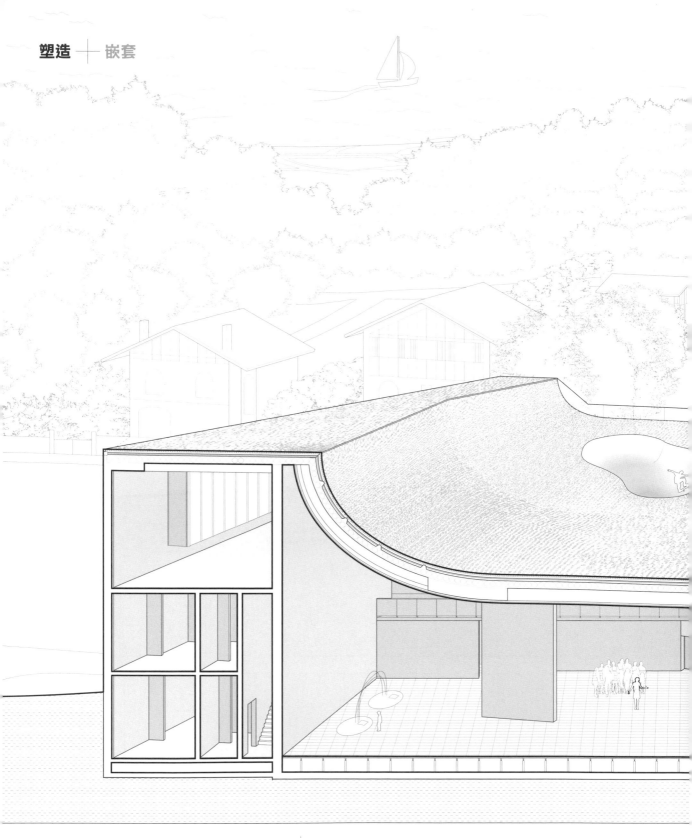

海洋與衝浪城 Cité de l'Océan et du Surf │ 比亞里茲 Biarritz，法國

這座博物館與法國的比亞里茲海灘毗連，展覽的主題和建築走向都是來自周遭地景。80公分厚的凹面、空心結構混凝土從基地上往外彎翹，把屋頂界定成公共廣場，同時塑造出下方博物館的天花板形狀。屋頂外部的廣場鋪上鵝卵石和草地，一座滑板「池」和兩個發光的大方盒讓廣場充滿生氣，方盒裡分別是餐廳和衝浪客的休息亭。從廣場凸起的邊緣往下走，訪客進入一座挑高的大型展場，四周由服務性空間、辦公室和視聽室包圍。單一造型的斜面屋

史蒂芬·霍爾建築事務所 Steven Holl Architects | 2011

頂創造出兩個對比空間：一上一下；一裡一外；一個遼闊
開放、迎向藍天，另一個隱蔽在龐然屋頂的凸肚下方。這
棟建築的外部表現也有它自己二元形式：離海洋最遠的那
一邊，廣場的曲線剖面形成一道明確邊界，靠近的那一

邊，則是用傾斜表面和周遭地形無縫融合。廣場的鵝卵石
和草地將這個混種型剖面的動態空間，朝扮演公共步道和
花園的水邊延伸。

塑造 ┼ 堆疊 ┼ 孔洞 ┼ 嵌套

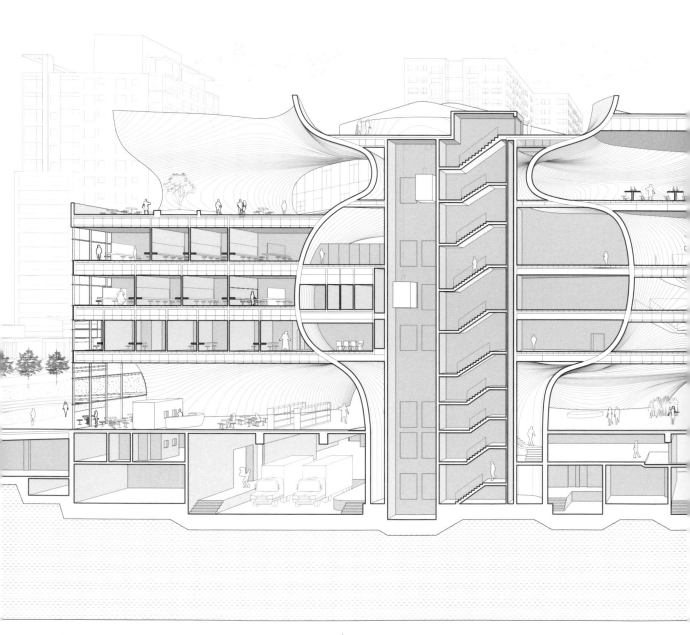

台中歌劇院 Taichung Metropolitan Opera House │ 台中，台灣

台中歌劇院包含2,000個座位的大劇院、800個座位的中
劇院和200個座位的黑盒子小劇場，由一個連續的地質網
格（topological grid）接合而成，用三維的曲線形式來消

除水平和垂直表面的區別。由58個懸鏈曲面組成，把混
凝土噴在一系列鋼筋桁架牆上，讓複雜的形式合理化，界
定空間的主結構只有在切點處是水平的。計畫項目由嵌套

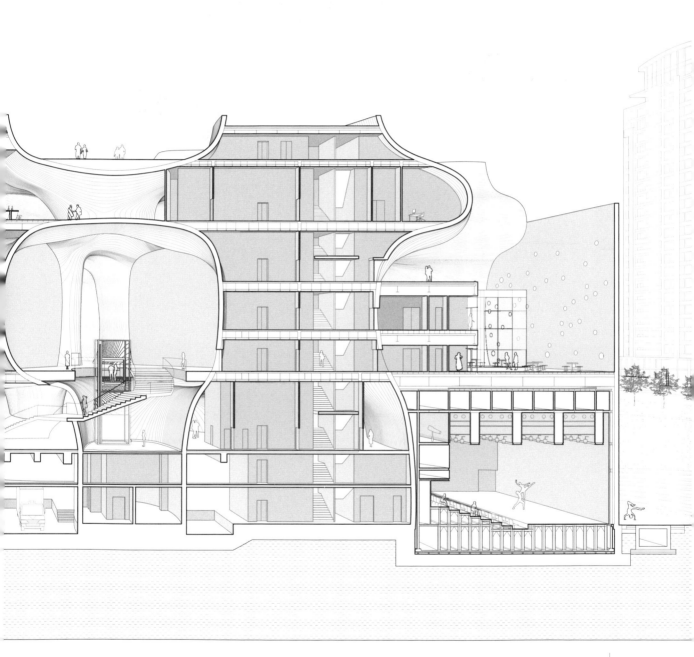

伊東豐雄 Toyo Ito & Associates｜2016

在曲面裡的水平樓板支撐。因此，我們可以把這些曲面視為牆和天花板，也可視為動線空間和中庭的周界，但不太會把它們當成地板。立面則是演算成貫穿建築的一道道切口。這個混種型剖面的結構弧形大約30.5公分厚，有些地方填入帷幕牆或多孔隙噴漿混凝土，有些地方則不填入任何東西，把變形空間處理成為外部空隙。

剪切型包含一道與剖面的水平軸或

垂直軸平行的裂縫或切口。

在伸拉或堆疊型剖面裡，

利用垂直剪切導入光、熱或聲音的連結，

效果特別好，

而且不會對構築上的重複效能造成重大減損。

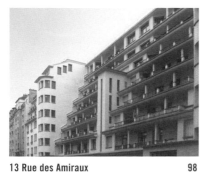
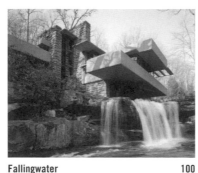

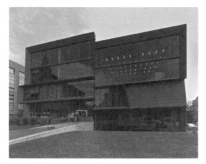

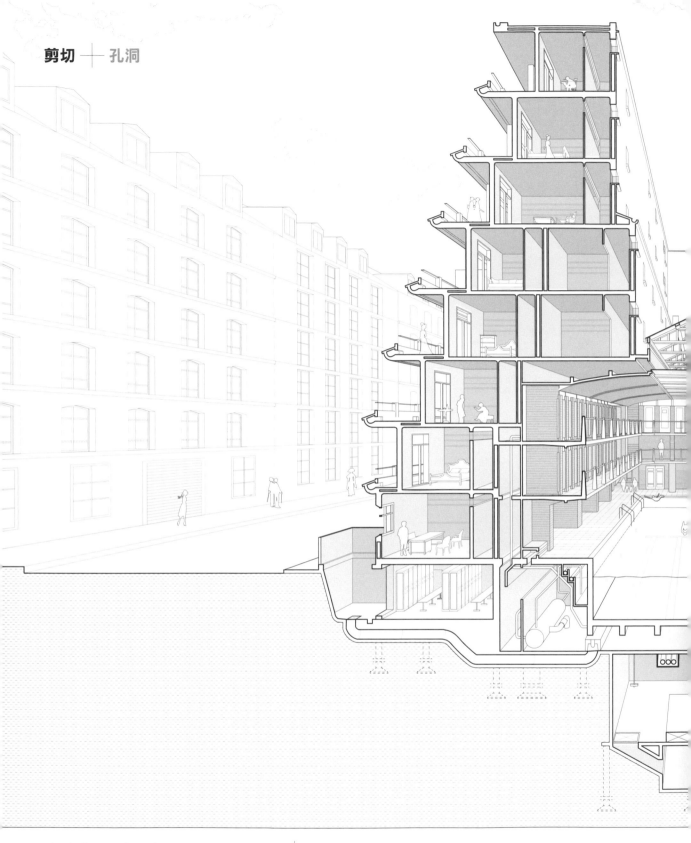

剪切 ＋ 孔洞

上將街 13 號公寓 13 Rue des Amiraux ｜巴黎，法國

這棟社會住宅構成都市街區的三個邊，78間公寓分布在7個樓層，下面另有兩層樓容納一些集體性的計畫項目或實用空間。索瓦吉採用的水平剪切法，在當時是一項創舉。每個樓層往後縮退1公尺，創造出醒目的外部陽台，讓每間公寓都享受到陽光照耀。公寓的格局是三或四房，所有房間都沿著建築物的外圍排列。這棟金字塔型的建築由混凝土結構支撐，覆面貼了陶磚，兩邊的公寓和周遭街道都有良好的採光和通風。剪切剖面的中央是一座游泳池，兩

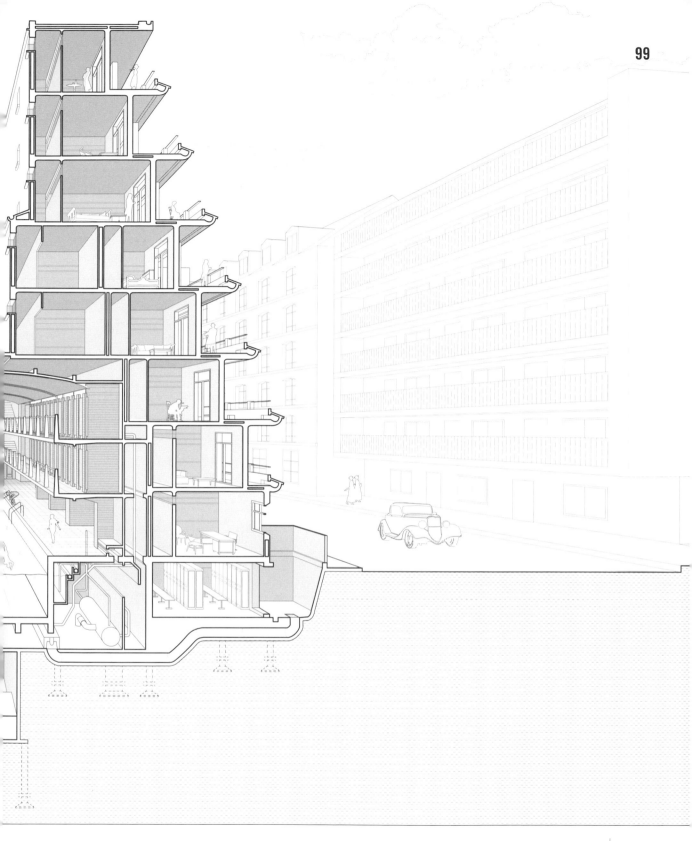

亨利・索瓦吉 Henri Sauvage │ 1930

旁是更衣室,下方有一系列機械房,安置暖氣和通風設備。游泳池的採光來自中央天窗,天窗下方是公寓的小型儲藏室。這棟建築已成為日後無數水平剪切剖面的模型。在這類剖面裡,住宅或其他私人單元通常會設置在面天的

梯狀樓層上半部,不需要自然採光的集體性社交項目,則會安置在梯狀樓層與地面之間的空隙處。

剪切

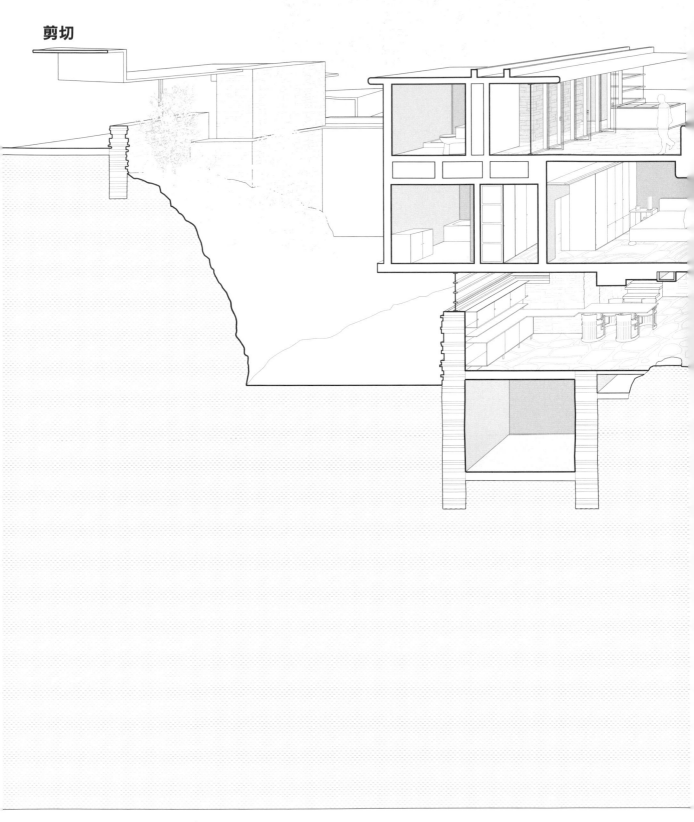

落水山莊 Fallingwater　│　米爾朗 Mill Run，賓州，美國

萊特在賓州鄉下設計的這棟著名度假屋，要經由一條穿越
小橋、環繞在建物四周的車道抵達，車道將住宅與山坡區
隔開來。建築物內部，有一個開放平面的起居樓層，以及
上方兩個樓層的臥房。混凝土墩柱嵌入既存的岩石裡，構
成建築的基座。住宅用承重牆錨定在基座上，牆上貼了當
地的石材做為覆面。用混凝土格子板構成的樓板，懸挑在
溪水上方，長達18英尺。一塊基地大石從起居室壁爐的
地板上浮冒出來。房間內部和房間之間的天花板高度都不

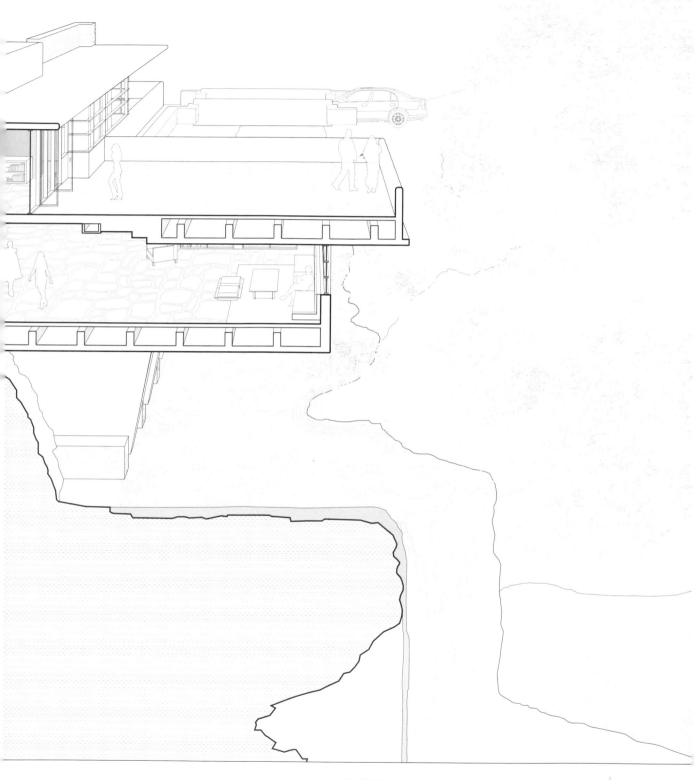

法蘭克・洛伊・萊特 Frank Lloyd Wright | 1939

一樣，最低的只有1.9公尺。這裡的懸臂和標準的水平剪切不同，在平面上並非一模一樣的複製，而是朝三個不同的方向突挑，長寬也都互異。這種變化的結果，讓山莊的每個方向都有懸臂和陽台。在這個剪切型剖面裡，懸臂在視覺、聽覺和形式上都做了延伸，一方面將住宅的實質嵌入地景，同時又跟基地的堆疊岩層相呼應。

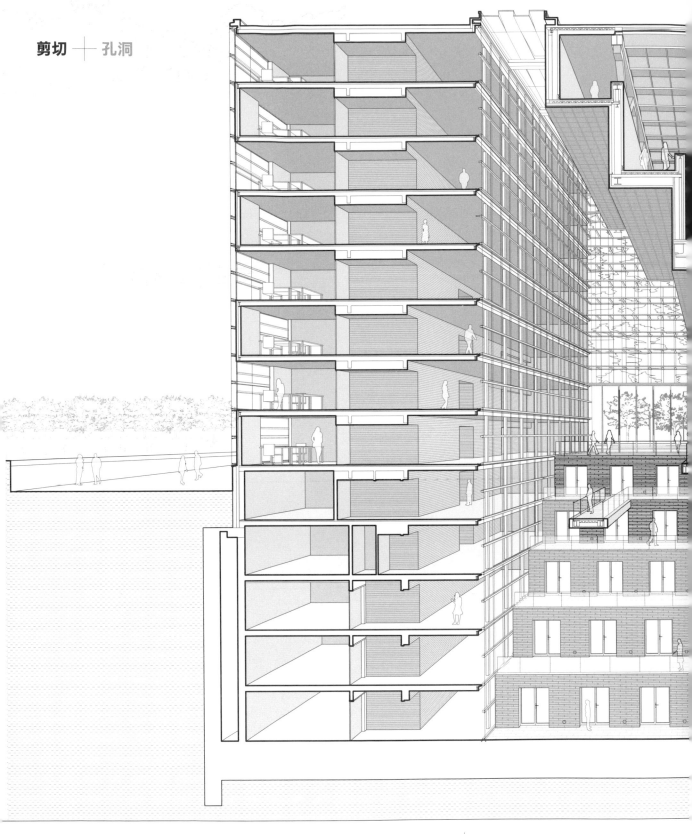

荷蘭聲音與視覺研究所 Netherlands Institute for Sound and Vision | 希弗薩姆 Hilversum，荷蘭

這個矩形建築體包含荷蘭電視和廣播的研究中心與國家檔案館。建築的高度不得超過地面25公尺，包含13個樓層的辦公室和技術裝置區，地下5個樓層的檔案室，以及飄浮在中央大廳上方的三層樓展覽空間。來自天窗和彩繪玻璃立面的光線，順著中庭進入下方石板覆面的檔案室。從地面層進入中央大廳，空間同時朝上下兩個方向延伸，往下是由三道橋樑連結的階梯狀峽谷，往上是與展覽樓層毗連的鋸齒狀空隙。以垂直方向同時往上和往下剪切，把內

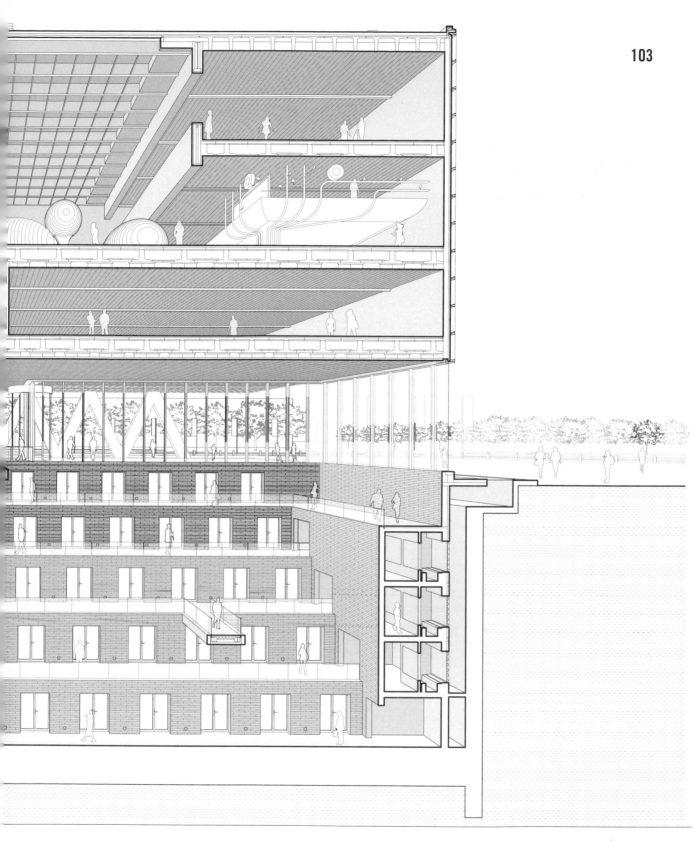

訥特林斯・里代克 Neutelings Riedijk Architects | 2006

部空間做了扭轉。這個剪切型剖面對內部造成的最顯著影響，不是發生在剪切的樓層內部，而是剪切塑造出來的中庭形狀。弔詭的是，這個往建築中心切鑿的中庭，不但強調出三個不同區塊的功能劃分，還把這個剪切型剖面聚合成清晰可辨的整體。

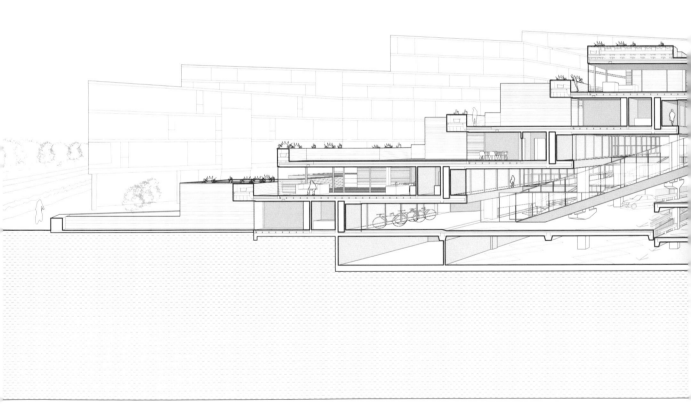

山形住宅 The Mountain Dwellings │ 哥本哈根，丹麥

山形住宅由上方的公寓區和下方的停車場組合而成。一道斜向電梯連結每個停車場樓層和住宅廊道，由停車場這邊進入公寓那頭。每間公寓都繞著自己的L形大庭院進行配置，庭院有內建的花台，在公寓之間提供視覺屏障。北側和西側的立面罩了鋁板，上面的通風孔鑿成聖母峰的圖案。這個案子承襲了一項悠久的建築傳統，把停車場放在水平剪切型住宅的下腹位置，25度的大斜角可以容納480個停車位——遠超過80戶公寓住宅的需求（這棟建築最初

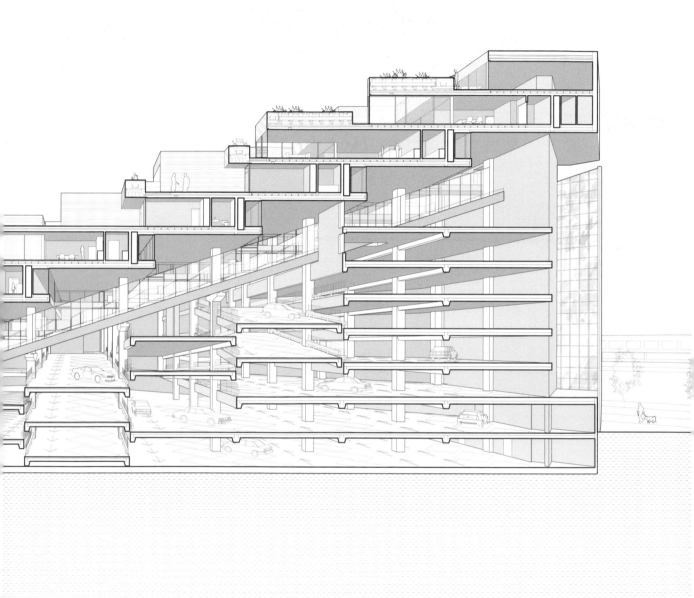

BIG / JDS BIG-Bjarke Ingels Group / JDS Architects | 2008

是打算蓋成停車場）。這種水平剪切也讓住宅可以享受大
面積日照，適合設計戶外庭院。

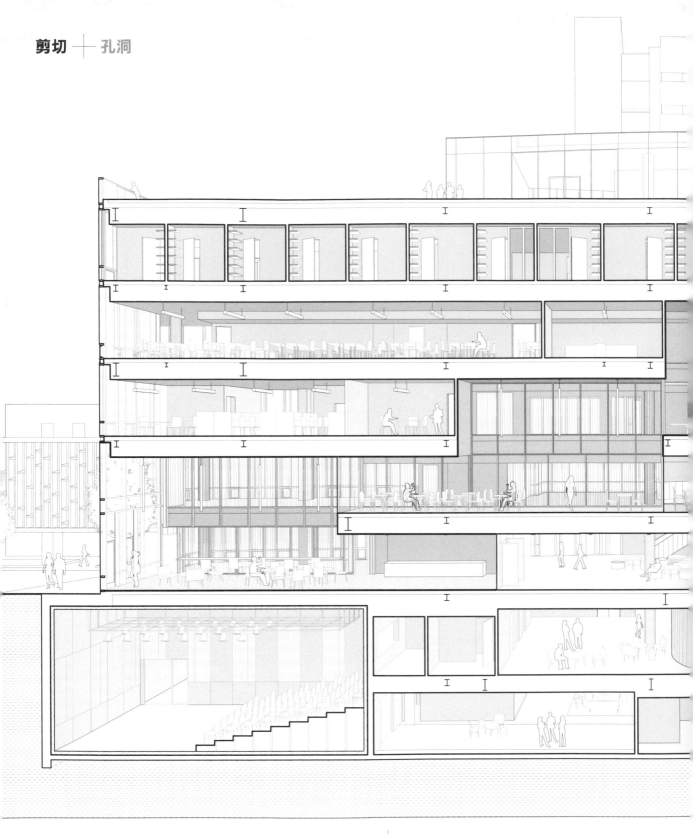

伯納德學院黛安娜中心 Barnard College Diana Center | 紐約，紐約州，美國

與百老匯平行的這座藝術中心，包含了工作室、教室、辦公室、展覽藝廊、一座黑盒子劇場、一間咖啡館、一間餐廳和500個座位的圓形表演空間。四個挑高空間以對角線方式堆疊，在視覺上形成一個穿越建築中心的連續空隙。

這個空隙以客製化的燒結玻璃板接合在面對百老匯的東立面上。基於聲學原因和防火考慮，這些體塊用透明玻璃區隔開，各自負責各自的社會項目，但在視覺上可以貫穿整棟建築以及毗鄰的校園草地。屬於學院的計畫項目分布在

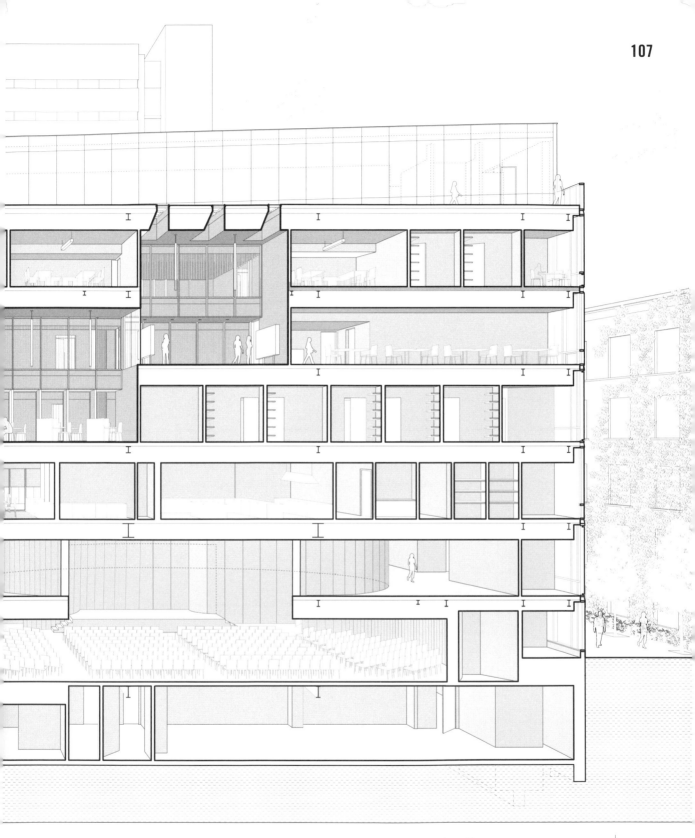

魏斯／曼弗雷迪 Weiss/Manfredi │ 2010

斜向的空隙四周，最大的一塊空間，也就是圓形表演廳，
則是擺在水平剪切下方。面西那側的動線延伸到玻璃體塊
裡，向外懸挑到建築物的地坪之外。這個剖面結合孔洞型
的空間和光學效果，以及水平剪切的積累效果。

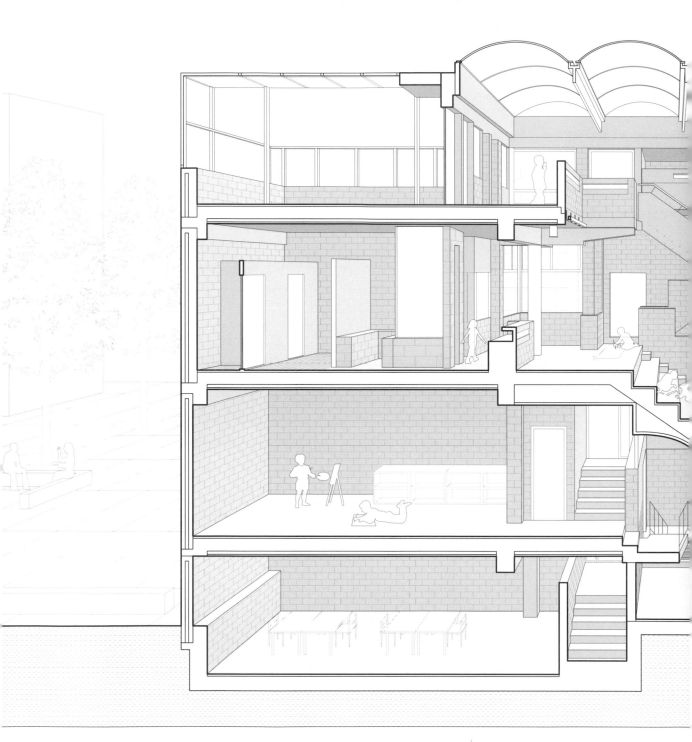

阿波羅學校—威廉史巴克學校 Apollo Schools—Willemspark School ｜ 阿姆斯特丹，荷蘭

阿波羅學校由兩棟建築物組成，做為正規體制之外的小學補校。一棟是威廉史巴克學校，另一棟是蒙特梭利學校（Montessori School），這裡的剖面是從威廉史巴克學校往東看向蒙特梭利學校。兩棟學校都是採用同樣的空間組織，一個中央空間透過階梯狀的剪切剖面與位於四個角落的教室連結起來。這裡的剪切不是由樓梯做為中介，而是透過可以當成座位的大型階梯，把剪切處變成聚集的地方。這個剖面用位於學校中心的動態階梯教室取代傳統的

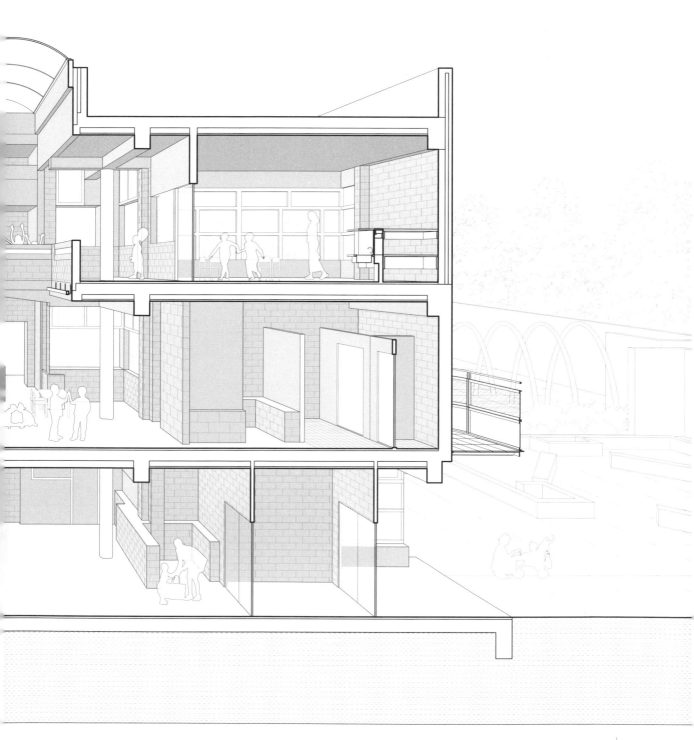

赫曼‧黑茲貝赫 Herman Hertzberger | 1983

教室廊道，讓即興表演和有組織的日常活動在此上演。圓弧形的天光照亮中央空間，跟實體牆面取得平衡，後者的設計目的是為了把學習環境的焦點往內聚集。這個剪切型剖面雖然可以讓不同樓層進行視覺交流，但也同時保有每間教室內部的私密性，不會讓對角視線進入教學空間的核心位置。

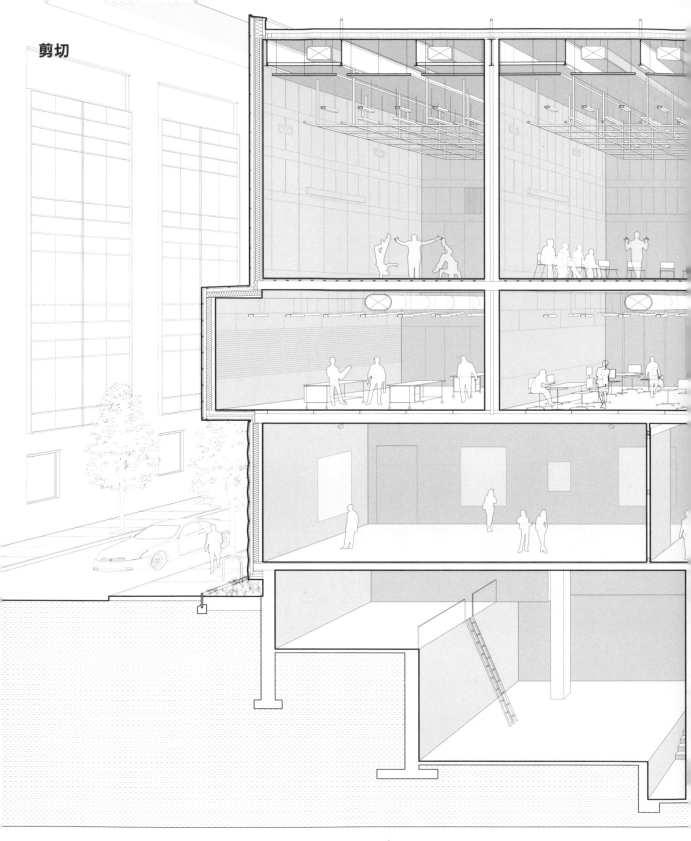

剪切

格諾夫創意藝術中心 Granoff Center for the Creative Arts | 普羅維登斯 Providence，羅德島，美國

這個強調垂直剪切的創意藝術中心，結合了一個演藝廳、一個電工場、一個錄音室、南邊的產品工作和藝廊、木工坊、多媒體室，以及北邊的另一個產品工作室。底樓通道寬到足以成為廊廳，兩邊分別是演藝廳和藝廊，可同時看到建築物的多個樓層。天花板上的機械系統大多是露明的，場鑄混凝土樓層橫跨東西，沿著25.4公分寬的雙層玻璃隔牆平行排列，讓玻璃脫離垂吊的天花板和柱子。玻璃牆可以隔絕不同計畫項目之間的聲響，同時強化跨領域

迪勒‧史柯菲迪歐+倫佛 Diller Scofidio + Renfro │ 2011

的視覺交流。伸縮式百葉窗安置在窗板間,控制光線和私密性。建築師知道垂直剪切會造成動線斷裂,因此在建築物後方設置一個大樓梯間,將剖面上的各個樓層收攏在一個集合性區塊,並用身兼休息室功能的樓梯平台收尾。

孔洞是一種務實常用的剖面生產法，

孔洞的大小和數量彈性很大，

從兩個樓層之間的單一小開口，

到用來組織整棟建築的好幾個大型中庭。

孔洞用失去的樓板面積交換剖面上的好處。

孔洞是空間上的寶貴質素，

可機動部署以提升垂直效果。

HOLE 孔洞型

Larkin Building 114
Frank Lloyd Wright

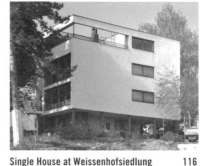

Single House at Weissenhofsiedlung 116
Le Corbusier

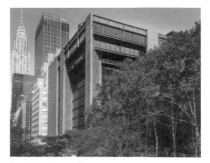

Ford Foundation Headquarters 118
Kevin Roche John Dinkeloo and Associates

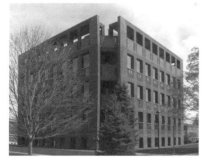

Phillips Exeter Academy Library 120
Louis I. Kahn

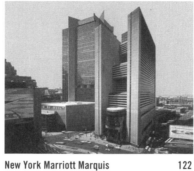

New York Marriott Marquis 122
John Portman & Associates

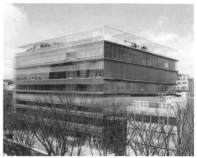

Sendai Mediatheque 124
Toyo Ito & Associates

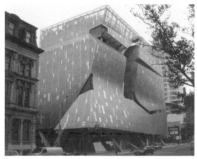

41 Cooper Square 126
Morphosis

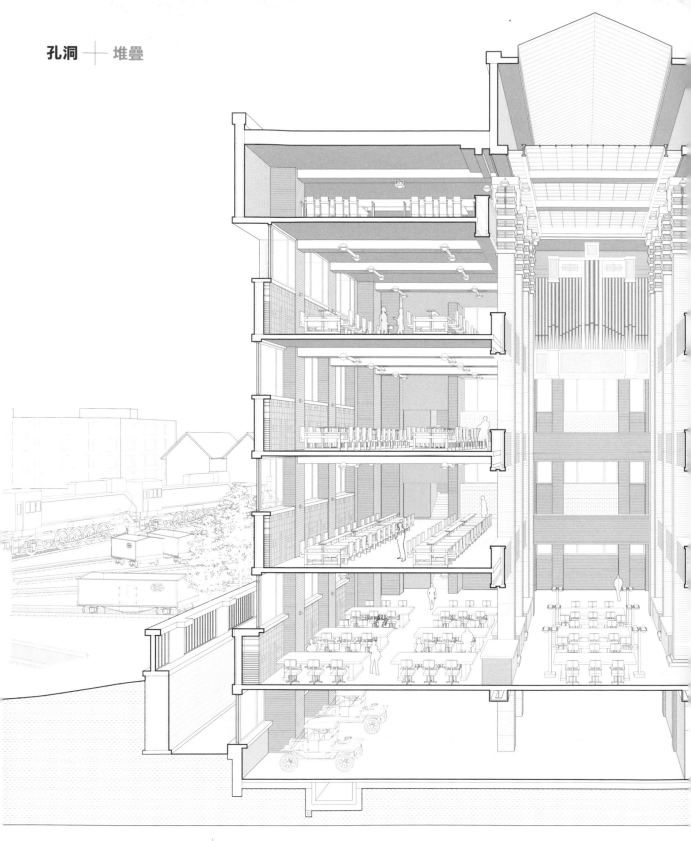

拉金大廈 Larkin Building　│　水牛城，紐約州，美國

這是一家肥皂公司總部，包含四個主要的開放式辦公樓層；一個地下停車場和檔案儲藏空間；餐廳、廚房和溫室在最頂樓。從建築物東面（圖中的右邊）進入，可看到7.7公尺寬、34.1公尺長、23.2公尺高的中庭。雙層玻璃

天窗覆在中庭頂端，讓挑高4.9公尺的開放式辦公樓層可以享受自然照明。建築物是用鋼架加上鋼筋混凝土樓板。辦公室樓層的界牆底部襯了文件櫃，視線上方則是安裝雙層玻璃高側窗。文件櫃擋住住戶外景觀，把視線重新導向內

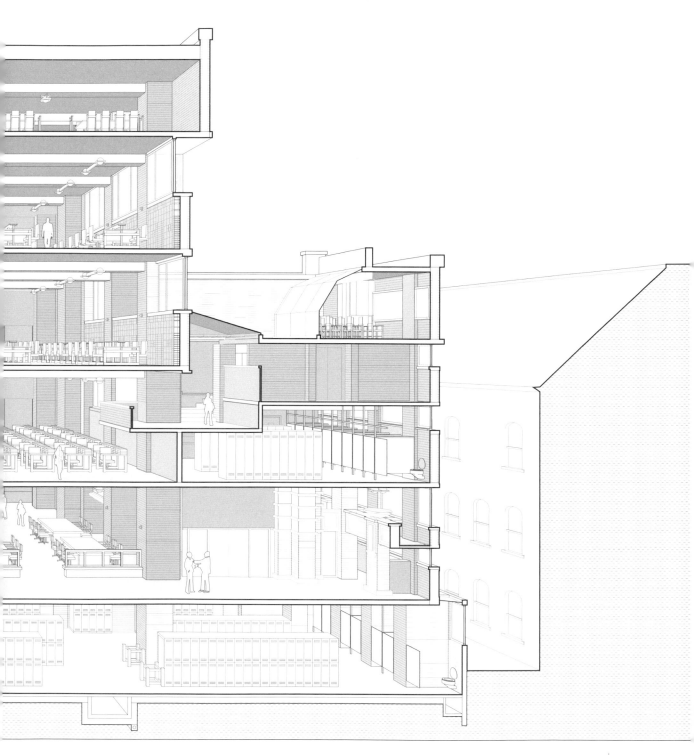

法蘭克・洛伊・萊特 Frank Lloyd Wright │ 1906

部中庭。空調分布在中庭的空間護欄上,為密閉環境提供降溫效果,由於周遭都是工業區,密閉空間可保護員工不受汙染侵害。樓梯間和垂直管槽結合,把空氣吸入位於建築物四個角落的機械系統裡。中庭的規模在光效能與熱效能之間取得平衡,開放式的設計也有助於提升集體努力。

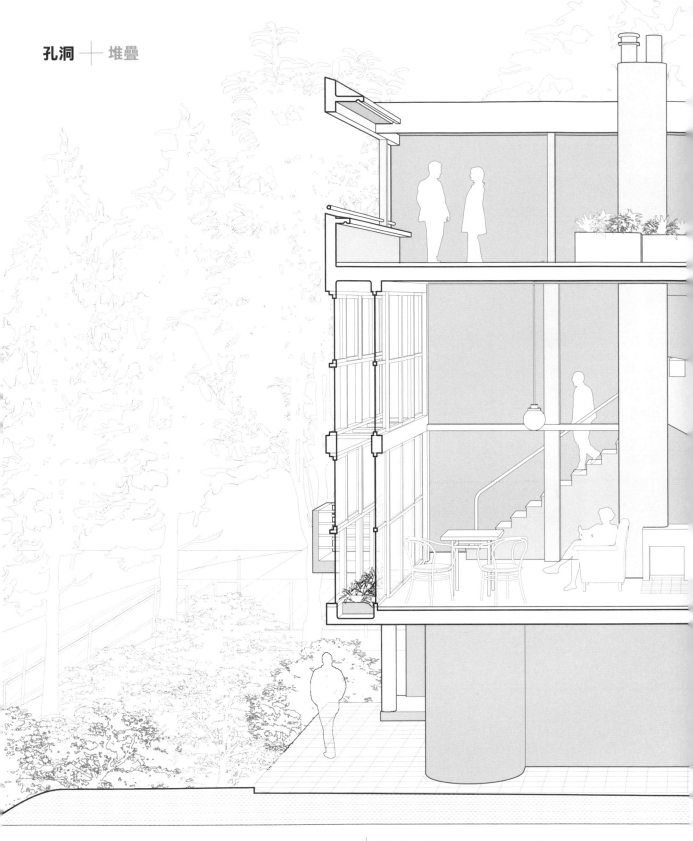

白院獨棟住宅 Single House at Weissenhofsiedlung ｜ 斯圖加特 Stuttgart，德國

這是柯比意為1927年白院住宅展設計的中產階級獨棟住宅，把他早期提出的雪鐵龍方盒（Citrohan）付諸實現。雪鐵龍方盒是一種原型居住單位，以剖面中央的挑高孔洞為核心組織設計。這棟住宅在結構上體現了柯比意的「新建築五點」，住宅架在兩排混凝土柱子上，一排5根，間距2.5公尺。柱子露明，做為底樓的椿柱。上方樓層的一排柱子封在外牆上；另一排框住樓梯間的一側。三樓的地板斜切開來，形成一個帶斜角的陽台，讓位於夾層的父母

柯比意 Le Corbusier | 1927

親臥房、浴室和女孩房可以俯瞰下方的挑高客廳。由前後兩層可獨立操作的窗戶所組成的雙樓高玻璃牆，創造出可產生熱效應的雙層皮和間隙溫室。頂樓分成露台和嵌套式的臥房組，露台用未裝設玻璃的水平帶窗收邊。臥房與臥房之間的隔板可做為床鋪和床單的儲藏櫃。在這個機械時代的住宅原型裡，建築師利用孔洞型剖面來組織現代家居生活。

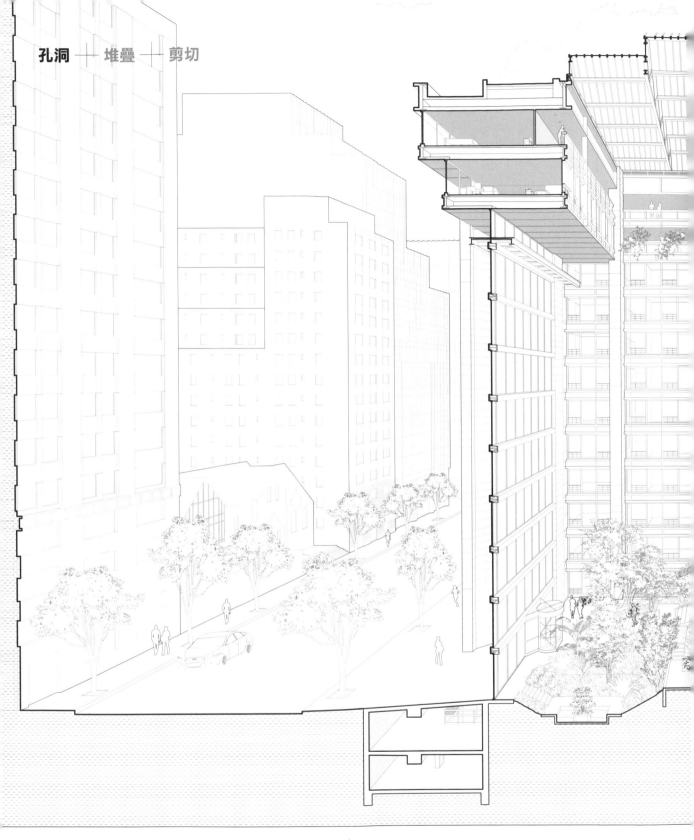

孔洞 ┼ 堆疊 ┼ 剪切

福特基金會總部 Ford Foundation Headquarters │ 紐約，紐約州，美國

福特基金會總部以位於玻璃中庭裡的內部花園為特色，在個別的隱私性與集體的企業精神之間取得精彩平衡。由於計畫書要求的功能比實際可興建的空間小很多，因此可把多餘空間轉變成市民設施。54.6公尺高的中庭不對稱地

位於建築物的東南角，一方面可讓不同辦公室彼此視線互通，同時以斜向角度提供東河的景致。跨距25.6公尺的鋼樑在南面和東面撐住十層樓的玻璃立面，讓過往民眾可以看到內部花園，並讓內庭充滿光線。中庭的西北兩側是

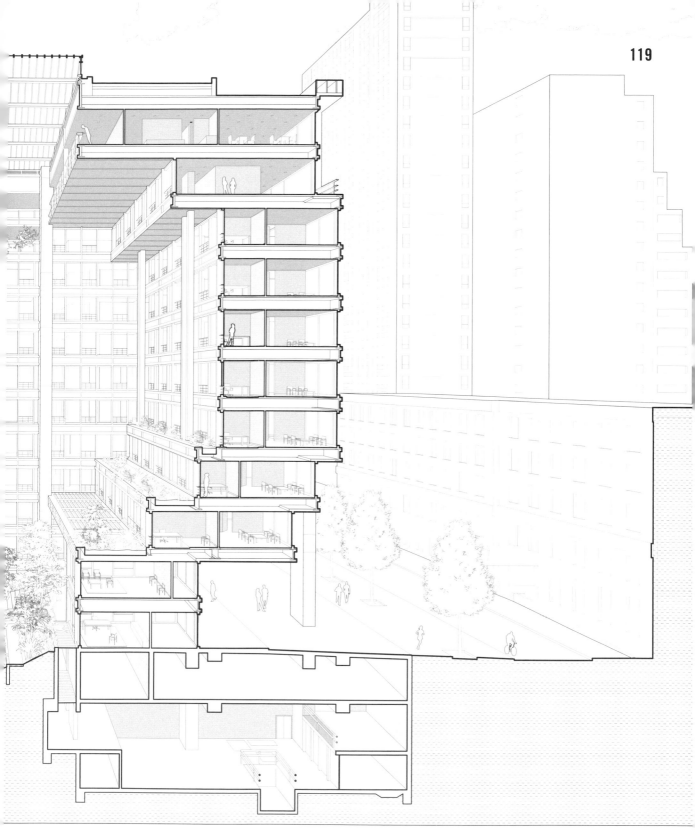

羅契與丁古魯建築事務所 Kevin Roche John Dinkeloo and Associates │ 1968

全面裝設玻璃窗的辦公區，讓溫和的溫室空氣可以流通。
孔洞剖面的最頂層是行政套房、集體用餐區，外加一個遼
闊的採光天窗。

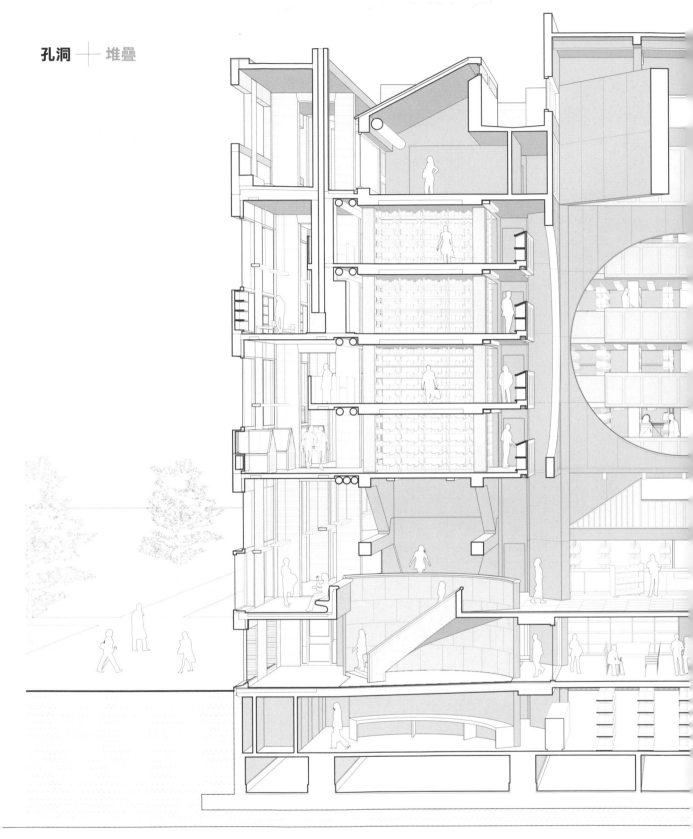

埃克塞特學院圖書館 Phillips Exeter Academy Library │ 埃克塞特，新罕布夏州 New Hampshire，美國

埃克塞特圖書館的中庭位於正中央，四面由混凝土結構包圍，高21.3公尺。中庭的頂端罩了一個4.9公尺深、宏偉的混凝土斜撐構架，四周用木頭覆面的高側窗包裹，這個孔洞或中庭把光線引入33.8×33.8公尺的正方形圖書館

的正中央，照亮下方的動線和參考書樓層。中庭的四邊都有一個多層樓的圓孔，可看到每個樓層的木頭覆面樓座以及樓座後方的書架，這些樓座一直延伸到建築物的外緣。博物館的最外圍，有210個內建的單人閱覽座位，將木頭

路康 Louis I. Kahn | 1972

家具和外部的磚造皮層融為一體，創造出合成式的牆剖面，由材料暗示其用途。混凝土樓板的輪廓將照明設備、機械系統和樓梯間整合起來，同時承納了相當大的結構荷載。雖然孔洞型剖面為這座二十世紀圖書館增添了生動氣息，但是它的磚造墩柱沿著迴廊形成一種古城牆的雉堞感，與中世紀的圖書館遺澤相呼應。

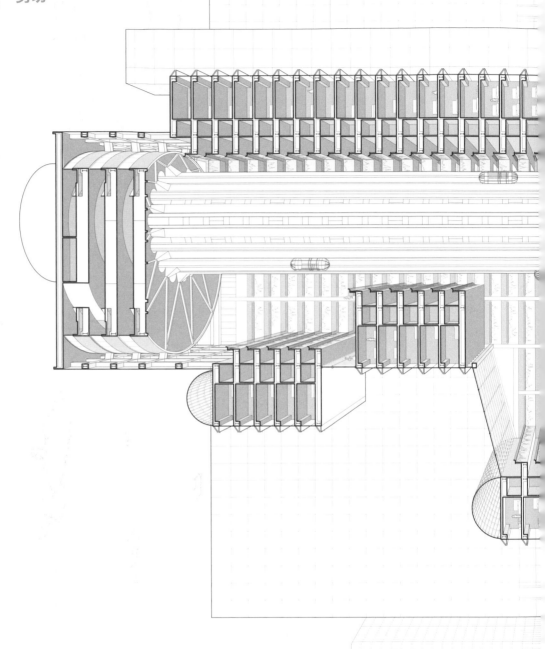

紐約馬奎斯萬豪大飯店 New York Marriott Marquis ┃ 紐約，紐約州，美國

這是波特曼設計的諸多大飯店之一，這些飯店都是繞著一個超大的室內中庭。這棟建築的主要結構是位於南北兩邊的兩座垂直長條體，由鋼構架和預鑄混凝土板組合而成。位於西邊的第三座垂直長條體把前兩座平行的長條體連結

起來，並用一連串的五層樓組跨疊在面對時代廣場的東立面上。1,876間飯店客房圍繞著143.3公尺高的中庭。開放式走廊和懸吊的植物構成不斷重複的水平條帶，強化中庭的暈眩效果。在面對時代廣場如瀑布般層層排列的五層

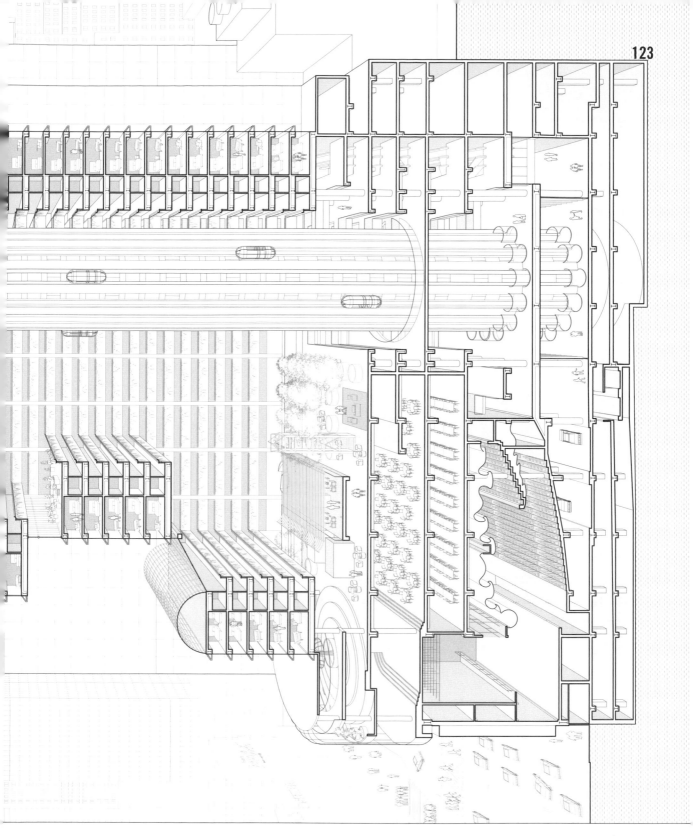

約翰・波特曼 John Portman & Associates ｜ 1985

樓組裡，設置了休息室可欣賞街景和下方中庭。12道玻璃電梯沿著中央的混凝土豎井在中庭爬升，連結頂端3個樓層的旋轉餐廳和休息室與下方的厚實基座，基座裡設置了宴會廳、1,500個座位的百老匯劇場，以及許多會議室。旅館的入口處，一條室內街道連接到一排電扶梯，可爬升8個樓層，抵達位於中庭底部2,787平方公尺的空中大廳。在這個孔洞型剖面裡，因為波特曼把內部環境和時代廣場切離開來，而讓壯觀內部得以展現。

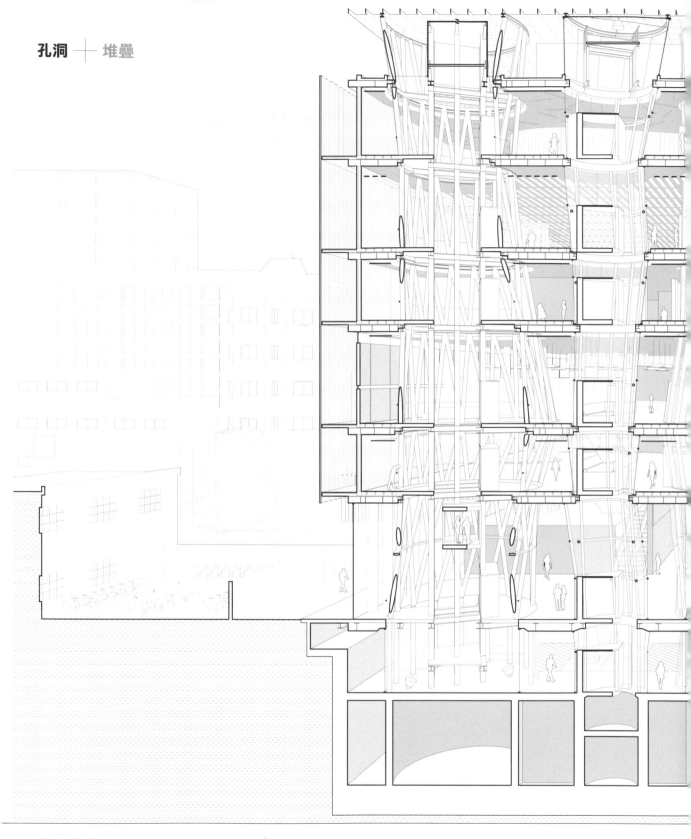

仙台媒體中心 Sendai Mediatheque │ 仙台，日本

仙台媒體中心的結構柱貫穿地板，形成剖面上的孔洞。13根垂直的鋼格柵管貫穿8個樓層，為空氣、水、電、光和人提供流通管道。格柵管在地板高度的位置，用內嵌在樓板裡的鋼環與地板接合。40公分厚的樓板結構在平面上看起來有如蜂巢，讓每個樓層可以橫跨在大小不一的格柵管中間，讓這些管子弔詭地在它們支撐的樓板上穿孔。這些輕格柵管一方面在結構上很穩固，又能讓視線穿越個別樓層和下方的堆疊樓板。管子採用玻璃覆面，可減緩煙

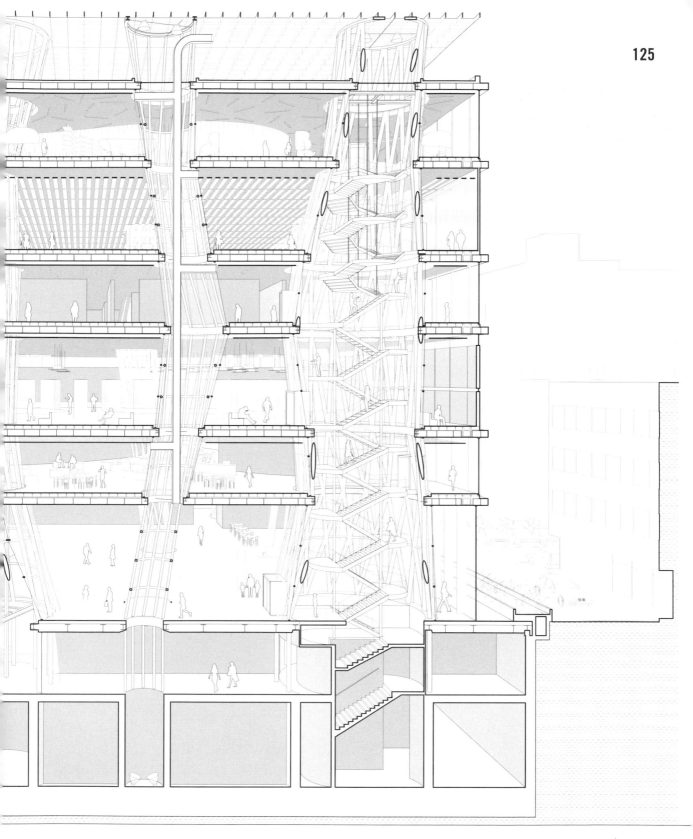

伊東豐雄 Toyo Ito & Associates | 2000

霧和火勢蔓延。每個樓層都提供一個半自主性的機能,包
括公共聚會空間、圖書館、藝廊、工作室、電影院和辦公
室,並用孔洞型剖面將各個樓層統整起來,變成這棟建築
的招牌形象。

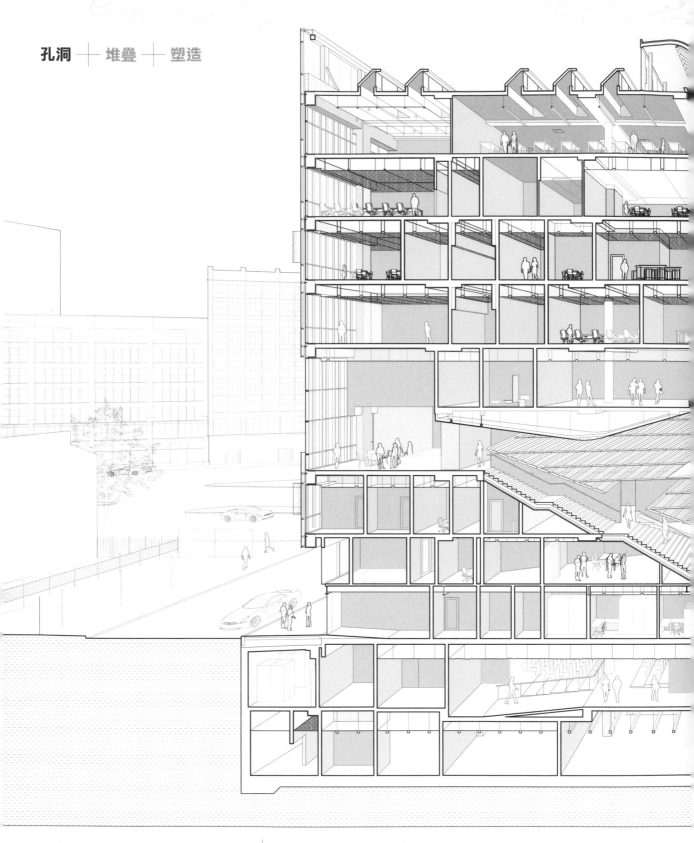

孔洞 ＋ 堆疊 ＋ 塑造

庫柏廣場 41 號 41 Cooper Square ｜ 紐約，紐約州，美國

這棟學術和實驗大樓是為庫柏聯盟學院（Cooper Union）
設計，由線形堆疊加上一個圖案複雜的剖面空隙組合而
成。雖然建築主體大多是用傳統的結構鋼格所組成，但是
底樓的混凝土斜墩柱可跟街道形成流動關係，並讓視線進

入地下層的公共藝廊與講廳空間。建築師在地面層上方布
滿實驗室、辦公室和教室的堆疊樓層中間，鑿出一座上下
貫穿的中庭。這個旋扭形狀的中庭，在樓層之間創造視
覺、社交和動線交流，同時將天光引入，促進空氣流通。

墨菲西斯建築事務 所Morphosis | 2009

中庭是由鑲嵌在玻璃纖維強化石膏裡的鋼管格柵扭絞而成，既像一個孔洞又像一個嵌套圖形，上半段還有好幾道宛如雕塑、覆了半透明背光板的樓梯。一道宏偉階梯連結入口和位於四樓的學生交誼廳，挑高的設計可以飽覽城市景觀。這道階梯既是移動也是聚集的場所。藉由雕塑狀的天花板和地板，為中庭提供變形和延伸的機能。中庭的形狀與西立面上的多孔不鏽鋼板交錯，將建築物與都市涵構連結起來。

傾斜型改變了可佔居的水平面的角度，

有效地把平面旋轉成剖面，

創造連續的水平表面。

和堆疊、剪切和孔洞型不同，

傾斜型模糊了平面和剖面的區別。

利用傾斜的做法，

剖面不須犧牲平面就能發揮功能。

INCLINE 傾斜型

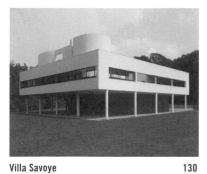

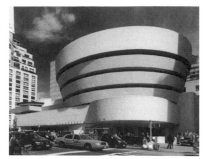

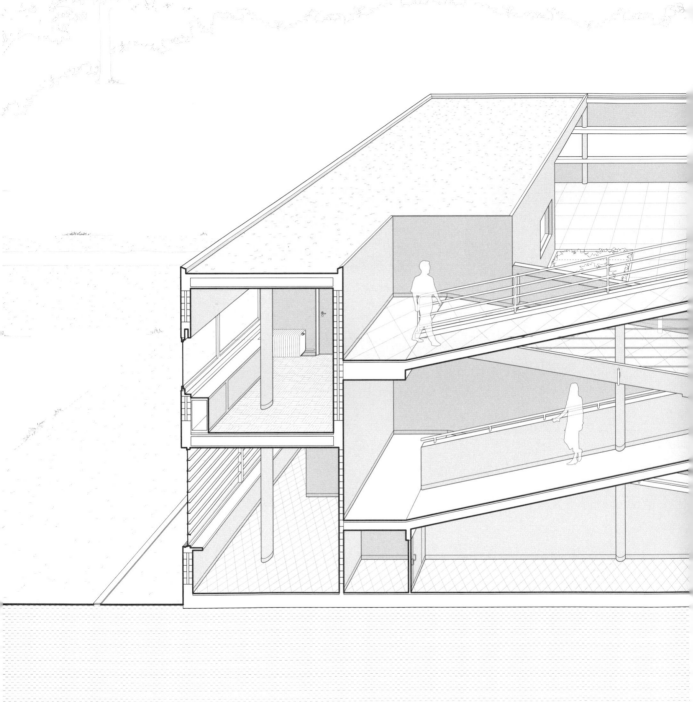

薩伏衣別墅 Villa Savoye │ 普瓦西 Poissy，法國

柯比意為薩伏衣別墅設計的那條斜坡道，組織了整棟別墅的動線，並在建築史上具有開創性地位，成為「建築散步」（promenade architecturale）的經典範例。這條中央斜坡道位於正門的軸線上，提供一條可連續行走的表面，

從底樓經由主樓層的露台抵達屋頂的日光浴室。不過剖面上的連續性倒是伴隨著平面上的斷裂。這條1.25公尺寬的斜坡道，在平面上造成9.75公尺長的斷裂。斜坡道打斷了規律的柱格，並在別墅中央創造出一種垂直切割，把

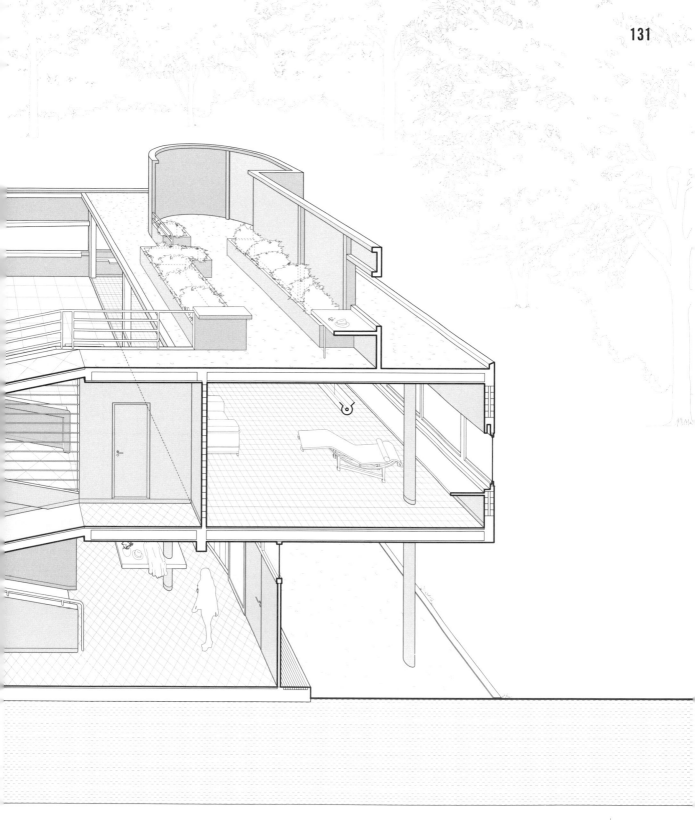

柯比意 Le Corbusier | 1931

內外一分為二。斜坡道上的玻璃豎窗將天光引入，照亮矩
形別墅的中心。這道場鑄的堅固混凝土斜坡道，與填充陶
瓷的混凝土樓板並置，由樑柱構成主要結構。就今日標準
而言，這個傾斜型剖面上的斜坡道算是陡的，它的目的不

只是做為動線，而是在觀念上、組織上和空間接合上扮演
這棟住宅的催化劑。

莫里斯禮品店 V. C. Morris Gift Shop │ 舊金山，加州，美國

莫里斯禮品店是一間既有零售店的加建，也是萊特設計古根漢美術館的前身。從剖面上可以看出插入的斜坡道、錐形拱的入口、一樓的弧形天花板、二樓的隔板，以及懸吊在既有天窗下的壓克力漫射光天花板。萊特為這間小禮品店所做的設計，是以那道螺旋造型的斜坡道為樞紐。4.2公尺寬的圓形坡道把空間的中心點重新設置在半玻璃的入口前廳，懸掛式的泡泡天花板把原本的天窗擋住，遮掩了中心點的偏斜。這條斜坡道的功能，是要引誘顧客爬上二

法蘭克‧洛伊‧萊特 Frank Lloyd Wright ｜ 1949

樓的主要零售區。斜坡道的邊牆上開了一些小孔，將商品展露出來，把行進轉化成瀏覽。雖然斜坡道讓一二樓接連起來，但也因此讓一樓後半部的購物區遭到孤立。這個傾斜型剖面是設置在既有殼體內部的一座裝飾舞台，供購物之用：一棟建築裡的建築。

古根漢美術館 The Solomon R. Guggenheim Museum │ 紐約，紐約州，美國

古根漢美術館的主展廳，是用傾斜型剖面界定整棟建築的經典範例。它的螺旋坡道以3%的斜度往上爬升，全長超過0.4公里，寬度也因向上移動而隨之拓展，在博物館中間形成正圓錐形的空隙，外觀則是一個倒圓錐體。由混凝土肋板支撐的天窗，為28公尺高的中庭注入自然光，由於外部輪廓漸次縮退而形成的周界天窗，為畫作帶來後背光，讓它們看起來宛如飄浮在空中。錐形的混凝土陽台和一體成形的底座，把送風管密封起來。傾斜和水平樓層的

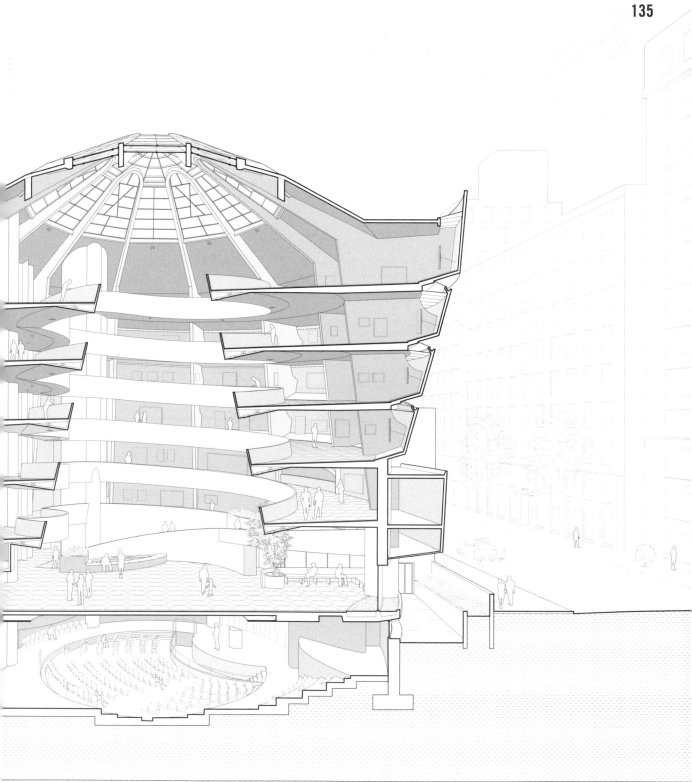

法蘭克・洛伊・萊特 Frank Lloyd Wright | 1959

主要張力點位於底部，萊特在這裡把坡道往上回折，形成底座。戶外的車道門廊將主展廳與行政樓區隔開來。行政樓雖然也呼應了主展廳的圓形平面，但傾斜剖面只限於主展廳，平地板的行政樓層是透過中央的服務性芯核連接，只有一座小型中庭提供有限可見的連續性。在主展廳裡，傾斜型剖面的實質連續性還得到大型中庭的視覺連續性輔助。

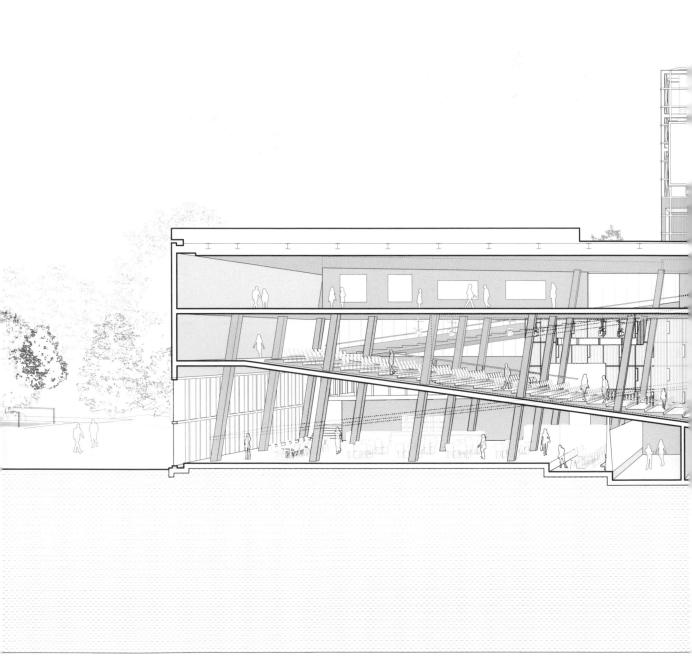

鹿特丹美術館 Kunsthal │ 鹿特丹，荷蘭

這座矩形展覽館抵著一道堤壩的邊緣興建，基地的動線把量體一分為二，朝向兩個不同方向。一條傾斜的人行道連結堤壩頂端和下方公園，把建築中央切出一條斜向通道，馬路就從通道正下方穿過去。一個突然其來的入口位於傾斜的外部通道和傾斜的演講廳交會處。交錯的傾斜樓板模糊了上下之間的區隔。建築順著一條連續的迴路依次展開，讓原本因為基地動線一分為二的斷裂感更形強化。建築師把螺旋博物館的單向性做了重組，讓動線迴圈的傾斜

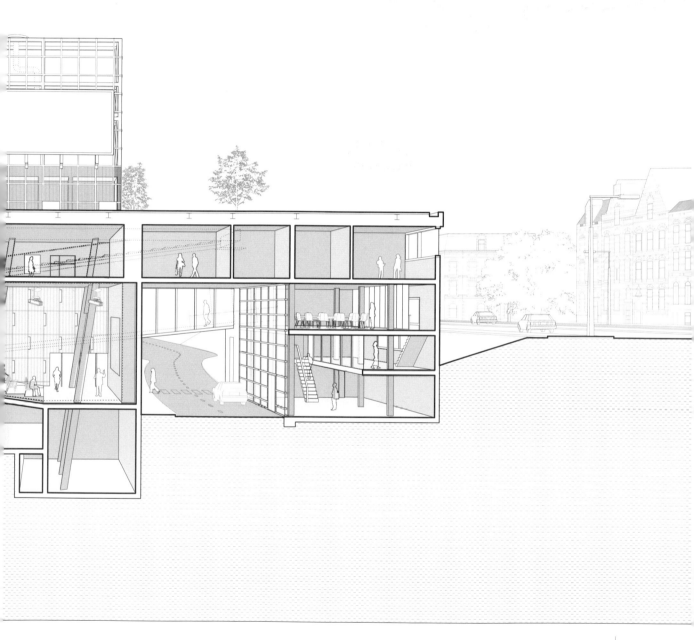

大都會建築事務所 OMA │ 1992

表面從入口的演講廳朝底樓的大廳往下降,然後往上爬到二樓的展覽廳,接著繞到演講廳的後方,順著拉長的階梯爬上三樓展廳,這裡可以看到堤壩對面的屋頂景致。這個剖面上的傾斜表面創造出平面上的各種斷裂,並因此備受稱譽,因為它們沿著動線迴圈誘發出功能配置與體塊配置的衝突與摩擦。

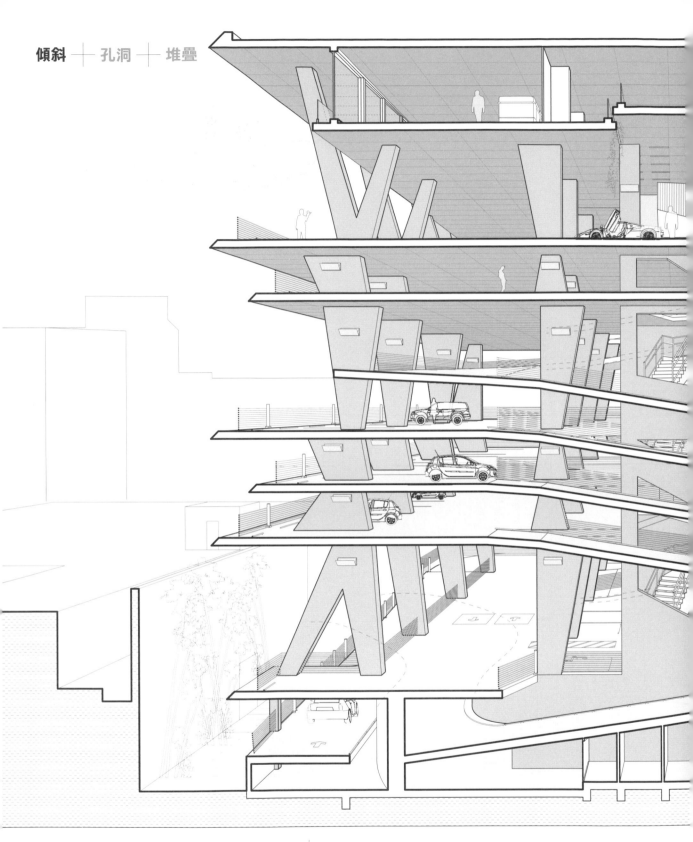

傾斜 ╋ 孔洞 ╋ 堆疊

林肯路 1111 號停車場 1111 Lincoln Road | 邁阿密，佛羅里達州，美國

林肯路1111號停車場因為採用強化結構的傾斜剖面，
把一個可停300輛汽車的車庫轉變成生動、開放的市民
空間，擁抱邁阿密海灘的溫暖氣候。與停車場毗連的
建築是1970年代興建的太陽信託國際中心（SunTrust

International Center），該棟建築也跟新的停車場結構同
步更新，從銀行變身為住宅。停車場的不同樓層用一連串
方便汽車平滑行駛的坡道連結。和傳統的停車場結構剖面
不同，林肯路1111號的交錯樓層不僅可用來停車，還有

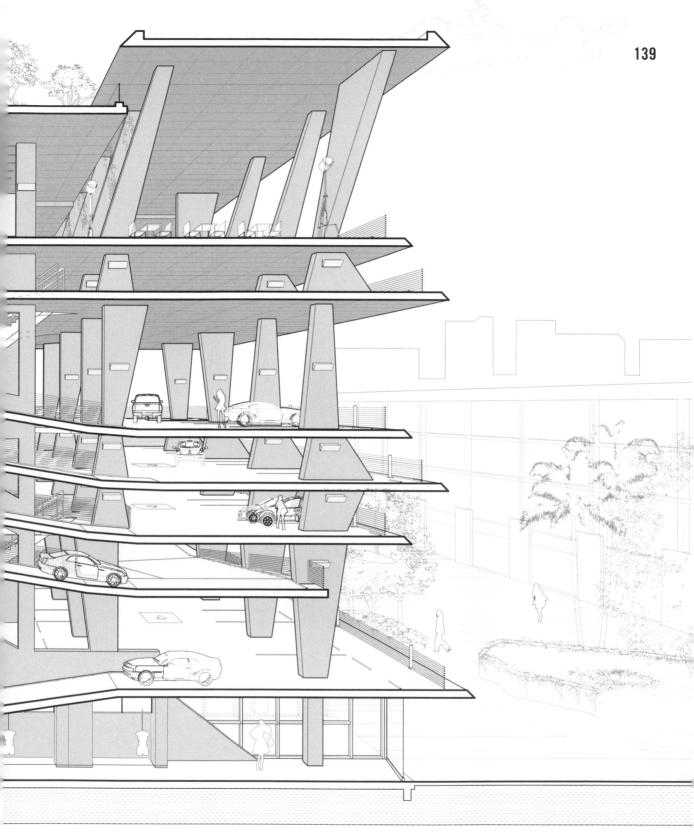

赫佐格與德穆隆 Herzog & de Meuron | **2010**

挑高兩層和三層的空間，可以舉行臨時性活動，包括攝影、瑜珈課程等。圍了小型金屬線護欄的錐形混凝土邊柱，讓結構的外貌顯得輕盈，V形柱則是凸顯出不同的樓地板高度。9個樓層高度不一，從2.4公尺到10.4公尺，同時框住邁阿密的窄景和闊景，五樓的時尚精品店與雕刻似的樓梯間相互輝映，頂樓的餐廳和私人住宅為這條傾斜剖面的散步道畫下句點。

史前歷史博物館 Moesgaard Museum │ 奧胡思 Aarhus，丹麥

這座考古學和民族學博物館嵌入又露出的地景，正好就是該館藏品的主要來源。訪客從這座人造山丘的側邊進入門廳，門廳位於一道巨大樓梯的正中點，引領訪客進入三層樓的展覽空間。這棟建築的最大特色，就是可讓人上去的

10度角綠色斜屋頂，其中一端與平緩的坡地毗連。建築物的斜坡道可以環視四周景色，傾斜的屋頂表面則可供人野餐或滑草。可以把斜坡的底面視為用連續木條組成的天花板，界定出建築內部的主要空間。斜坡表面在靠近底部

亨寧・拉森 Henning Larsen Architects | 2013

的地方內縮收平,為內外之間提供視覺和實質上的聯繫。
這棟建築是由一組水平剪切的堆疊展廳和一個傾斜屋頂重
疊交錯而成。

嵌套型是透過個別體塊之間的
互動或重疊產生剖面。
堆疊型、剪切型、孔洞型和傾斜型
主要以平板運作，
嵌套型則是把 3D 圖形或體塊
布置出剖面效果。
嵌套型剖面的空間、結構或環境效能
通常都優於單獨運作的體塊。

NEST 嵌套型

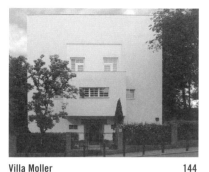
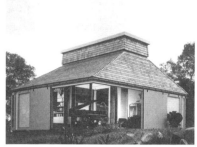
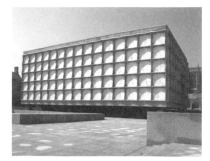
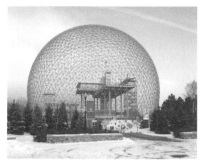
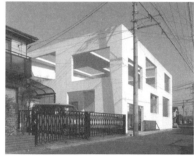
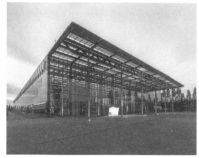
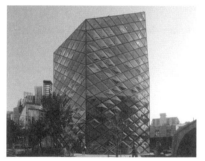
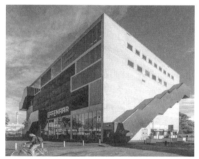

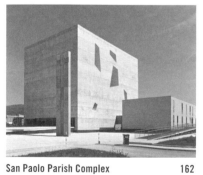

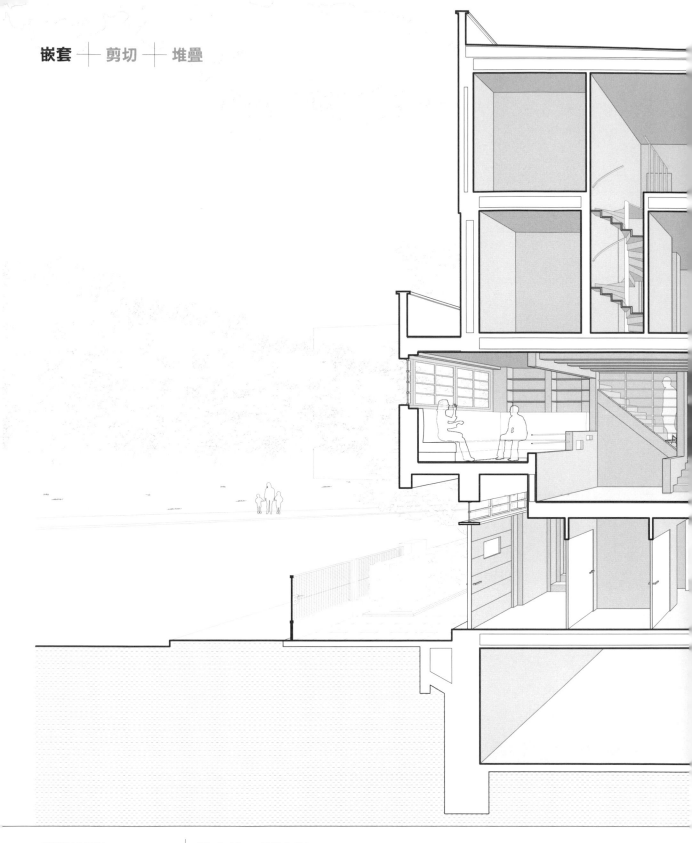

穆勒別墅 Villa Moller ｜ 維也納，奧地利

魯斯處理住宅建築的做法，是以複雜交錯的相互關係把房間聚集起來，這種所謂的「Raumplan」，就是嵌套型建築剖面的範例之一。房間不是佔據樓地板，而是利用靈活的木桿構架讓房間在住宅的體積和剖面裡擁有獨特的空間位置。房間彼此緊連，錨定在承重的外牆上。穆勒別墅包含一間音樂沙龍、餐廳、書房、工作室和五間臥房。對稱前立面如面具般把複雜的內部序列和剖面隱藏起來。雖然穆勒別墅只有四層樓，卻有8個不同的高度變化，在靜

阿道夫・魯斯 Adolf Loos | 1928

止、移動、活動和觀看之間編排出錯綜複雜的順序。尤其特別的是，餐廳和音樂沙龍中間的開口框住兩個房間正在進行的活動，並用開口上的三個可伸縮階梯區隔彼此。跟這組視線垂直交錯的視線，是從大門上方的內建長椅往下

斜穿過音樂沙龍，望向後方的花園。依序繞穿各房間的樓梯間，為這個嵌套型剖面增添生動感。

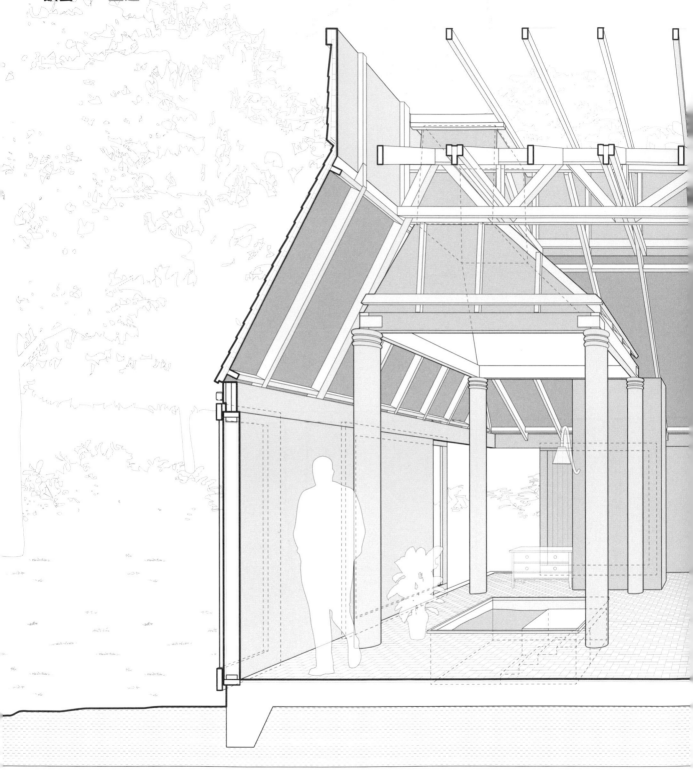

摩爾自宅 Moore House　│　奧林達 Orinda，加州，美國

摩爾為自己設計的這棟住宅，在8.1公尺見方的狹窄地坪內，嵌套了一系列的獨特空間。用4根木柱撐住錐形木漏斗頂罩的兩組空間，不對稱地設置在正方形平面上。這兩座「小神龕」（aedicule）的開口對著屋頂，上面罩了天

窗，內邊漆成白色，照亮龕裡的凹盆式浴槽和起居室。內部空間只用一些非結構性的隔板在後方圈出一座櫥櫃和一間廁所。用標準尺寸木材製成的屋頂，架在四側的外牆上。這些外牆只有一半固定在基地上，另外一半是由吊在

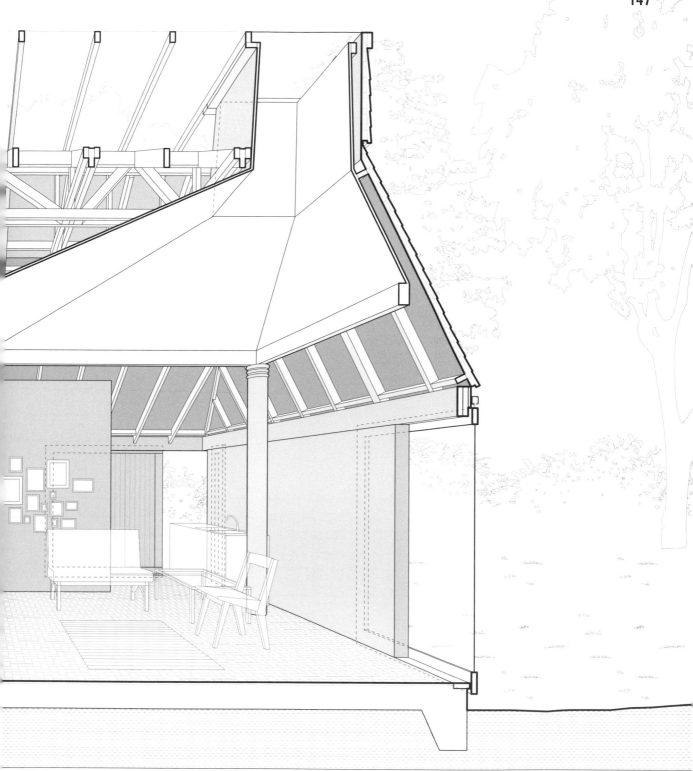

查理斯・摩爾 Charles Moore | 1962

滑軌上的木板和玻璃板組成；這些滑牆可以拉到固定牆的前方，把房屋的四個角落全部打開。由於四個角落沒有任何結構物，這個嵌套型剖面遂變成房子的主要結構，以8根室內柱子鎖在橫跨於屋頂最高點的木桁架上。這棟住宅藉由嵌套型剖面而得以在狹小的空間裡創造出劇場感和複雜性。

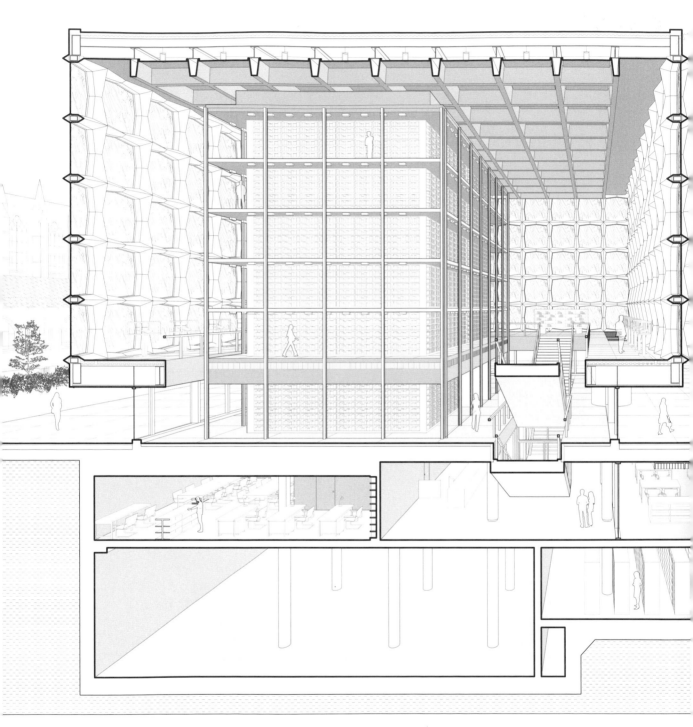

拜內克善本書和手稿圖書館 Beinecke Rare Book and Manuscript Library │ 紐哈芬 New Haven，康乃狄克州，美國

位於耶魯大學裡的這座善本書和手稿圖書館，展現出嵌套型剖面如何利用多層皮結構來調節光線和氣候。外盒子是由四面鋼構空腹桁架牆組成，覆上琢面石材和預鑄混凝土。桁架形成的網格裡，嵌入3.2公分厚的半透明大理石板，過濾掉紫外線並提供間接照明。這個石頭容器裡另外放了一個內盒子，用鋼結構和玻璃板組成，裡頭有精密控制的溫度和氣候。這個玻璃盒子讓珍貴的善本書塔可以在嚴密控制的環境下呈現在世人眼前。展覽用的夾層包繞在

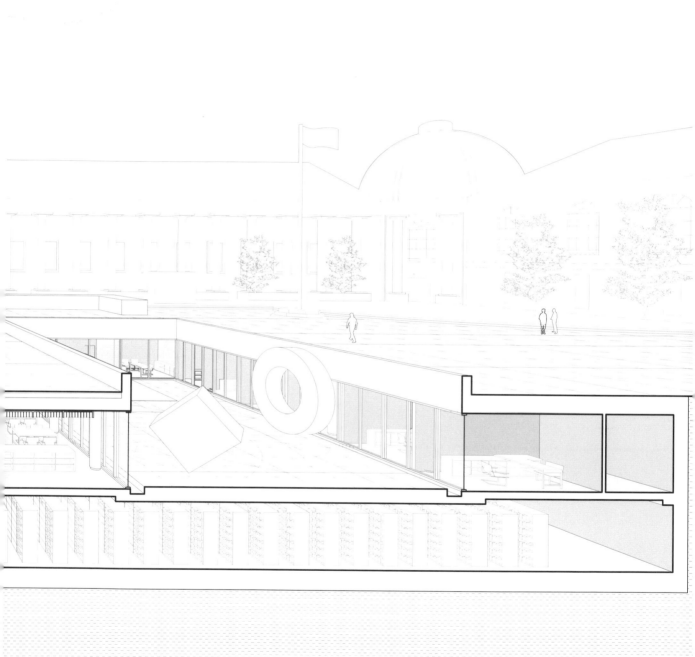

SOM建築事務所 Gordon Bunshaft of Skidmore, Owings & Merrill │ 1963

嵌套的體塊四周。牆面把結構荷載轉移到角落的四個點上，用支柱將石頭外盒從地面托高，讓外框看起來像是飄浮在校園中央石造廣場上的紀念物。凹盆式中庭為地下的辦公室和圖書館設施提供天光。嵌套型剖面創造出這座圖書館的壯麗景象，下方挖鑿出來的空間則為上方的展示提供主要的支撐設施，包括研討室、辦公室、策展空間和主要書區。

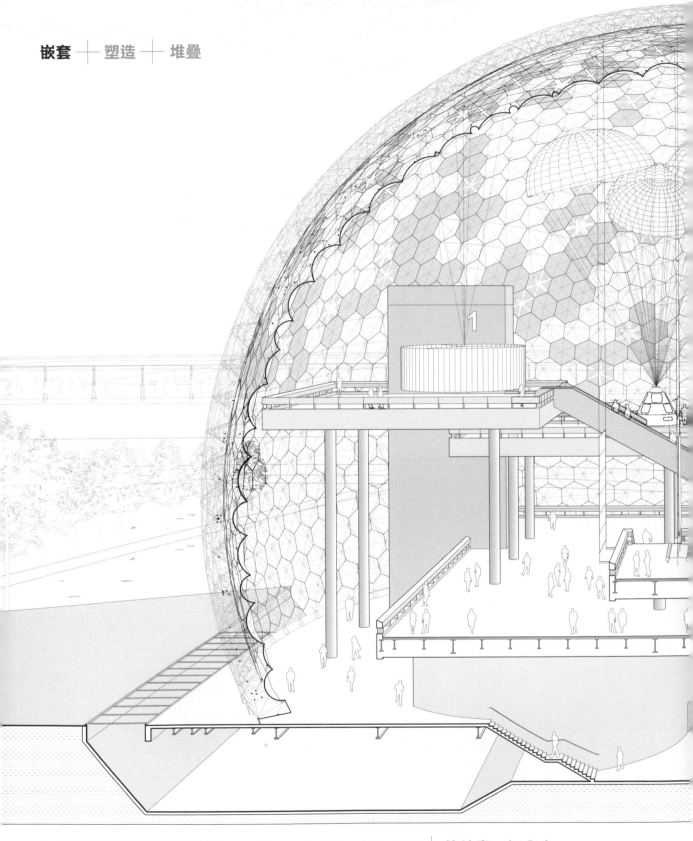

1967 年世界博覽會美國館 United States Pavilion at Expo' 67 │ 蒙特婁，加拿大

這座展館是在冷戰高峰期由美國新聞局委託興建，就蓋在蘇聯館對面。美國館包含一個可坐300人的劇場，以及多層樓的展覽平台，由C7A事務所（Cambridge Seven Associates）設計，用來歌頌美國的文化和太空成就。所有的展覽空間全都嵌套在一個鋼架接地線拱頂（geodesic dome）裡，直徑76.2公尺，高62.8公尺。圓頂的外層表面由三角形組成，內部表面由六角形組成，兩者之間有101.6公分的空隙，六角形表面鑲了6.4公分的透明壓克

巴克明斯特・富勒＆貞尾昭二 Buckminster Fuller and Shoji Sadao | 1967

力板。機動化自動調節遮陽系統遮住其中三分之一的壓克力板，跟空調一起創造出巨大的微氣候。189,722立方公尺的內部體積裡，包含了一系列混凝土平台，用軋型鋼和直徑76.2公分的鋼柱支撐。這些展台可搭乘一連串電扶梯抵達，其中一座38.1公尺長，是當時最長的電梯。可佔居的水平平台和巨大的半透明圓頂形成強烈對比，造就出這個獨特空間。

House N │ 大分，日本

藤本壯介用三個嵌套的方盒子設計出這棟獨戶住宅，每個盒子都有長方形大開口，組構出這棟住宅的內與外。每個方盒子在建築的圈圍上都扮演獨特角色。最內層的方盒子是由輕量木材和灰泥構成，將住宅中心的起居和用餐機能與周邊的臥房和儀式空間區隔開來。中間的方盒子用混凝土和玻璃窗構成，做為氣候牆和熱圍牆。最外層的混凝土殼體一方面標示地界，一方面為住戶在花園裡的戶外活動提供隱私隔屏，還可篩濾陽光。由內往外走，殼體的厚度

藤本壯介 Sou Fujimoto Architects │ 2008

隨著結構需求依比例增加,從13.8公分增加到18公分和
22公分。設置在最外層和中層之間的廚房和浴室,只用
玻璃隔板圍住,挑戰這棟住宅一以貫之的嵌套型剖面。

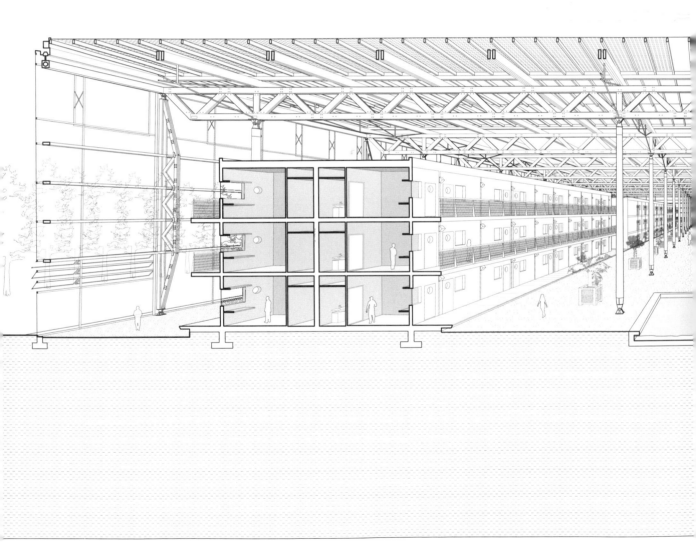

塞尼斯山研習中心 Mont-Cenis Training Center │ 漢納索丁根 Herne-Sodingen，德國

這棟市民設施設置在塞尼斯山廢棄的煤礦山頭上，展現出嵌套型剖面如何透過都市規模的微環境產生不同的氣溫梯度。11,427平方公尺的巨大玻璃封套裡，有兩排二、三層樓的結構體，做為短期研習和教育用途。這座太陽

能溫室是用當地生產的玻璃和該區的木材興建，飄浮在15.2公尺高的木椿上，由橫跨整個空間的層壓木桁架負載9,290平方公尺的光伏板，可生產的能源總量是該建築耗能的2.5倍。玻璃盒子上方和下方四分之一處的電動開

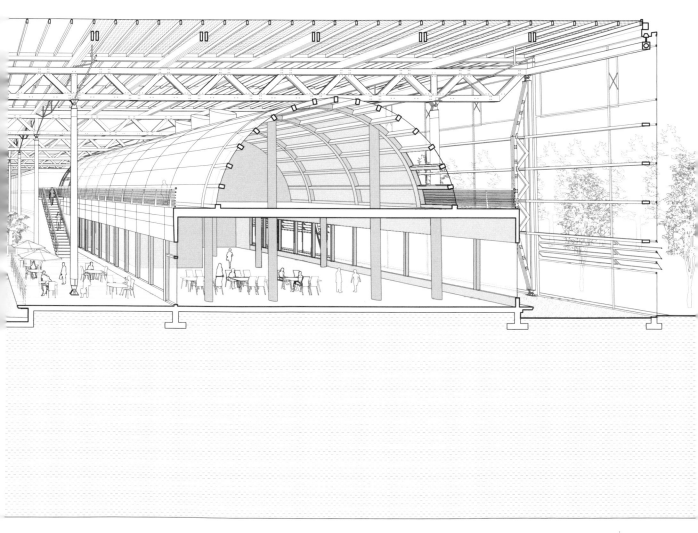

朱達建築事務所 Jourda Architectes | 1999

口，產生可控制的煙囪效應，調節一年四季的室內微氣候。水池和植物為宛如玻璃溫室的研習中心提供冷卻效果和受人歡迎的花園與庭園。這棟教育用結構物不需要遼闊的氣候圍牆或隔熱系統，造價低廉。在這個嵌套型剖面裡，間隙空間既非外部也不是完全的內部，但能提供適宜居住、被動調節的緩衝區，強化建築物的內部效能。

普拉達青山店 Prada Aoyama ┃ 東京，日本

普拉達在東京的旗艦店結合了整體的塑造圖形和內嵌的堆疊樓層以及嵌套的管狀物，創造出一棟鋼骨玻璃的購物經典建築。用18×20.5公分的I型鋼現地焊接的結構外骨架，封包在矽酸鈣防火皮層裡，形成一個由菱形組成的

網格，每個菱形的大小是3.2×2公尺。在這個斜線框架裡，凸面、凹面和平面的玻璃枕塊為由10個琢面組成的建築封皮提供變化多端的紋理。整棟建築設置在一個混凝土盆裡，裡頭的隔離墊可在地震時穩住結構。建築物內

部，7塊規律分布的混凝土樓板從外皮橫跨到內部的動線
芯核，把機械和配電設施隱藏起來。3條水平的管狀物與
立面上4個一組的菱形群對齊，嵌套在樓板上。這些管子
把更衣室和結帳區圈圍起來，並提供橫向的穩定性。這些

嵌套空間從菱形格狀立面上伸拉出來，但又嵌在建築物的
造型體和分叉樓層裡，讓內與外、樓與樓之間的分隔變得
複雜，形成皮層、結構、空間和形式之間的錯綜交融。

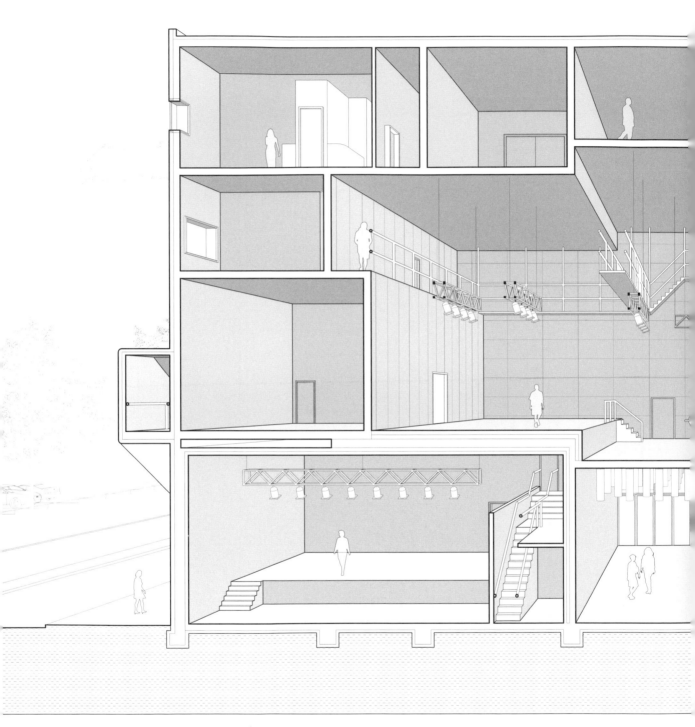

埃芬納爾文化中心 De Effenaar │ 恩荷芬，荷蘭

這棟為年輕人打造的音樂中心是由一組各自獨立的矩形體
集結而成，創造出一個多機能場館。每個體塊都是用鋼
筋混凝土圈圍，負責一個特定機能或計畫項目，包括小舞
台、更衣室、錄音空間還有咖啡館等。這些盒子與剖面的

周界推齊，在立面上集結成單一矩形。內部的剩餘空間是
主要的表演場地。五樓的牆壁也扮演結構樑的角色，跨越
下方的開放性表演空間，把荷載從北邊轉移到南邊。這些
重疊但沒對齊的方盒子創造出樓座空間和懸挑的房間，由

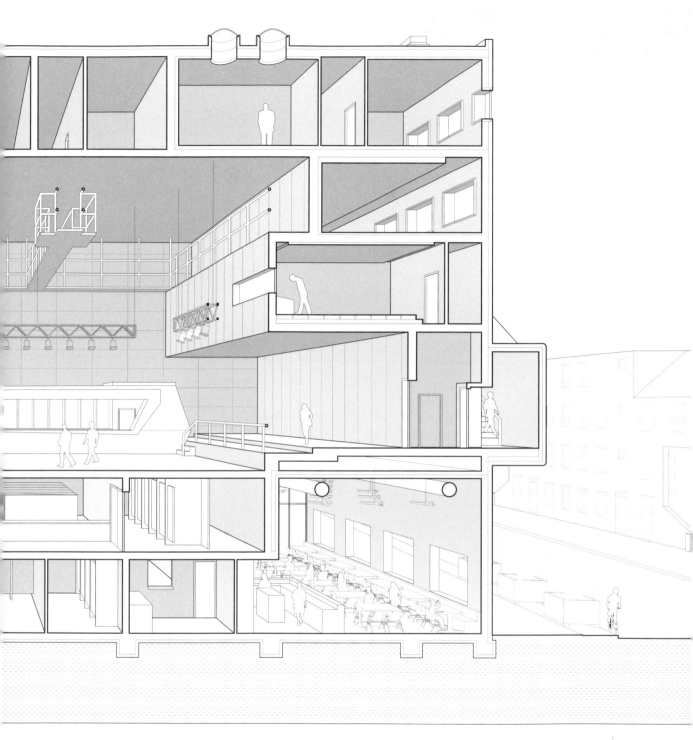

MVRDV | 2005

一條輔助性的狹小通道串連。動線和進出樓梯附加在主體
塊外部，為原本不具特色的方盒子添加了註冊商標的纏扭
圖形，在剖面上把嵌套的體塊束緊。

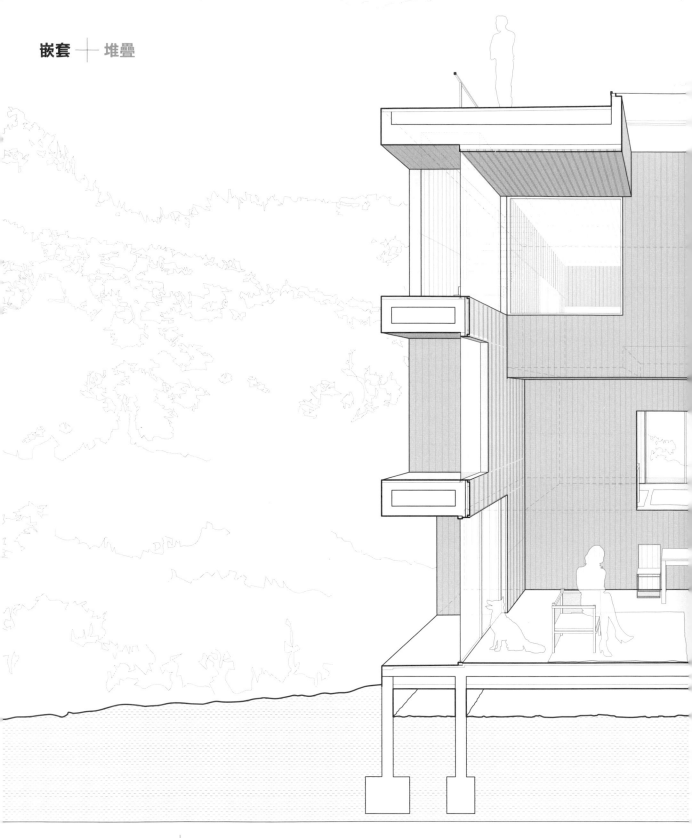

波利住宅 Poli House │ 柯利烏莫 Coliumo，智利

波利住宅座落在偏僻的懸崖邊，是一棟謎樣的穿孔雕塑立方體，無法一眼理解它的規模和用途。混凝土外殼上有一個個2公尺見方的穿孔，透露出裡頭是一個多層結構和多皮層的嵌套體。這棟度假屋／文化中心是一個立方體內的立方體，形成大約1公尺寬的周界。雖然這種多餘的分層一般說來可強化內外之間的區隔，但這裡的周界厚度卻形成更為複雜的解讀。為了配合日照和提供氣候保護，外部的玻璃層位於這塊周界區的兩側，讓這塊空間既像內部又

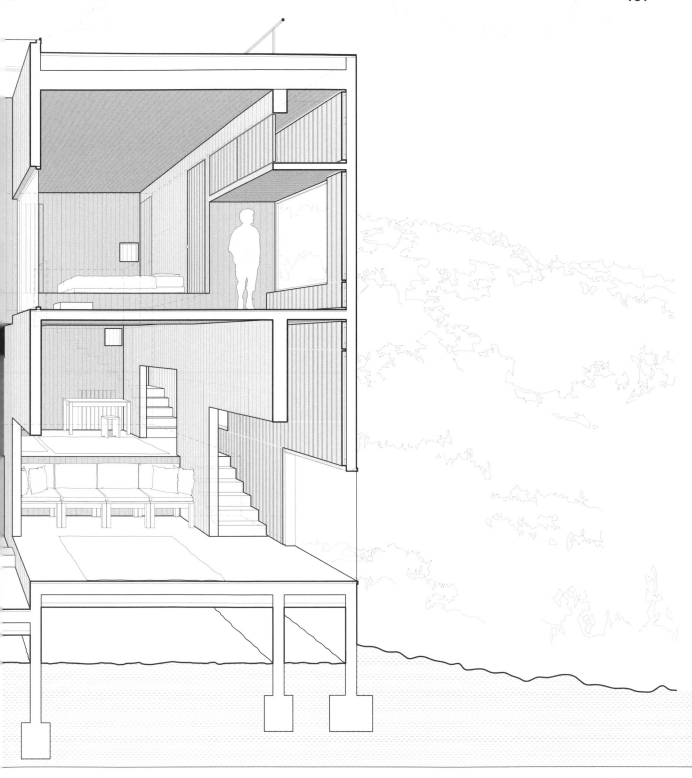

佩佐·馮·艾勒里紹森 Pezo von Ellrichshausen | 2005

像外部。這塊可佔居的周界區全都是服務性空間,包括廚房設備、浴室和樓梯間。因為家具可收進櫃子裡,這塊周界區讓剩下來的另一個內部嵌套體可做各種用途,包括起居室、臥室和書房。這些房間用一連串的超大開口連結,

順著中央的三層樓起居空間以逆時鐘方向螺旋往上,在這棟房子裡創造出6個不同的高低層。興建時的木模板回收後做為牆壁和家具的內覆面,混淆了皮層和結構之間的區別。

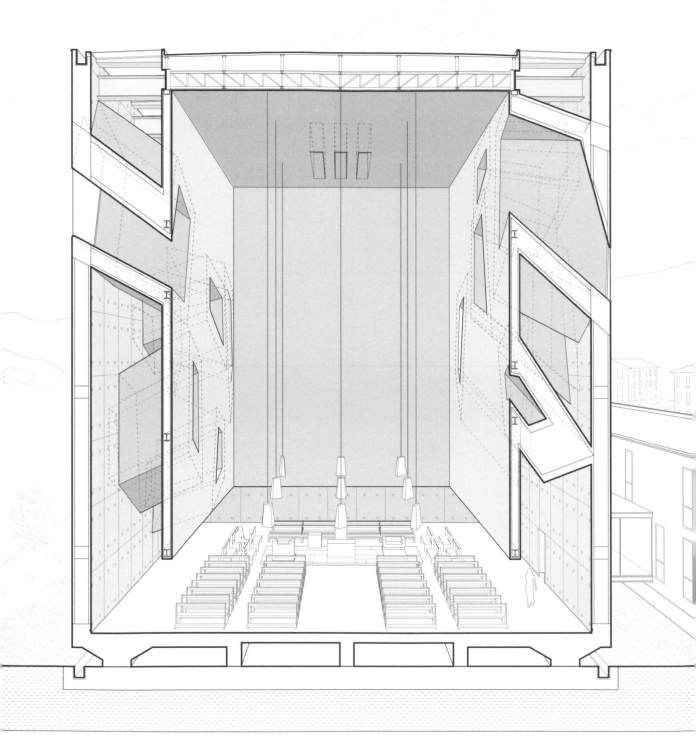

聖保羅教堂複合體 San Paolo Parish Complex │ 佛里諾 Foligno，義大利

聖保羅教堂複合體利用嵌套的外牆創造出結構彈性，並在一連串的向心體塊裡交織各種光線效果。這棟建築是用來取代遭地震摧毀的禮拜堂。佔地30×22.5公尺，外殼是安置在地面上的場鑄混凝土方盒子，提供主要的結構系統；飄浮在差不多頭頂高度的內殼，則是輕量的鋼鐵灰泥盒子，從構成混凝土外盒頂端的鋼樑上懸吊下來。內部空間透過梯形管連接到外部結構，這些梯形管把不同區域的天光導向祭壇。介於內外殼之間的遼闊天窗，強化出兩者

福克薩斯建築事務所 Studio Fuksas | 2009

的材料差異,同時確立了陰暗的內部教堂與敞亮的外環之
間的對比。這個嵌套型剖面在建築內部運用最少的空間序
列來強化教堂的神聖功能。

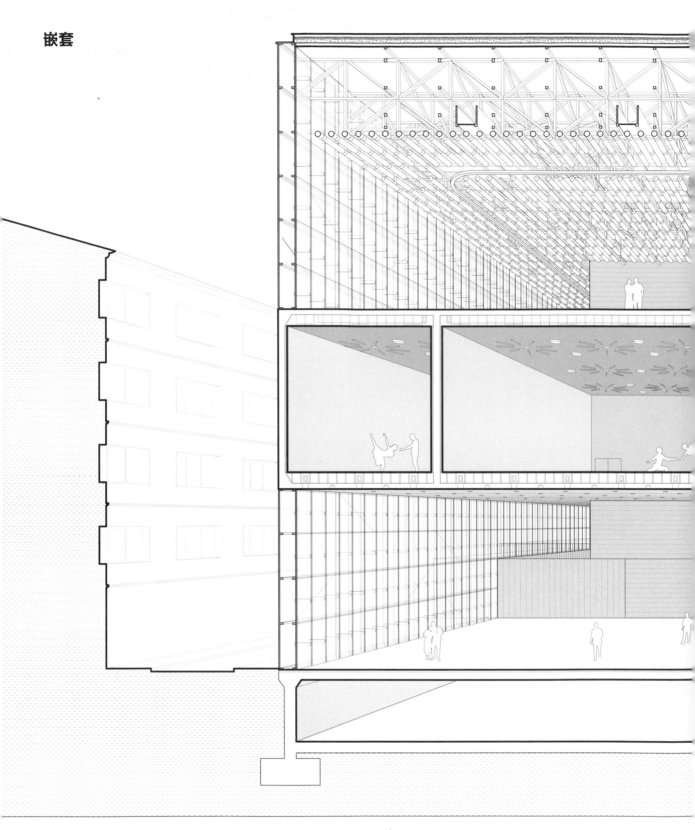

拉柯魯尼亞藝術中心 Center for the Arts in La Coruña │ 拉科魯尼亞，西班牙

如圖所示，這座藝術中心最初的構想，就是要把舞蹈學校和公共博物館這兩個機構盤繞嵌套在同一個鋼骨、絕緣的玻璃盒子裡。與舞蹈學校相關的空間，位於內部獨立的混凝土體塊裡，用一道垂直的動線芯核連結，只有學生和教職員可以進入。這些體塊抵著外牆，可以從建築物的雙層皮裡看出它們的形狀。由舞蹈學校的獨立體塊頂端所形成的樓層，則是公共博物館的所在地。這兩個計畫項目保有各自的獨立性，並用材料和照明強化兩者的差異。懸掛在

阿塞伯X阿隆索工作室 aceboXalonso Studio | 2011

天花板上的多彩聲管,一方面可吸收博物館訪客的聲音,同時可把機械設備和桁架掩蓋起來。由螢光燈泡和直射光線照明的舞蹈教室,飄浮在漫射光照明的藝廊之間。不過,經過十年的建造和閒置,這棟建築開幕時已經改換了身分,變成國立科學與科技博物館。為了適應新館的需求,必須把兩個獨立的空間形構結合成單一建築,因而破壞了原始設計裡的分岔剖面。

伸拉、堆疊、塑造、剪切、孔洞、傾斜和嵌套，
是剖面操作的主要方法。
為了清楚說明，
我們把它們當成各自獨立的模式，
但其實它們很少單獨運作。
事實上，
剖面最為錯綜複雜的建築，
往往是所有模式一體通包。

HYBRIDS 混種型

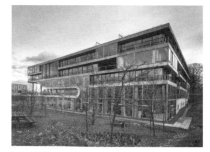

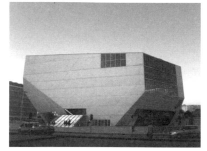
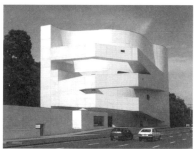
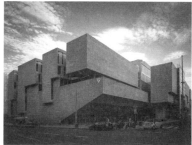
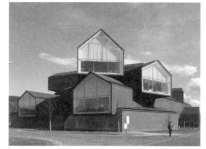
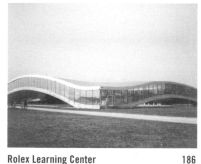
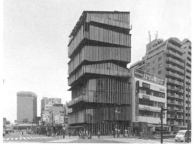
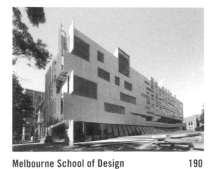
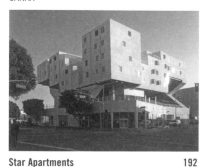
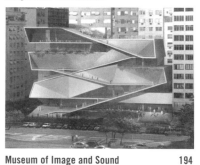

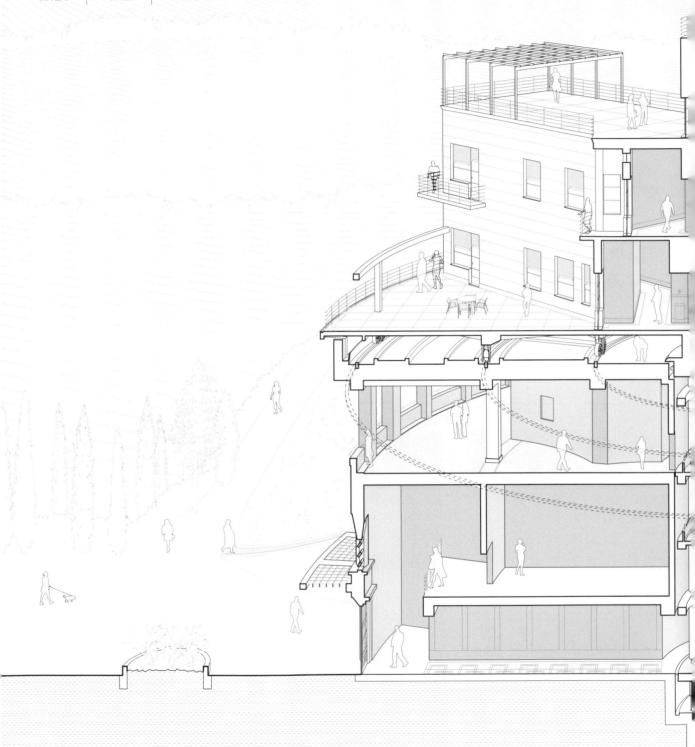

向日葵別墅 Villa Girasole │ 馬塞利希 Marcellise，義大利

拜精心設計、彼此交織的建築和剖面機制之賜，向日葵別墅的主要居住空間會旋轉，讓住宅與太陽之間的關係於一天當中的不同時段都保持在最理想狀態。半圓形的石造基座打進山坡裡，擋住傾斜的地景，在上方創造出一個圓形露台。基座包含3個主樓層，分別做為車庫、地下層入口和露天走廊。八層樓的開放式圓形樓梯間，模仿燈塔造型，嵌套在基座裡，連結地上別墅的兩道主要居住空間。地上樓層是用輕量的混凝土構架覆上金屬板蓋成，和樓梯

安傑洛・殷維尼濟 Angelo Invernizzi | 1935

間一起由15個輪子帶動旋轉，輪子是用兩部馬達運轉，旋轉一圈的時間是9小時20分鐘。42.35公尺高的樓梯間底部，有個斜撐塊把軸轉塔錨定住，地面層則是設計成可以容納圓形運轉的造型花園。由於陽光的角度只會隨著太陽的高度轉變，因此別墅可以追蹤它的水平移動。向日葵別墅這個混種型動態剖面，藉由把太陽移動的效應從剖面上隔離開來，轉而把太陽包含進去。

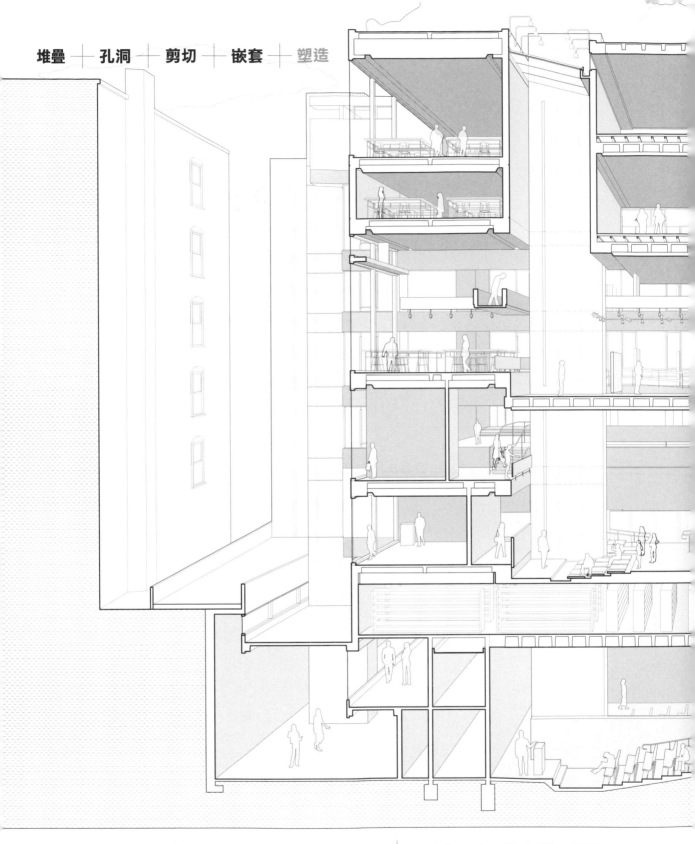

堆疊 ┼ 孔洞 ┼ 剪切 ┼ 嵌套 ┼ 塑造

耶魯藝術與建築大樓 Yale Art and Architecture Building | 紐哈芬，康乃狄克州，美國

藝術與建築大樓這棟經典建築，是魯道夫擔任耶魯大學建築系系主任時設計興建的，一系列條形混凝土塔將位於中央的開放性集體空間錨定，37個獨一無二的樓面以此空間為中心環繞排列。這個剖面結合堆疊、剪切和嵌套，並

由孔洞貫穿，形成各式各樣的視覺與空間堆疊和交錯，其中最突出的包括被釘在中央的遼闊空間和藝廊，還有最周邊和最壓縮的工作室與辦公室。交錯的樓面、橋樑和壁階，讓毗鄰空間的互動多元化，也讓校園景觀可以穿過大

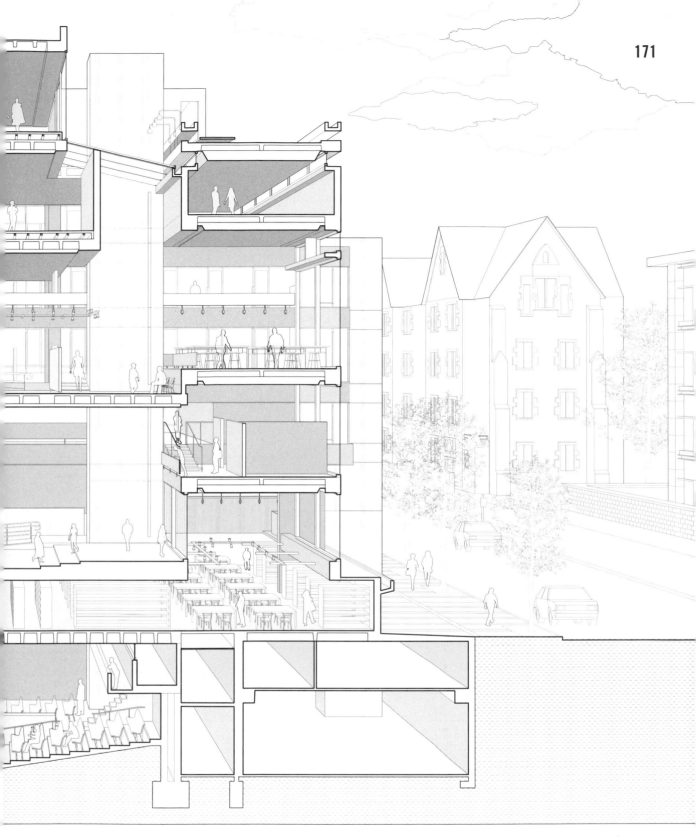

保羅・魯道夫 Paul Rudolph | 1963

型的鋼架玻璃窗抵達內部深處。鑿石錘面、紋理深厚的巨大混凝土墩柱，為水平平台提供支撐，並在裡頭安置機械服務和垂直動線。到了上方樓層，水平塊面的運用讓位給圈圍起來的管狀形式，負責在垂直的量體之間搭接橋樑，將下方空間圈圍起來。這些體塊之間有一群共同的天窗和高側窗將日光引入，為這個複雜的混種型剖面裡的各色空間注入生氣。

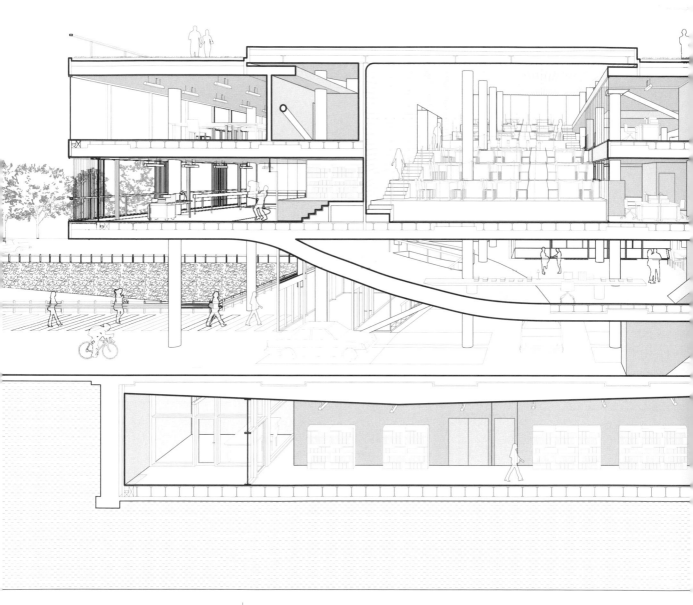

VPRO 廣播公司總部 Villa VPRO ┃ 希弗薩姆，荷蘭

VPRO廣播公司總部透過一連串的形式干預來挑戰堆疊式辦公大樓的同質性。這棟總部是把原本13個不同的辦公樓集結在同一棟新建築裡，MVRDV的宗旨就是要把原先辦公室特有的空間形構保持下來。這個案子在規律的正方形建築地坪之間確立一條對角線，以垂直柱格撐起5個混凝土樓板，並用一系列移動打破通用形式。停車場樓層的地板往回彎折變成天花板，創造出雕塑造型讓三層樓的中央脊柱生動起來。貫穿整個案子的多處孔洞打斷平面的連

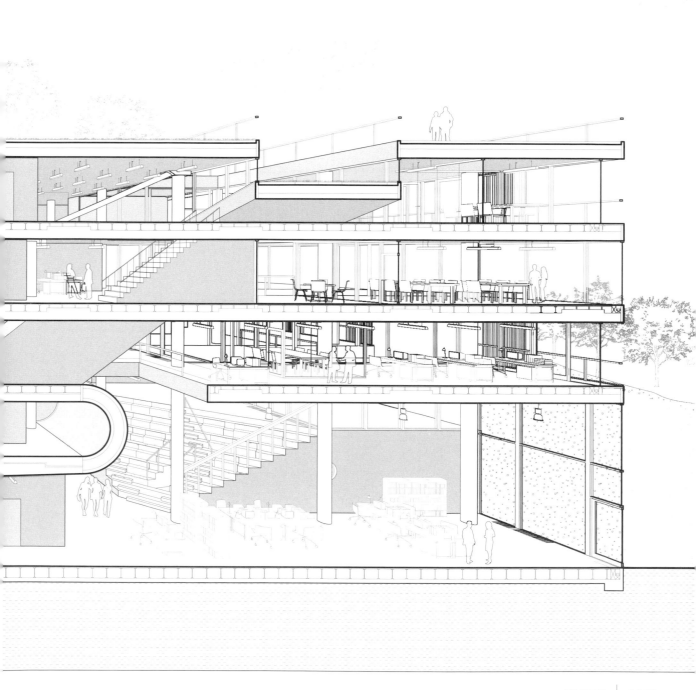

MVRDV | 1997

續性，提供剖面上的連結。幾個斜面把樓層連結起來，形成一個凹陷的中庭，可通往屋頂花園並充當劇場的傾斜樓座。樓板經過剪切，創造出階梯狀的空間序列，分散光線並提供景觀。這些介入造成的多樣空間和交織動線，強化

了公司裡的社交互動。四個立面全都安裝了與混凝土樓板齊平或後退的玻璃窗，把樓板外露出來，讓這個混種型剖面變成該棟建築的招牌形象：做為立面的剖面。

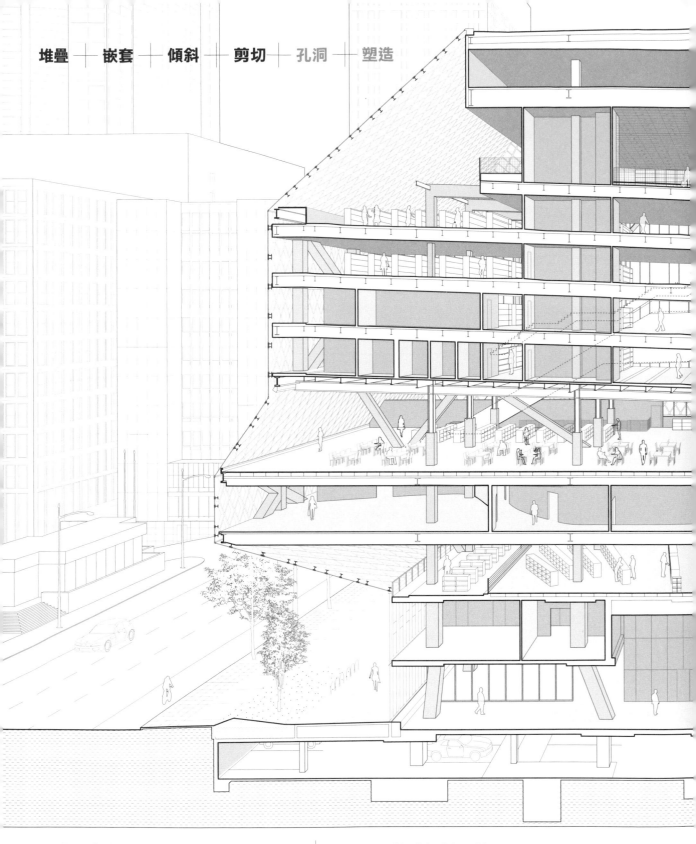

西雅圖中央圖書館 Seattle Central Library │ 西雅圖，華盛頓州，美國

西雅圖中央圖書館位於西雅圖市中心，佔據一整個街區，它的設計示範了不同的剖面類型如何在多重尺度上兼容交錯，將各種關係群集起來。這個案子是在一個連續的皮層內部，把機能類似的區域堆疊集結起來。一些固定的計畫項目，包括行政和辦公區、書架區、會議室和停車場，設置在樓盤內。這些樓盤都是獨立單位，可以朝四個座標方向垂直偏移和水平滑動，創造出中庭、外部的雨披和發揮自蔭功能的懸挑。最具活動性的閱讀和社交空間，則是

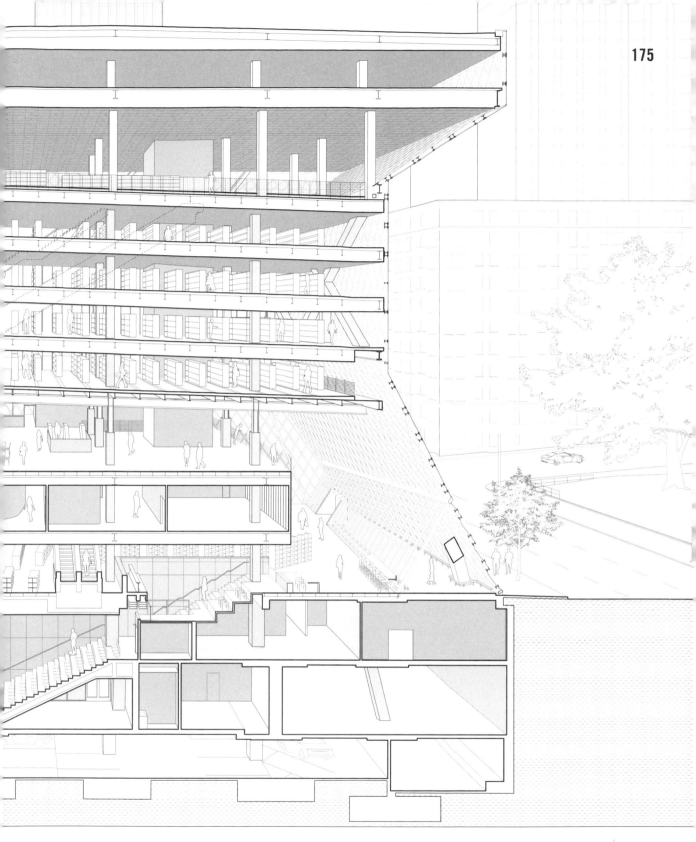

OMA / LMN 建築事務所 OMA / LMN Architects | **2004**

安置在堆疊和可以轉動的樓盤之間。剖面上的局部變形是根據每個樓盤的獨特機能量身設計。4個樓層的書架區是傾斜的，並用一道連續螺旋串接起來，方便重新安排和擴充藏書，把瀏覽轉變成建築散步。傾斜的禮堂和辦公空間交錯，跟都市基地的坡度對齊，提供視覺連續性。網眼立面是由30.5公分深的鋼管做為結構，有助於側向力的轉移，並為圖書館打造一眼可辦的造型。

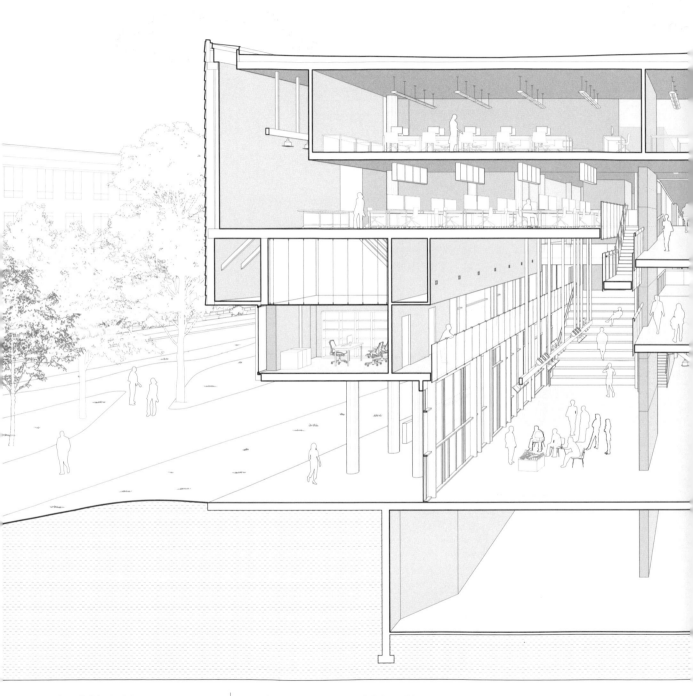

諾頓建築學校 Knowlton Hall ┃ 哥倫比亞，俄亥俄州，美國

這所佔地16,350平方公尺的建築學校，把肩負不同計畫功能的一連串空間組織在不規則圖形的校園基地上。兩條平行的斜坡步道縱貫平面，超過動線所需的長度，將所有計畫項目串聯活化。斜坡道從地下室的商店和禮堂開始延伸通過：底樓的藝廊、教室和評圖空間；二樓的辦公室；三樓的工作室；頂樓的圖書館和電腦室，最後是室外的屋頂花園。斜坡道標示出一塊平面不連續但剖面連續的區域，為樓地板的垂直剪切提供機會。建築師刻意在混凝土

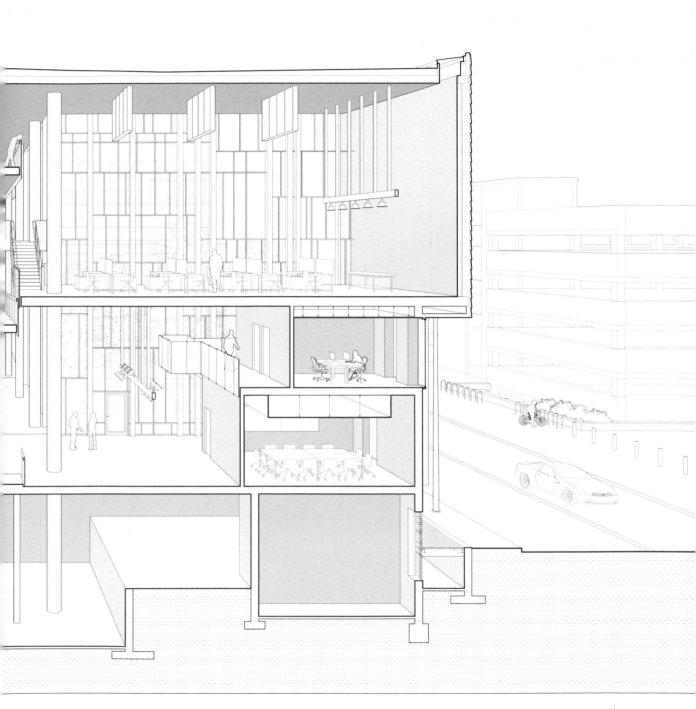

史柯金伊蘭事務所 Mack Scogin Merrill Elam Architects | 2004

結構和大理石瓦覆面的建築量體裡面和下方，鑿出玻璃襯裡的中庭。挑高空間為內部帶來生氣。水平和垂直剪切、中庭、嵌套的體塊，以及最重要的傾斜的表面，全都是用來促進交流。於是這棟建築除了做為教學機構之外，也展現了透過剖面讓空間活化的樂趣和可能。

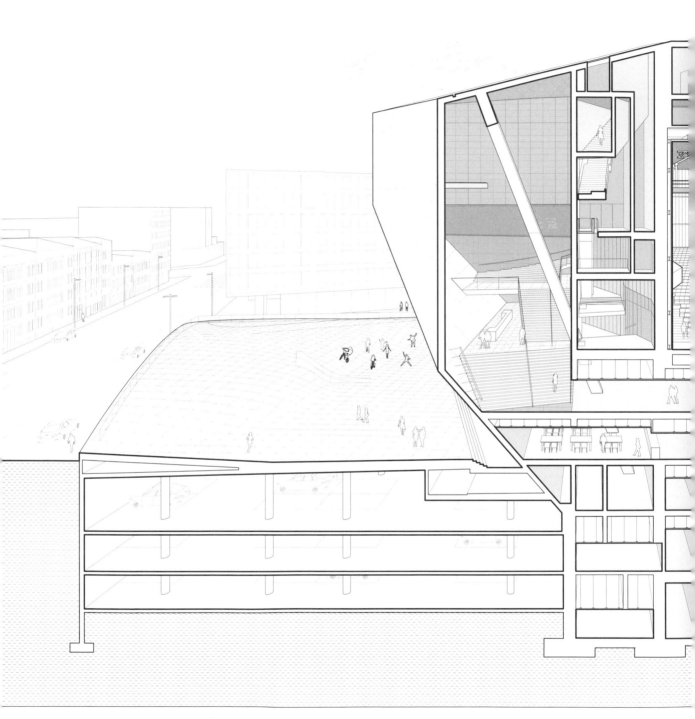

音樂之家 Casa da Música │ 波爾多 Porto，葡萄牙

鞋盒狀的演奏廳可提供優越的音響效果但缺乏建築趣味，於是OMA在音樂之家這個案子裡，把一個長方形的演奏廳嵌套在一個多面形的封皮內部，封皮內還塞了各式各樣的計畫項目。OMA把音樂之家的主演奏廳設想成一個空隙，位於這個複合體中間的一個孔洞。輔助性的支持和動線空間襯在演奏廳四周，每個空間的剖面都由機能決定。其中一邊有一道正式的主樓梯間通往上方的塔狀中庭。比較小的錄音室和獨奏廳有階梯狀樓板和錐型剖面。腹部下方是

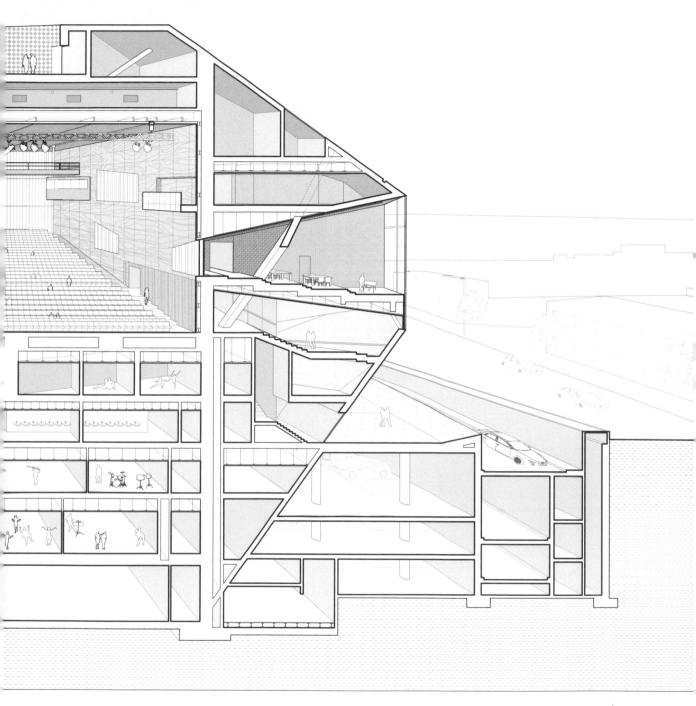

大都會建築事務所 OMA │ 2005

盒子狀的練習室、舞蹈室和彩排室，嵌套在支撐演奏廳空隙的結構框架之間。多面形的石造皮層以不同斜角與地面交切，強化了這棟建築的物件感，像是孤獨地座落在基地中央。與演奏廳音響盒端點對齊的開口，覆上雙層皮的曲面玻璃，將城市景觀反映出來。在這個混種型剖面裡，有一個很大的地下停車設施，是用獨立的平板結構興建，可減輕振動並創造出地形狀的石造表面，讓這個造型奇特的物件擺放在上頭。

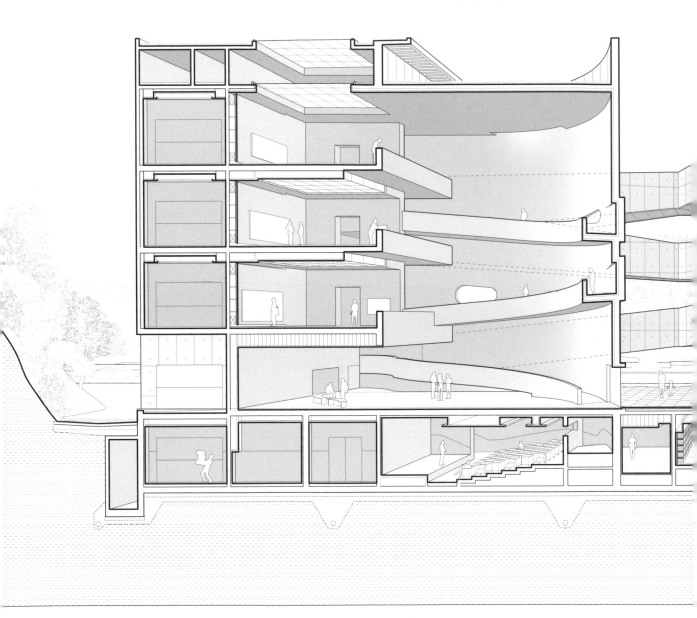

伊貝拉基金會博物館 Iberê Camargo Foundation Museum ┃ 愉港 Porto Alegre，巴西

這棟文化建築的基地狹窄，介於海岸高速公路和植栽茂密的懸崖之間。西薩在這個飽受局限的基地上，設計了一個半埋在地下的直線形基座，和一個白色鋼筋凝土的雕刻狀體塊。基座裡含納了不同的計畫項目，包括一間檔案室、一間視聽室，以及道路下方的停車場。雕刻量體包含主要展覽空間，由一系列L形、頂部採光的長方形藝術框住一個四層樓高的中庭，與藝廊相對那側，則用一連串高低起伏的動線坡道包纏中庭。兩者加在一起，構成一條接連不

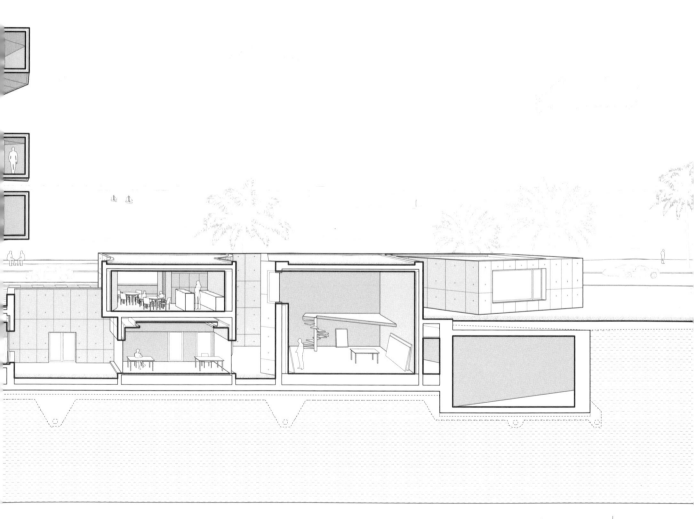

阿瓦羅‧西薩 Álvaro Siza │ 2008

斷的散步道，編織起內部與外部。內部的坡道嵌套在彎曲造型的外牆上，外部的坡道則以混凝土管的形式延伸到建築物的面牆之外，在中庭外牆和這些坡道懸臂之間勾勒出一塊入口前庭。和萊特的古根漢美術館一樣，西薩這棟建築也把坡道動線系統的傾斜表面和中庭的垂直組織結合起來。不過在這個混種型剖面裡，空間的圈圍延伸到建築物的主體塊之外，將博物館與它的海岸基地連結起來。

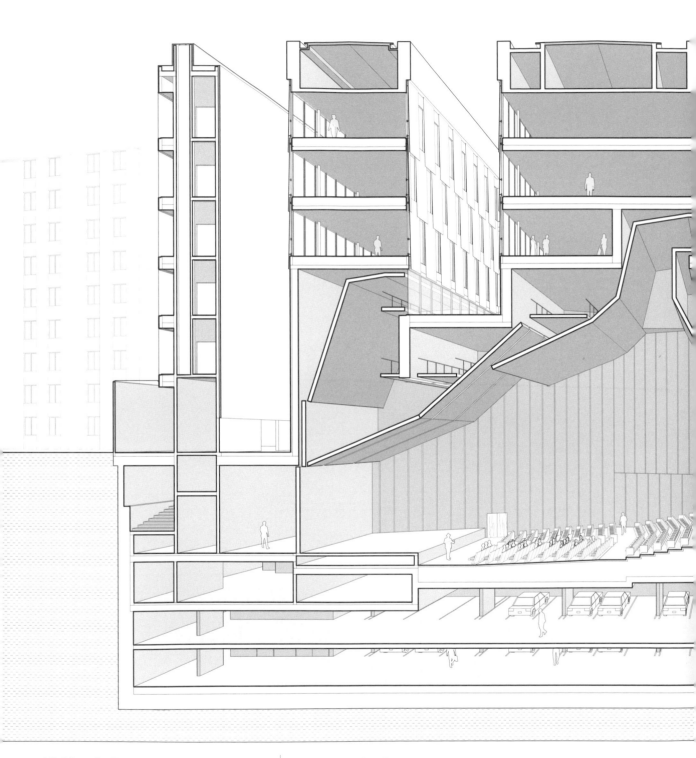

博科尼大學 Università Luigi Bocconi │ 米蘭，義大利

博科尼大學的設計競圖要求把這棟具有多樣功能的學院建築整合到米蘭的都市紋理裡，為了符合這項競圖挑戰，格拉夫頓建築事務所把各式各樣不同梯度的可穿透空間層疊起來。這棟65,032平方公尺的建築物包括會議廳、劇場、會客室以及可容納一千名教授的辦公室，將80×160公尺的基地整個填滿。這棟複合建築順應天光做了仔細地調整，利用開放式的結構交織讓光線可以從建築的頂部和側邊滲入。階梯狀的大禮堂半埋在地下，位於兩層樓的停

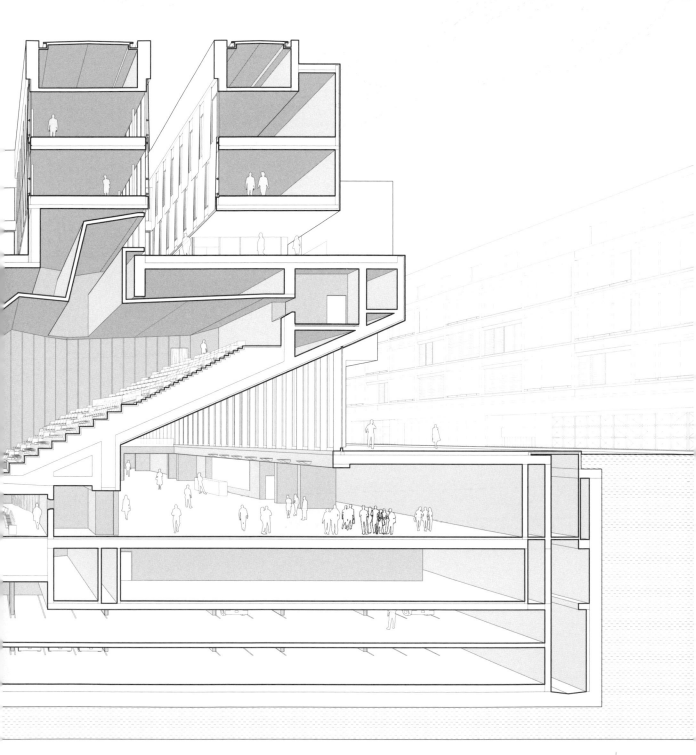

格拉夫頓建築事務所 Grafton Architects | **2008**

車場上方。幾棟長條狀的教職員辦公室垂直懸架在禮堂上方，棟與棟之間隔著開放性空間。大禮堂的塑造形天花板上開了一些縫隙，扮演太陽路徑追蹤器的角色，將間接光線引入結構深處。在這個混種型剖面裡，玻璃框架的入口根據與街道的關係做了剪切，讓插入大禮堂階梯座位底部的大廳視野鮮活起來，強化了大學和城市的視覺關係。

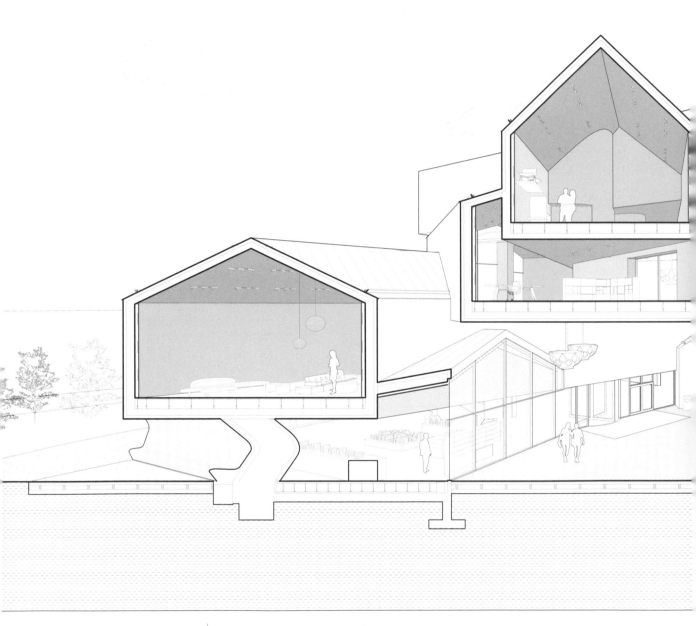

維特拉展示屋 VitraHaus ｜ 威爾 Weil am Rhein，德國

這座建築由12棟屋形體彼此堆疊嵌套，創造出一座五層樓高的展示中心，專門用來陳列維特拉生產的家具。每個屋形體都是採用原型山牆屋的招牌輪廓伸拉而成，為展示的家具創造出一種居家尺度。這些屋形體相互旋轉、滑動。彼此交錯之處，就在剖面內部創造出新的形式。雕刻彎曲的樓梯間提供垂直動線，單座電梯將這些屋形體扭緊，創造出獨特的垂直連續點。這些屋形體都是場鑄的混凝土結構管，厚度從25公分到30公分不等；結構管的兩

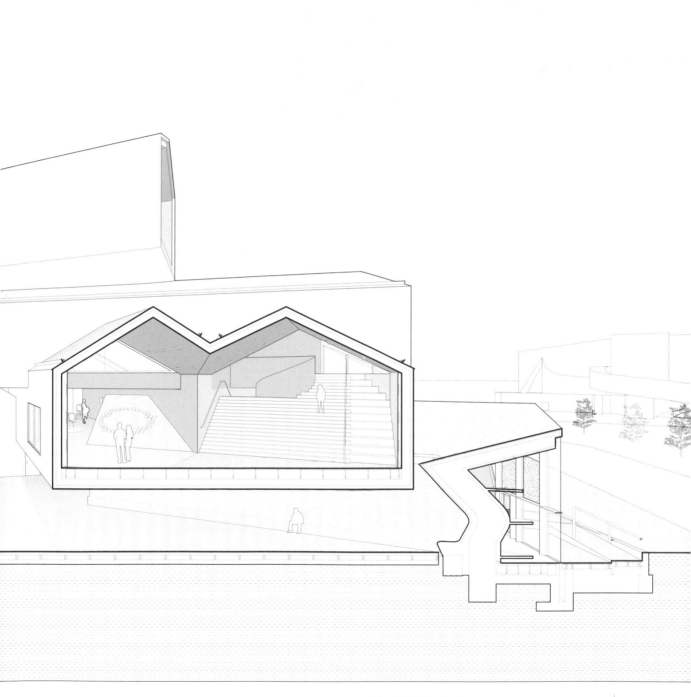

赫佐格與德穆隆 Herzog & de Meuron │ 2009

端打開,框住維特拉園區和後方的風景。這些架高的屋形
體兩端都採懸臂設計,最長的一個外挑14.9公尺。最低
層的幾個屋形體側邊,看起來像是被上面的重量所壓彎,
彎折的角度構成座椅的背部,讓等待進入的訪客可以舒舒

服服靠坐著。這棟建築利用這些堆疊的屋形單元,不僅創
造出錯綜複雜的室內序列,還有一個多面形的外部中庭。

勞力士學習中心 Rolex Learning Center ｜ 洛桑 Lausanne，瑞士

這棟洛桑聯邦理工學院的學習中心位於一處開闊基地的正中央，在單一、巨大的水平量體裡包含社交空間、圖書館、咖啡館和會議廳。61公分厚的混凝土樓板構成弧形殼體，抬升在地下停車結構的天花板上方，讓校園的地面建築往下方延伸，穿過整棟建築。9×9公尺的細鋼柱網格，撐住位於起伏樓板上方由鋼鐵和膠合板框架的天花板。這棟建築可視為三種剖面類型的混種。166.5×121.5公尺的長方形樓板是標準伸拉型，把內部

的天花板高度拉到3.3公尺，有些計畫項目，例如表演廳，伸拉的高度更大一些。伸拉出來的水平空間由兩個與地面脫離的拱形區域界定，讓各種計畫項目在它們的造型表面上群聚或混攪。接著用14個曲線孔洞穿過這個伸拉剖面，讓光線和視野斜穿過混凝土板。這個混種型剖面將一個連續的自由平面彎翹成垂直軸，創造出前所未見的空間質地。

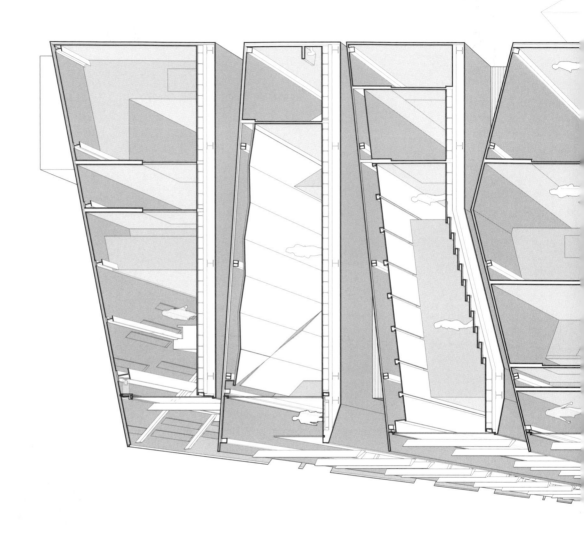

淺草文化觀光中心 Asakusa Culture and Tourism Center ｜ 東京，日本

這棟八層樓結構的文化觀光中心，就位在東京歷史悠久的淺草寺雷門斜對面。這棟建築會讓人聯想起把木造房子一個一個往上疊，變成一座垂直塔樓。這些鋼骨結構形體的獨特造型，是為了反映計畫項目的性質——為入口設計

的挑高空間，為視聽室設計的斜屋頂，以及堆疊的聚會空間，這些空間都以各種斜角和水平的板塊呈現在外部。技術和儲藏設備安放在上下相鄰的兩個屋形體的天花板和地板中間，讓大多數的樓層平面得以不受阻礙。這些位於間

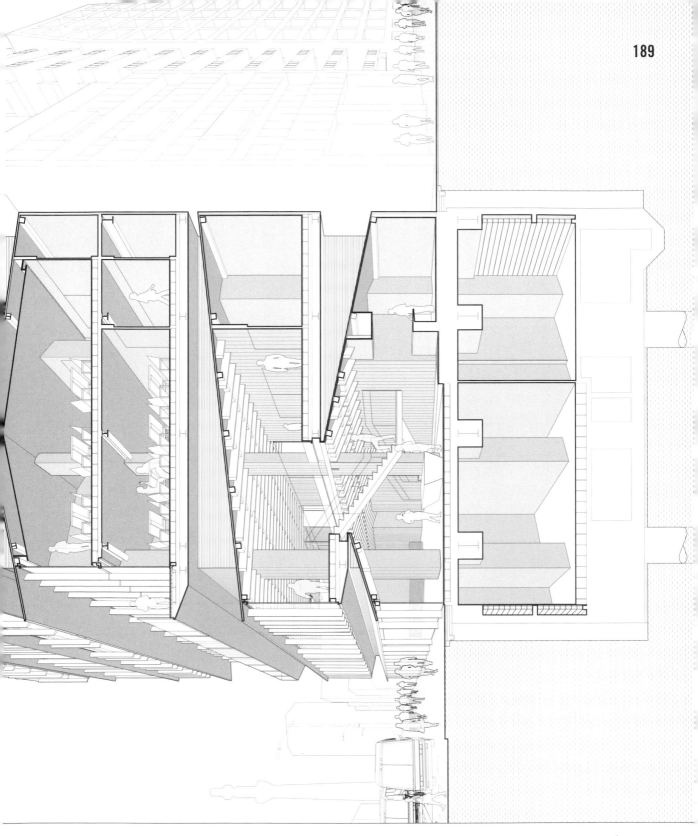

隈研吾 Kengo Kuma & Associates | 2012

隙的服務性區域，被處理成往後縮退的三角形拱腹，創造
出清楚的樓層區隔。雖然這些屋形體彼此堆疊，但由於它
們有獨立的幾何造型和不同的平面形構，因而創造出一種
分層感，建築師用一道連續的雪松翅片帷幕將這個堆疊與

塑造的剖面統一起來，提供遮陽效果，並切分出後方的城
市景觀。

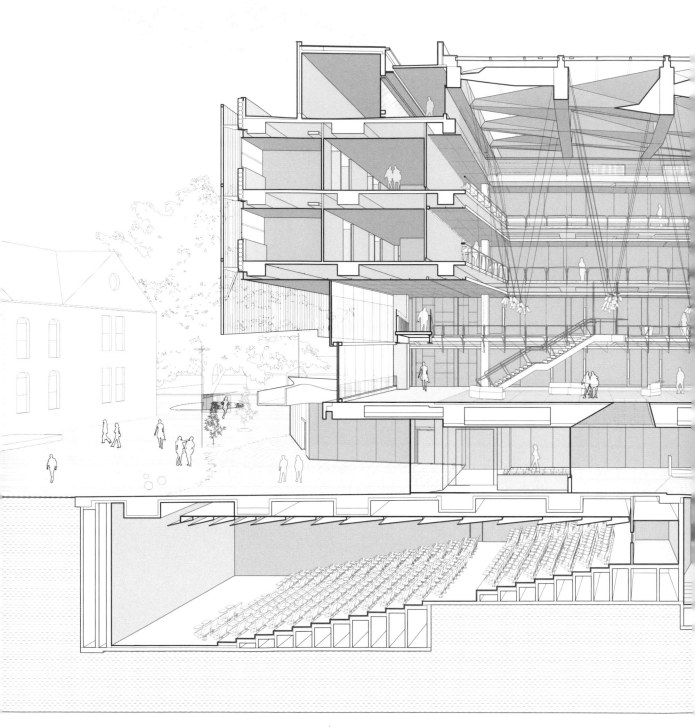

墨爾本設計學院 Melbourne School of Design ｜ 墨爾本，澳洲

墨爾本設計學院延續建築學校體感教學的傳統，將五花八門的剖面策略、結構系統和形式與材料運用結合起來。地面層由位於側翼的圖書館和製造實驗室包夾住一道寬闊的內部廊道，與校園進行視覺和空間上的連結。底樓上面是教室、工作室和研究空間，由兩道主翼圍繞著中央的高架中庭組織結構，中庭做為製圖、展示和活動空間。這個多層樓的空隙由動線區環繞，將工作表面與座位區整合起來，做為工作室的延伸，也可充當即興合作的區域。中庭

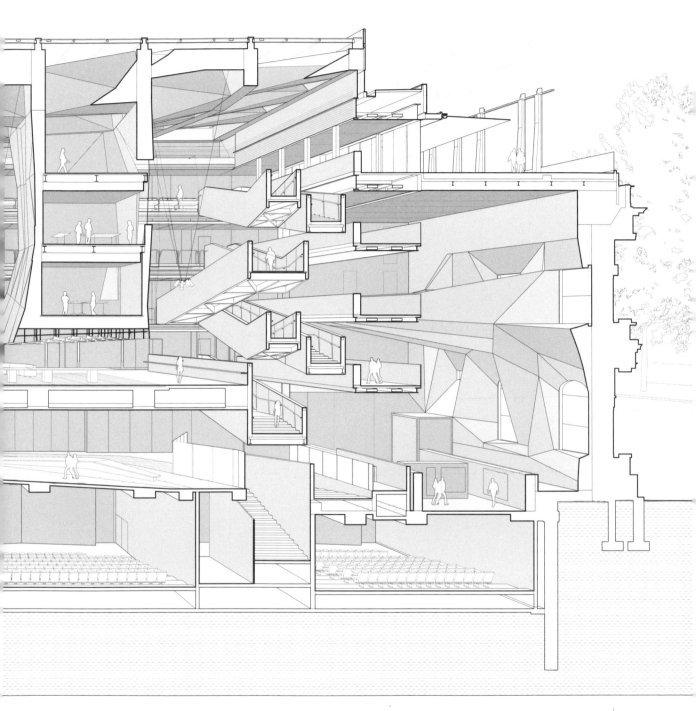

NADAAA／約翰‧沃爾德建築事務所 NADAAA / John Wardle Architects │ 2014

裡嵌套了兩個醒目的建築圖形。其一是一系列粗壯的斜坡道，做為主要的垂直動線，底部的鋼骨結構裸露出來。其二是一個木頭覆面的體塊，裡頭是客座評論家的工作室。這個雕刻體塊將有孔洞、可透光的天花板琢面幾何做了延伸。這棟建築結合了傾斜、嵌套、雕塑、堆疊和孔洞剖面，打造出充滿活力又具啟發性的教學環境。

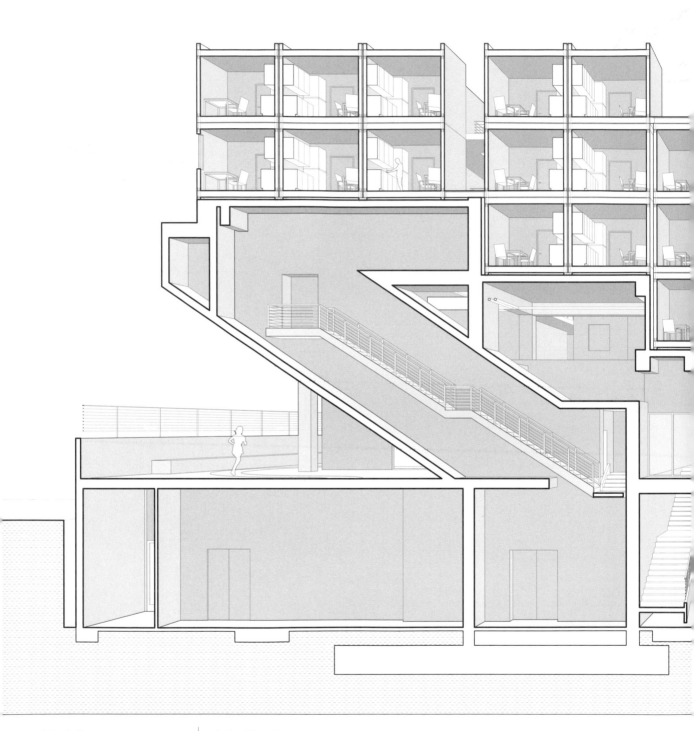

星公寓 Star Apartments │ 洛杉磯，加州，美國

這座混用式建築，可以從它的量體上看出計畫書、結構和剖面的一致性。由一棟單層樓建築改建而成，包含街道層的零售空間和102戶公寓的共同入口，公寓位於上方加蓋的四個新樓層裡，目前收容無家可住的人。這些

公寓單位是用木頭預製的，堆疊在露天的混凝土平台上方，平台則是架在先前建築的混凝土柱子上。介於新平台和既有屋頂之間的空間，經過塑造之後，用來容納各種戶外的社區活動，像是籃球場、瓜園和環形運動步

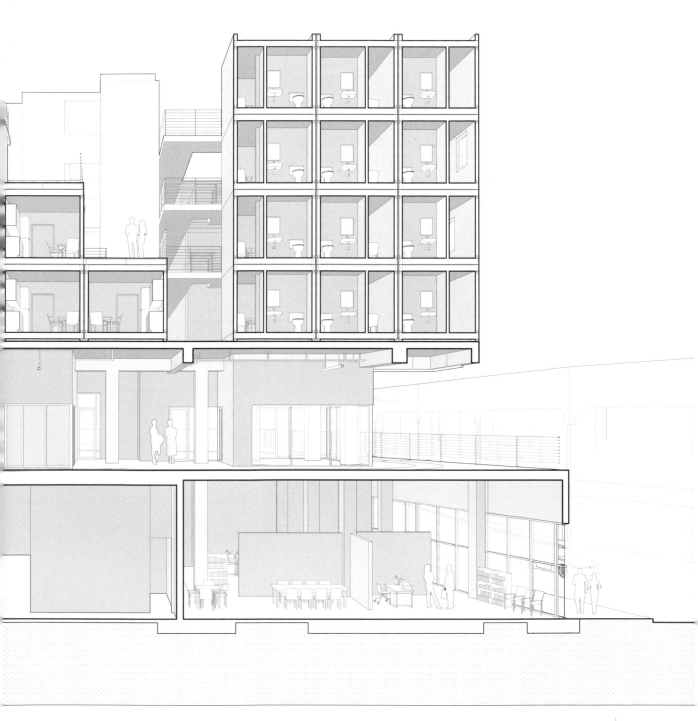

麥可．馬贊建築事務所 Michael Maltzan Architecture　2015

道。包含進出樓梯的三個傾斜體塊，看起來像是把公寓高舉在半空中，充滿戲劇感。模矩化的公寓堆疊排列，讓戶外陽台與走道彼此交錯。這棟建築結合了堆疊、塑造、剪切和孔洞型剖面，為低價的都市住宅和社群生活帶來活潑豐富的內外結合。

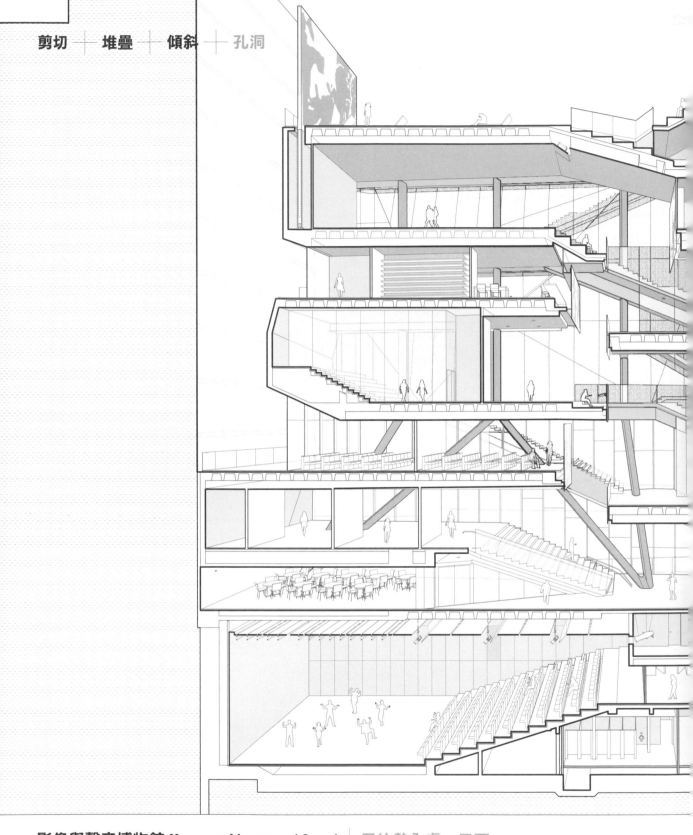

影像與聲音博物館 Museum of Image and Sound ｜里約熱內盧，巴西

這座博物館位於里約熱內盧的科帕卡巴納海灘（Copacabana Beach），藉由一座垂直剪切的中庭將展覽與陳列的樓層和零售與餐廳樓層交織起來。在長方形的平面裡，社交性和展示性的計畫項目放在兩條直線型的通道之間，一條位於室內，一條位於室外。表演廳的位置在地下，屋頂是露天電影院。立面上，連續的外部通道和細長的樓梯，將羅伯·布雷·馬克斯（Roberto Burle Marx）設計的街道散步往上延伸到建築物的側面，跨越

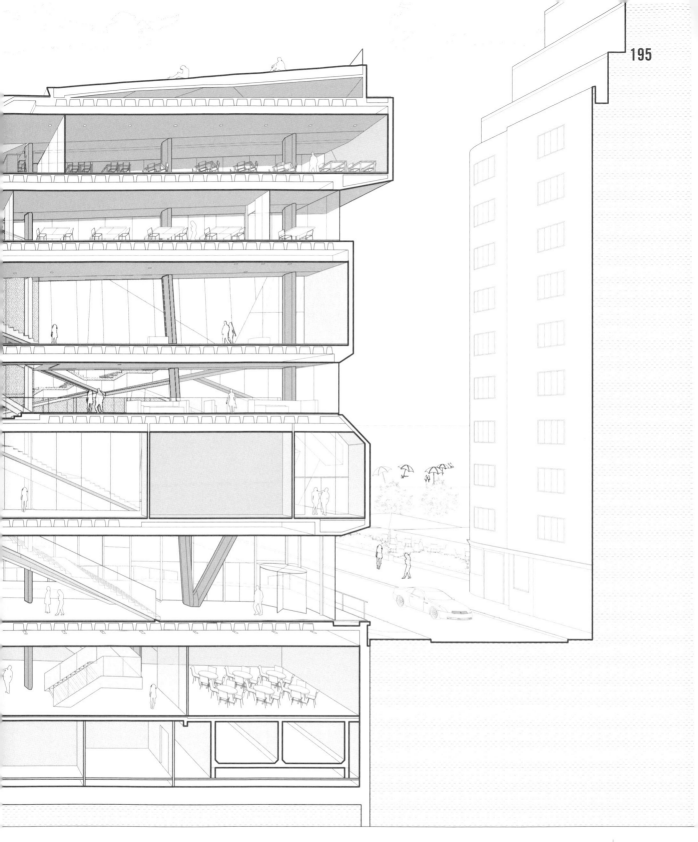

迪勒·史柯菲迪歐 + 倫佛 Diller Scofidio + Renfro | 2016

內外之間的分界，讓民眾可以直接從地面層上方進入各個計畫空間。這個垂直動線的圖形也成了這棟建築的標誌。立面的部分皮層是用客製化的開放式磚石塊沿著這道垂直序列組成，將博物館外的景觀編組起來，並讓光線得以進入。這個由傾斜、堆疊、垂直剪切和孔洞組合而成的錯縱剖面，放大了里約熱內盧的社會和文化活力。

在 LTL 建築事務所的作品裡，

我們不僅把剖面當成一種再現技術，

具有展示結構、內部空間和形式的純熟能力，

我們還把它當成設計發明的關鍵所在。

就算大多數建築師依然把關注力擺在平面上，

把平面當成控制機能、組織和移動的方法，

我們還是要指出，

剖面才是介入社會、環境和材料問題的關鍵手段。

LTL IN SECTION

透過剖面設計和思考，

可以立即在建築形式、

內部空間和基地之間建立關係，

在這些地方，

尺度的影響和重要性既是有形的也是內在的。

剖面將我們看不見的部分切剖開來，

體現並揭示建築的實驗和探索領域。

LTL建築事務所的剖面

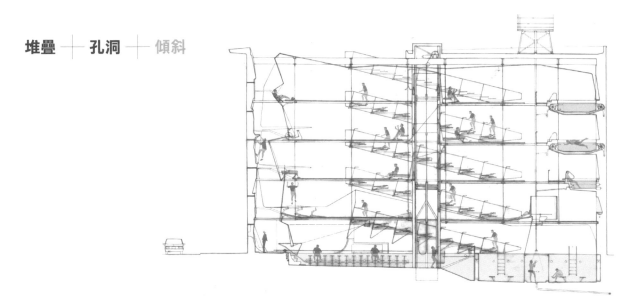

堆疊 ＋ 孔洞 ＋ 傾斜

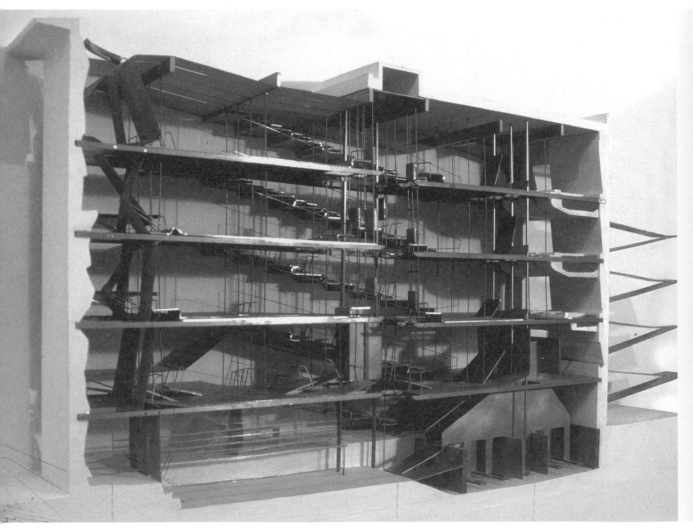

運動酒吧 Sport Bars | 紐約，紐約州，美國 | 1997

這個案子在一家都市健康俱樂部和運動酒吧裡，把剖面裡各自獨立的活動串聯起來，打破機器、身體和建物之間的分隔。我們把個別的運動器材縫合到建築構築系統裡：攀岩牆變成建築立面；耐候膜兼做阻力膜；電梯平衡塊與重量器材結合；管線與游泳池和浴池搭配。用三個延伸到地下運動酒吧的豎井或孔洞把這些系統組織起來，讓久坐型的客戶除了可以收看電視上的運動節目之外，也可以欣賞上方健身房的真人活動。

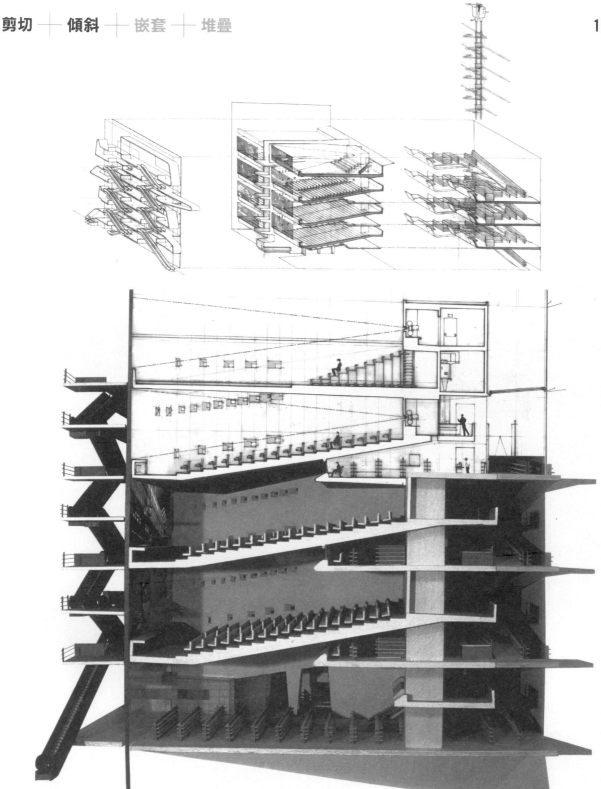

錄影帶電影院 Video Filmplex ｜ 紐約，紐約州，美國 ｜ 1997

這是一個檢視看電影文化的構想案，我們把一系列塑造型空間嵌套起來，利用傾斜型的組織讓不同的計畫項目以不尋常的方式毗連在一起，藉此凸顯出剖面的運作。我們把錄影帶出租店擺在由電影院的斜坡地板所形成的間隙裡。

洗手間則像三明治一樣夾在兩疊戲院中間，就算去上廁所也可看到電影。兩個堆疊樓層採用垂直剪切，讓我們可以把立面設計成連續的公共空間，把這家錄影帶電影院的兩邊連結成一個複合體。

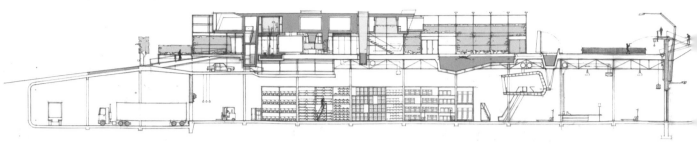

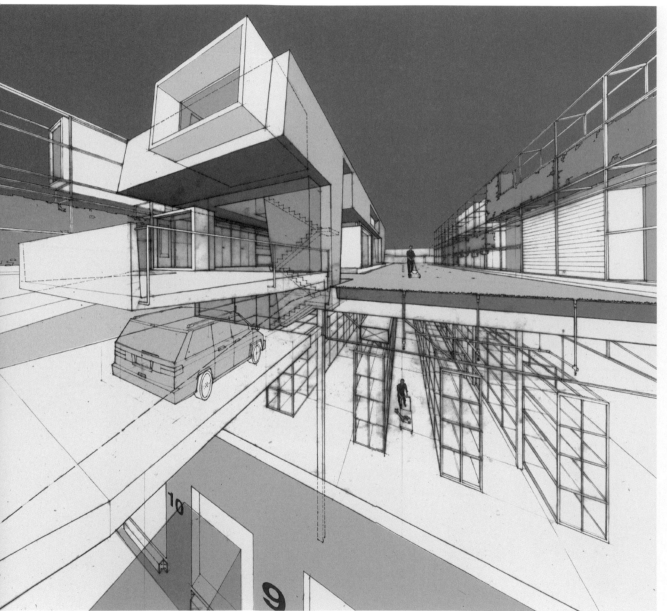

新郊區主義 New Suburibanism ｜ 美國郊區原型 ｜ 2000

這個提案擁抱但重構了郊區對於迷你獨棟住宅和大百貨公司的渴望。我們發展出新的剖面媒合，既可追求美國夢，又可減輕住宅的橫向蔓延。我們把住宅堆疊在大百貨公司的屋頂上，把屋頂轉變成郊區的田野。這兩個系統可分享

結構和機械方面的基礎設施，利用剖面創造新的效能。上方的住宅區雖然和下方的商業區與停車區緊連著，卻能保有獨立的自主性。只能從街區四周的傾斜道路才能進出或看到住宅區的情景。

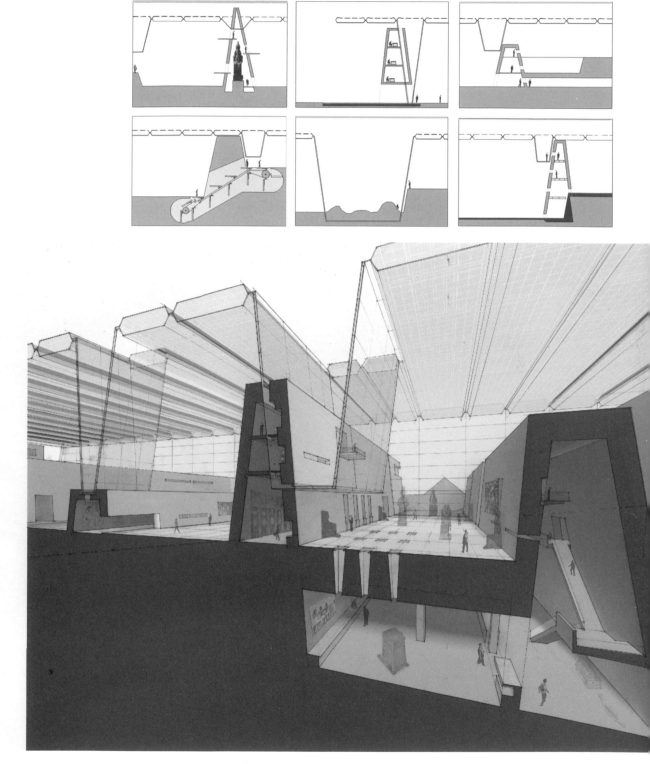

大埃及博物館 Great Egyptian Museum │ 吉薩 Giza，埃及 │ 2002

這座巨大的博物館佔地 430 萬平方英尺，用來安置和展示埃及藝術和文化的偉大歷史，我們利用剖面把天與地織縫起來。由太陽能收集器和玻璃構成的天篷，飄浮在一條條可佔居的塔門之上。玻璃覆面的倒楔形體從天而降，碎石塔們則從沙漠平原上升起。這些兩兩一組的圖形所形成的剖面交流，提供各式各樣的展示可能和機會，把建築、物件和地景融為一體。

觀光巴士旅館 Tourbus Hotel │ 介於慕尼黑和威尼斯之間 │ 2002

這家旅館位在兩個旅遊城市之間的高速公路上，展示了一系列混種的剖面類型，強化了歐洲巴士之旅獨樹一格的組織和社會質地。五條堆疊的房間以水平剪切取得陽光，並用沿著走廊的孔洞活化視覺，房間位在開放式的大廳上方，大廳一半像是休閒景觀，一半像是輪船甲板。我們透過垂直剪切和傾斜剖面來組織大廳附近的計畫項目。斜坡道從大廳延伸到上方的房間，超大電梯則是連接巴士停車場和層層堆疊的計畫項目。

波恩赫特館 Bornhuetter Hall | 伍斯特 Wooster，俄亥俄州 | 2004

基於效能、安全、聲響、控制和組織層級等理由，宿舍一般都是把各自獨立的房間樓層堆疊成剖面。為了在這些限制裡強化社交和視覺交流，我們在建築物的皮層裡設計了一座戶外入口庭院，當做這個案子的主核心。我們把懸臂的研究室嵌套在這個量體裡，把私人研究鑲嵌在集體的設置中。進出宿舍的日常活動因而變成一種劇場性的公共事件。

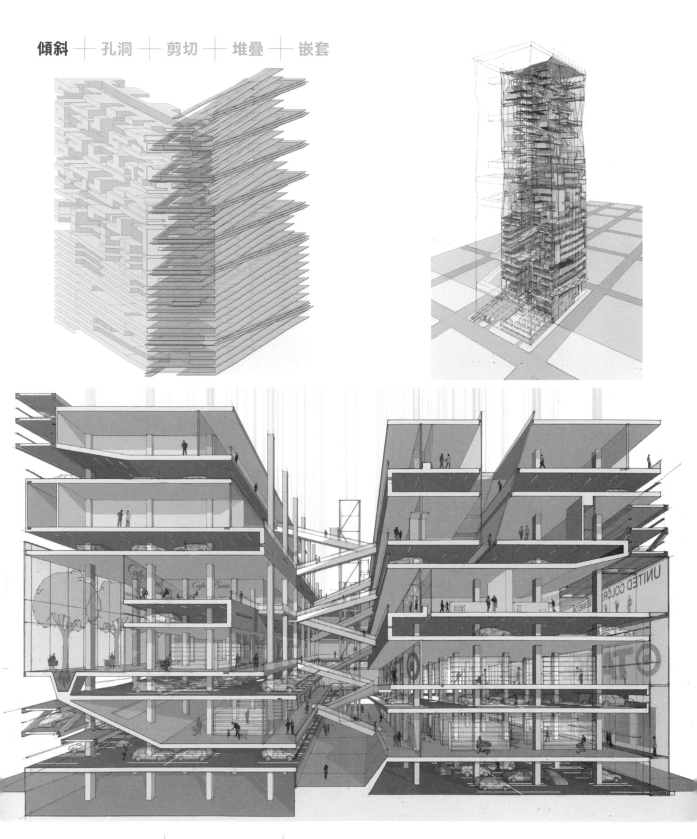

停車塔 Park Tower │ 紐約，紐約州 │ 2004

在這個構想性的塔樓裡，我們利用傾斜剖面的特質為零排放的車輛設計一座可以往上開的摩天大樓，透過一道連續螺旋把標準高樓的堆疊樓板串連起來。我們從順著 Z 字形停車場的坡道邏輯，把多層樓的停車場和三明治般的居住空間交織起來，將無所不在的車道和都市高樓生活的樂趣結合起來。隨著停車塔逐漸升高，這個雙螺旋配置也會跟著調整，把各式各樣的剖面容納進去，包括多層樓的中庭和提供光線與視野的空隙。

網格和超級街區 The Grid and the Superblock │ 紐約，紐約州 │ 2007

二十一世紀初，紐約市中心出現兩個超級街區，打破了曼哈頓的網格模式，面對這種情形，我們問自己，該如何運用這類異常結構的特質創造出新的都市主義，讓剖面充滿活力。我們把東西向的街道網格改造成一系列架高的住宅橋樑，跨越高大的結構體，將巨大的屋頂活化成架高的都市地面，用光庭穿過，再用傾斜的表面連接。雖然紐約市大多數空間都是層狀分布，但這項提案企圖提出一種徹底多層化的都市主義。

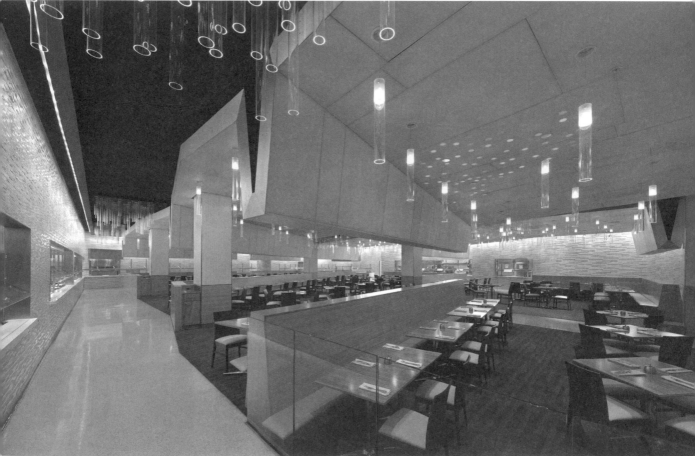

美高梅大酒店裡的自助餐廳 The Buffet at the MGM Grand │ 拉斯維加斯，內華達州 │ 2009

這是一間有 600 個座位的吃到飽餐廳，我們的設計主要是透過剖面，在一個標準化的伸拉型賭場樓板裡，讓用餐經驗變得生動有趣。我們改變了插入式樓板和天花板的形狀，在整體空間裡界定出一塊塊較小的區域。高背式的長條座椅打斷大面積的水平平面，並跟起伏天花板的彎折相呼應，強化一系列嵌套形體的空間界定。這兩個摺疊表面的空隙，在用餐區創造出連續的水平切割，保留住服務台和室外游泳池的景色。

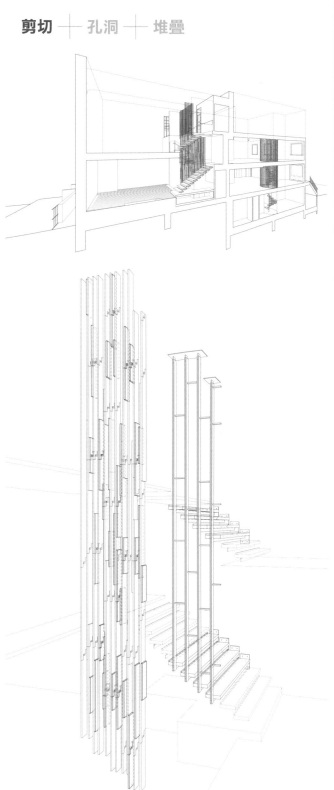

拼接式連棟透天厝 Spliced Townhouse ｜ 紐約，紐約州 ｜ 2010

這是一棟戰前的連棟透天厝，改建時，我們把先前用來區隔公寓的六個不同樓高整合起來，創造出統一的居住空間。我們不打算把不整齊的部分打掉，反而想將這種垂直剪切的效果凸顯出來，並用一個新的鋼鐵橡木樓梯間提供連續通道。這些樓梯採用部分懸臂、部分懸吊的方式，佔據不同樓板的接縫處，將建築物的高低差縫合起來，促進不同空間的視覺互動。

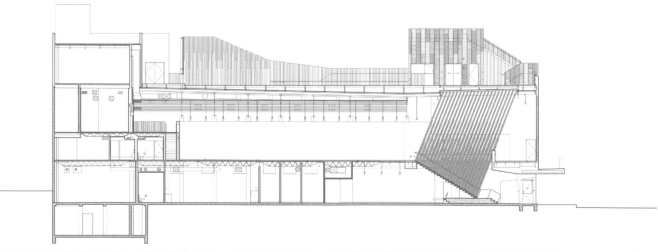

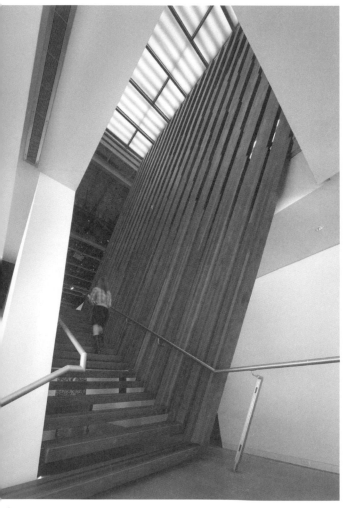
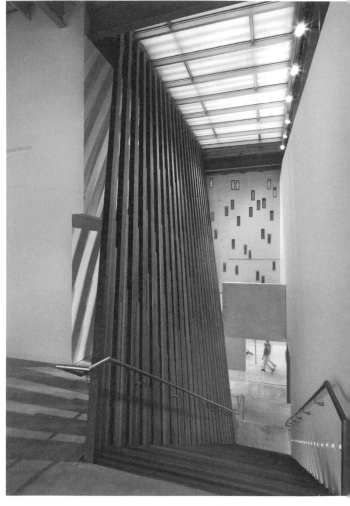

藝術之家 Arthouse ｜ 奧斯丁，德州 ｜ 2010

這是一棟當代藝術中心，為了活化既有建築的堆疊式剖面，吸引觀眾從大廳移動到二樓的主要展間，我們在樓板切出孔洞，從屋頂懸吊了一個樓梯間貫穿整棟建築。21階樓梯踏面的垂直延伸部分在兩個軸線上傾斜，斜率來自於踏面凸沿的幾何形狀。用一個小細節透露出剖面上的整體形式。因為這些斜度的關係，梯階的寬度會隨著從街道層的入口爬上二樓展廳而逐漸加大。

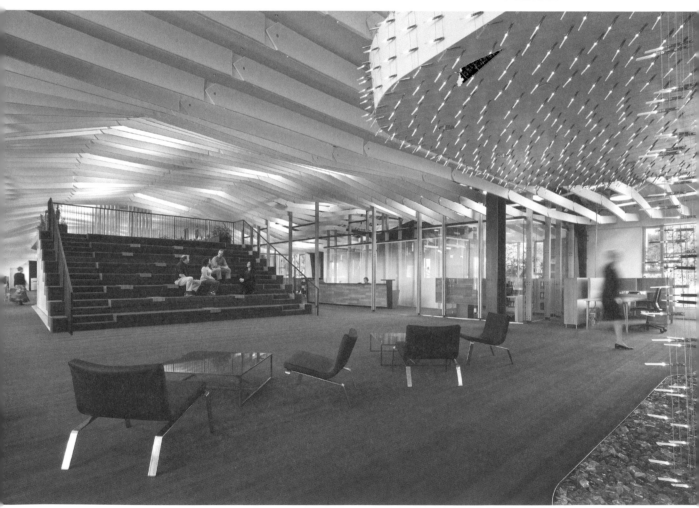

克萊蒙學院行政中心 CUC Administrative Campus Center │ 克萊蒙，加州 │ 2011

這棟建築是把原本的維修大樓改建成開放式的辦公行政中心，單層樓的伸拉型剖面是一大限制。儘管如此，我們利用相對較高的天花板和寬敞的無柱空間，把一連串個別性的集會空間和集體性的露天看台座位嵌套進去。我們插入一個天花板，用訂製的直線形檔板塑造而成，界定出社交空間，同時把機械系統遮住，但可讓自然光從天窗灑入。

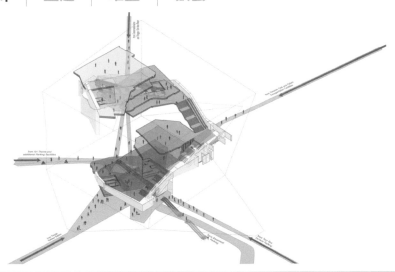

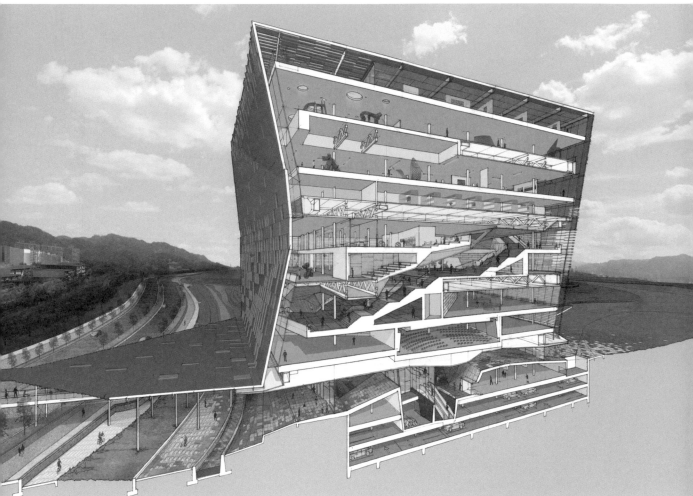

新北市立美術館 New Taipei City Museum of Art ｜ 新北市，台灣 ｜ 2011

在這個美術館的競圖提案裡，我們把計畫書組織成單一的稜柱體，從下方穿過一座連續的大廳抵達。大廳結合了中庭和大樓梯間，螺旋穿越建築物的 8 個堆疊樓層，隨著外面的視野光線以及內部的計畫書要求而轉換。雖然大廳在所有樓層的平面上都有一個可辨識的圖形，但在剖面上卻是不停改變，相當複雜，利用塑造、傾斜和孔洞的剖面類型學，創造出一條動態的公共散步道。

生活與學習宿舍六號館 Living and Learning Residence Hall 6 ｜華盛頓特區｜ 2012

我們利用孔洞型剖面的性質來打破住宿建築的同質性,符合高立德大學(Gallaudet University)聾啞空間的標準。設計這棟聾啞學生宿舍時,我們在重複堆疊的樓板裡插入一個空隙,創造出四層樓的中庭,把四個樓層串連起來。並用一道主要的動線樓梯提供實體上的連續性。介於中庭空隙和樓梯之間的大空縫,可以進行視覺交流,強化聾啞住宿生的溝通和生活品質。

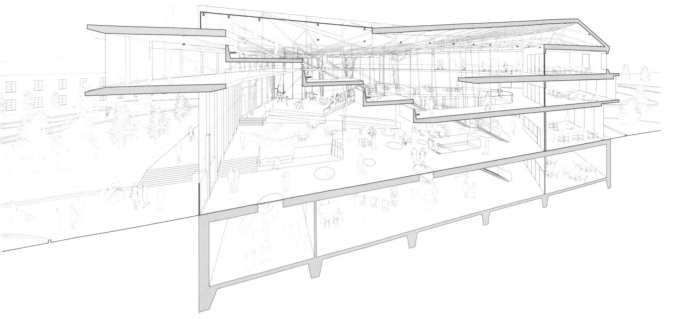

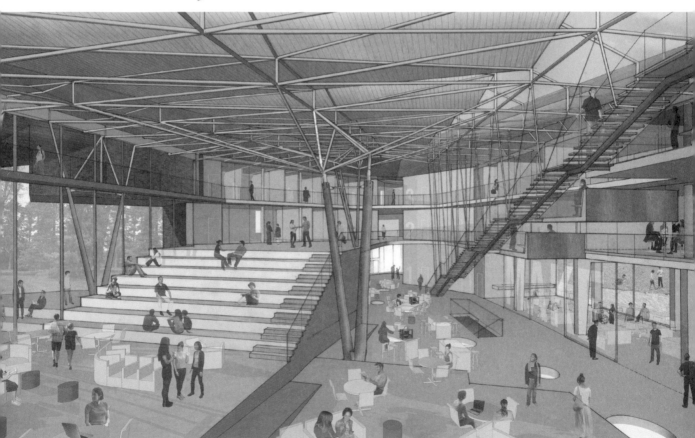

自由藝術學院中心 Liberal Arts College Campus Center ｜美國西北部｜ 2014

在這個學院中心的原型設計裡，我們運用傾斜和統一的孔洞來強化集體空間與傳統學院教室的關係。由一個中庭和四周的辦公室與教室組織起來。中庭的樓板傾斜並經過塑造，讓各種計畫項目具有明確性、多樣性和靈活性，可沿著行經通道進行社會交流。我們設計的塑造型天花板和嵌套的內部空間，可以提高熱效能，在內部空間創造漸層的溫度區。中庭把校區的範圍往上拉，貫穿整棟建築。

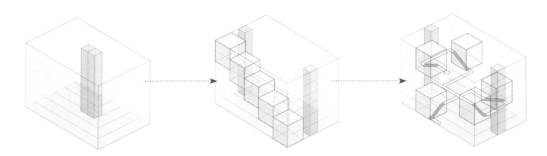

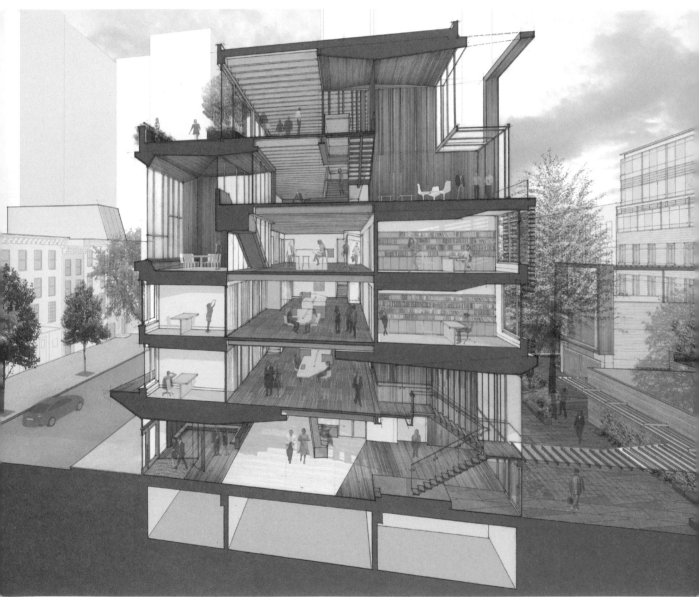

辦公建築 Office Building ｜ 紐約，紐約州 ｜ 2015

這是我們為一家慈善機構的新辦公室提出的競圖設計，在剖面上利用一系列挑高的體塊來遏止辦公平面的效率邏輯。這五個獨特的空間扮演堆疊樓板中的空洞，提供接合，形成公共空間、圖書館和樓層之間的聚會所。我們把樓梯間整合到這些空間裡，創造出可貫穿整個基金會的公共散步通道，促進不同部門之間的溝通和不期而遇。

Sections by Heigh 剖面：從低到高

84 116 82 186 132

50'

154 144 108 176 148

50'

58 120 162 1192

100'
50'

182 140 170

100'
50'

70 94 104

100'
50'

138 188 64 122

500'
450'
400'
350'
300'
250'
200'
150'
100'
50'

174

Index of Architects 建築師索引

本書收錄的 63 幅剖透圖，是由多重程序製作而成，包括研究、仔細檢視照片和製圖，製作建築的數位模型，以及把這些模型轉譯成只用線條構成的剖視圖。LTL 建築事務所想要感謝以下人物對本書的貢獻：Cyrus Peñarroyo 和 Alec Henry 在本書的設計和發展上肩負管理的重責大任；Alec Henry、Erica Alonzo、Kenneth Garnett、Jenny Hong、Christine Nasir and Corliss Ng 等人協助調整所有剖視圖。少了許許多多才華人士的襄助和努力，這本書將無法完成。過程中很多人都參與了每張圖的製作，打星號（＊）者代表他是該張圖片的主要負責人。

Erica Alonzo
58*

Laura Britton
56 92* 94* 162*

Nerea Castell Sagües
66 88* 92 106* 118* 132* 134* 160 180

Debbie Chen
74* 82 90* 98 108* 122* 146 178* 180*

Erica Cho
116* 136* 192*

Kenneth Garnett
72 90 100 106 114 148 194

Kevin Hayes
88* 138* 148* 152*

Alec Henry
68 146* 174

Krithika Penedo
84* 86 90* 98 108* 138* 154*

Rennie Jones
68* 86 98 114 122* 152

Van Kluytenaar
106* 120* 140* 170* 190*

Anna Knoell
98 114 120 136 146 158 162

Zhongtian Lin
56 60 74* 78 82* 86 94* 104* 120*
122* 124* 140 148* 152 156 168*
172* 174 176 184* 192*

Lindsey May
66* 74 86 102 104 108 114 122 124
132 164* 172*

Asher McGlothlin
148

Cyrus Peñarroyo
64* 72* 80* 84 86 102* 110 126 144*
150* 162 164* 182* 186* 188*

Anika Schwarzwald
68 80 84 100 130 132 138 144 152

Hannah Sellers
98 106

Abby Stone
78* 130* 158* 160* 164* 176*

Yen-Ju Tai
150

Regina Teng
60* 70* 72* 86* 116* 156* 184

Antonia Wai
110* 114* 126* 170* 174* 176 178*
188 190* 194*

Chao Lun Wang
100* 114*

Tamara Yurovsky
66* 68 174*

Weijia Zhang
140 158

這 63 張剖透圖都是在 LTL 建築事務所辦公室內執行，屬於 LTL 建築事務所的作品和詮釋。普林斯頓大學歷史系和新學院（The New School）的帕森設計學院（Parsons School of Design）提供了部分支持。這項工作並未僱用任何不支薪的實習生。

Image Credits 圖片出處

p.9 Unité d'Habitation image © F.L.C. / ADAGP, Paris / Artists Rights Society (ARS), New York 2016

10 Commerzbank image © drawn by BPR for Foster + Partners, courtesy of Foster + Partners

10 Limerick County Council image courtesy of Bucholz McEvoy Architects

13 Bow-Wow House image courtesy of Atelier Bow-Wow

14 Chicago Convention Center image courtesy of Art Resource for MoMA

14 Menil Collection museum image courtesy of Fondazione Renzo Piano

15 Maison Dom-ino image drawn by LTL Architects

15 T-House image courtesy of the Estate of Simon Ungers

16 Ontario College of Art and Design image courtesy of aLL Design

17 Tower House image courtesy of GLUCK+

18 Pantheon image drawn by LTL Architects

18 Villa Foscari image drawn by LTL Architects

18 Berlin Philharmonic image © 2016 Artists Rights Society (ARS), New York / VG Bild-Kunst, Bonn

18 Yoyogi National Gymnasium image courtesy of Tange Associates

19 Kimbell Art Museum image courtesy of the University of Pennsylvania Architectural Archives

20 Agadir Convention Center image drawn by LTL Architects

20 Seattle Art Museum: Olympic Sculpture Park image courtesy of Weiss/Manfredi

21 Unity Temple image © Frank Lloyd Wright Foundation, The Frank Lloyd Wright Foundation Archives

21 Villa Baizeau image drawn by LTL Architects

21 Beekman Penthouse Apartment image courtesy of the Library of Congress

23 Lower Manhattan Expressway image courtesy of the Library of Congress

24 Cité Napoléon image drawn by LTL Architects

24 Galeries Lafayette image courtesy of Ateliers Jean Nouvel 18

25 Simmons Hall image courtesy of Steven Holl Architects

25 Très Grande Bibliothèque image © OMA

26 Villa Savoye and Palais des Congrès images © F.L.C. / ADAGP, Paris / Artists Rights Society (ARS), New York 2016

28 Jussieu and Educatorium images © OMA

28 Museum of Memory image courtesy of Estudio Arquitectura Campo Baeza

28 Harpa image courtesy of Henning Larsen Architects

29 Fun Palace image courtesy of Canadian Centre for Architecture

29 Heidi Weber Museum image © F.L.C. / ADAGP, Paris / Artists Rights Society (ARS), New York 2016

29 Climatroffice image courtesy of Foster + Partners

29 Tokyo Opera House image courtesy of Ateliers Jean Nouvel

29 Le Fresnoy Art Center image courtesy of Bernard Tschumi Architects

29 Wall House image courtesy of FAR frohn&rojas

30 Eyebeam image courtesy of MVRDV

31 Gordon Strong Automobile Objective Building image © Frank Lloyd Wright Foundation, The Frank Lloyd Wright Foundation Archives

32 Leicester Engineering Building image courtesy of Canadian Centre for Architecture

32 Oita Prefectural Library image ©Arata Isozaki & Associates

33 Hyatt Regency San Francisco image courtesy of The Portman Archives

34 American Library Berlin image courtesy of Steven Holl Architects

34 Technical University Delft Library image courtesy of Mecanoo Architecten

34 Museum aan de Stroom image courtesy of Neutelings Riedijk Architects

43 Plug-in City image courtesy of the Archigram Archive, © Archigram

43 Chicago Central Area Transit Planning Study image courtesy of Graham Garfield Collection

44 UNESCO Headquarters image courtesy of Fondazione MAXXI

45 Yokohama Terminal image courtesy of Foreign Office Architects

45 Eyebeam image courtesy of Diller Scofidio + Renfro

46 Building 2345 image courtesy of Höweler + Yoon

46 Nature-City image courtesy of WORKac

47 Market Hall image courtesy of MVRDV

47 Abu Dhabi Performing Arts Center image courtesy of Zaha Hadid Architects

47 Norwegian National Opera and Ballet image courtesy of Snøhetta

47 Vanke Center image courtesy of Steven Holl Architects

55 Glass House photo by Wikimedia user Edeltiel licensed under CC BY SA

55 Palace of Labor photograph by Wikimedia user pmk58 licensed under CC BY SA

55 Kanagawa Institute of Technology photo © Ahmad Setiadi

63 S. R. Crown Hall photograph by Joe Ravi licensed under CC BY

63 Salk Institute photo by Doug Letterman licensed under CC BY

63 Sao Paulo Museum of Art photo by Wikimedia user Morio licensed under CC BY SA

63 Kunsthaus Bregenz photograph by Boehringer Friedrich licensed under CC BY

63 Expo 2000 photo © Hans Jan Durr

77 Notre Dame du Haut photograph by Francois Philip licensed under CC BY

77 Hunter College Library photo courtesy of Special Collections Research Center at Syracuse University Libraries

77 Seinajoki Library photo courtesy of Hanna Kotila

77 Church of Sainte-Bernadette du Banlay photo © Damien Froelich

77 Bagsværd Church photo by Erik Christensen licensed under CC BY SA

77 Cité de l'Océan et du Surf photo © Jonathan Chanca

97 13 Rue des Amiraux photo by Remi Mathis licensed under CC BY SA

97 Fallingwater photo courtesy of the Library of Congress

97 Mountain Dwellings photo by Flickr user SEIER+SEIER licensed under CC BY

97 Barnard College Diana Center photo by Flickr user Forgemind Archimedia licensed under CC BY

113 Larkin Building photo © Frank Lloyd Wright Foundation, The Frank Lloyd Wright Foundation Archives

113 Single House at Weissenhofsiedlung photo by Wikimedia user Shaqspeare licensed under CC BY

113 Ford Foundation Headquarters photo © Vincent Chih-Chieh Chin

113 Phillips Exeter Academy Library photo by Flickr user Pablo Sanchez licensed under CC BY

113 Sendai Mediatheque photo © Takao Shiraishi

113 41 Cooper Square photo by Wikimedia user Beyond My Ken licensed under CC BY SA

129 Villa Savoye photo by Flickr user jelm6 licensed under CC BY

129 V. C. Morris Gift Shop photo courtesy of the Library of Congress

129 Exterior of The Solomon R. Guggenheim Museum, New York © SRGF, NY. Photo by Jean-Christophe Benoist licensed under CC BY.

129 Kunsthal photo © Janvan Helleman

129 1111 Lincoln Road photo by Phillip Pessar licensed under CC BY

129 Moesgaard Museum photo © Mathias Nielsen

本書獻給

Kim Yao
Sarabeth Lewis Yao
Maximo Lewis Yao
——保羅‧路易斯

Carmen Lenzi
Kai Luca Tsurumaki
Lucia Alise Tsurumaki
——馬克‧鶴卷

Quinn Arnold Lewis
Jonsara Ruth
——大衛‧路易斯

Acknowledgments 致謝

這本書是多年合作的成果，有賴於機構、公司、同事、朋友和家人的慷慨與支持。感謝LTL建築事務所充滿耐心、多才多藝的工作人員，他們參與這本書的早期討論和最後批評，是發展過程中不可或缺的要角。我們也得到許多同輩的慷慨相助，提供時間和洞見與我們進行有關剖面的討論。我們特別想感謝以下諸位：Stan Allen、Stella Betts、Dana Cuff、David Leven、Arnold Lewis、Beth Irwin Lewis、Guy Nordenson、Nat Oppenheimer、Peter Pelsinski、Jonsara Ruth、Karen Stonely、Enrique Walker、Saundra Weddle、Robert Weddle、Sarah Whiting和Ron Witte，他們在本書成形階段所提供的敏銳觀察，讓這本書變得更加豐富有力。我們的同事也花了很多時間和資源確保這些剖透圖的正確性和清晰度，謝謝他們，包括Gerard Carty、Elizabeth Diller、Michael Maltzan、Michael Manfredi、Chris McVoy、Charles Renfro、Shoji Sadao、Ricardo Scofidio、Nader Tehrani、Marion Weiss和Robert Wennett。

我們也要感恩所有建築師和工程師，他們的集體努力打造了建築的相關論述，成為本書的論點和剖面來源。在製作構成本書主體的63幅剖透圖的過程中，我們要特別感謝以下個人和單位的協助：阿爾瓦・阿爾托博物館；aceboXalonso工作室；哥倫比亞大學艾佛利建築和美術圖書館（Avery Architectural and Fine Arts Library）；麗娜・波和P. M. 巴迪學院（Institute Lina Bo and P. M. Bardi）；BIG事務所；敍拉古大學圖書館馬塞・布魯爾數位檔案（Marcel Breuer Digital Archive, Syracuse University Libraries）；史丹佛大學巴克明斯特・富勒收藏（R. Buckminster Fuller Collection at Stanford University Library）；建築與遺產城（Cité de L'architecture et du Patrimoine）；迪勒・史柯菲迪歐+倫佛；福克薩斯工作室；格拉夫頓建築事務所；亨寧・拉森建築事務所；赫曼・黑茲貝赫建築事務所；史蒂芬・霍爾建築事務所；伊東豐雄建築事務所；朱達建築事務所；賓州大學建築檔案館路康收藏；隈研吾建築事務所；柯比意基金會；麥可・馬贊建築事務所；墨菲西斯；查理・摩爾基金會；紐約現代美術館密斯凡德羅檔案；MVRDV；NADAAA；訥特林斯・里代克建築事務所；大都會建築事務所；佩佐・馮・艾勒里紹森；約翰・波特曼建築事務所；耶魯大學首檔與檔案館羅契與丁古魯建築事務所紀錄；羅伯・史特恩；國會圖書館保羅・魯道夫檔案；加州大學聖塔芭芭拉分校大學美術館建築與設計收藏裡的魯道夫・辛德勒檔案；史柯金伊蘭事務所；魏斯／曼弗雷迪；哥倫比亞大學艾佛利建築與藝術圖書館法蘭克・洛伊・萊特基金會檔案。

感謝普林斯頓大學出版社長期的支持和鼓勵，讓這本書得以完成。特別感謝編輯Megan Carey在這個案子的早期階段提供寶貴的洞見和指導；還有Sara Stemen在出版過程中的精闢意見和耐心。也要感謝Kevin Lippert不斷藉由書籍出版致力於建築論述。

最後，我們要衷心感謝家人的鼓勵—Daina Tsurumaki、Toshi Tsurumaki、Chris Tsurumaki、Beth Irwin Lewis、Arnold Lewis和Martha Lewis。

當代建築剖面學

（原書名：剖開世界現代建築）
Manual of Section

作　　者　保羅‧路易斯（Paul Lewis），馬克‧鶴卷（Marc Tsurumaki），大衛‧路易斯（David J. Lewis）
譯　　者　吳莉君
封面設計　白日設計
內頁構成　詹淑娟
企劃執編　溫智儀
校　　對　柯欣妤

行銷企劃　王綬晨、邱紹溢、蔡佳妘
總　編　輯　葛雅茜
發　行　人　蘇拾平

出　　版　原點出版 Uni-Books
　　　　　Facebook: Uni-Books 原點出版
　　　　　Email: uni-books@andbooks.com.tw
　　　　　台北市 105 松山區復興北路 333 號 11 樓之 4
　　　　　電話：（02）2718-2001　傳真：（02）2718-1258
發　　行　大雁文化事業股份有限公司
　　　　　台北市 105 松山區復興北路 333 號 11 樓之 4
　　　　　24 小時傳真服務 （02）2718-1258
　　　　　讀者服務信箱 Email: andbooks@andbooks.com.tw
　　　　　劃撥帳號：19983379
　　　　　戶名：大雁文化事業股份有限公司

初版一刷　2022 年 12 月
定　　價　600 元

國家圖書館出版品預行編目(CIP)資料

當代建築剖面學/保羅‧路易斯(Paul Lewis),馬克.鶴卷(Marc Tsurumaki),大衛‧路易斯(David J. Lewis)著；吳莉君譯. -- 初版. -- 臺北市：原點出版 : 大雁文化事業股份有限公司發行, 2022.12
224面；19×26公分
譯自 : Manual of Section
ISBN 978-626-7084-53-3(平裝)

1.CST: 建築美術設計 2.CST: 現代建築
921　　　　　　　　　　　111018061

Manual of Section
by Paul Lewis, Marc Tsurumaki and David J. Lewis. First published in United States by Princeton Architectural Press, 2016. The design was adapted from the original version.